論藝術原委與形象思維

杜松柏著

臺灣 學生書局 印行

簡釋板橋畫竹之三竹

眼中之竹　外物入目

胸中之竹　形象蓄心

手中之竹　畫作成手

如止齋主　戲墨燈節　九六

鄭板橋《墨竹圖》大陸清華大學美術學院藏。見《鄭板橋書畫集》下冊。

序

　　人是藝術的「造物主」，更是藝術的欣賞者，藝術已深入我們的生活，所創造的無用之用的藝術品，不但成為大用，而且是人類共同的瑰寶和智慧財。可是藝術理論和有表裏關係的美學，在西方，當其發軔之際，即由有神論的哲學家、宗教家的以神和「神學」為主軸的論說，形成了權威，產生了積重難返的諸多論述和影響。訖至今世，藝術已成為獨立而廣大的王國，而理性地以學術領域的獨立思維和判斷，由藝術創造的實際和原委切入，仍大有被扭曲、被誤解，而是非錯亂，真相難明之感。

　　由藝術創造的原委而立論的，個人認為，古今中外當推鄭燮——鄭板橋，其論畫竹，謂有眼中之竹、胸有成竹、手中之竹。此三歷程，即由見竹以起動機；而胸中之竹，乃由想像以定腹稿；手中之竹，即完成表現之畫作。所言雖嫌簡略，但揭露了藝術創造的實際和過程，撇開了不必要的閑言和「神話」。而且板橋已知胸中之竹，不同於眼中之竹；手中之竹，亦不同於胸中之竹。在創造的實踐中，似已冥冥領悟到一些重大問題，但是只提示了端倪，而未能解決之。以手中之竹非胸中之竹而論，乃創作時「隨手之變」和「意翻空而易奇，言徵實而難巧也」等等之故；因為畫家畫稿定了，作者腹稿好了，今天所表現的，一定與昨天有所不同，即隨手

之變；又想像時的出奇和美好，在創造完成之後必然大打折扣。至
於胸中之竹，非眼中之竹而言，則由眼見的竹，到心中形象的竹，
牽涉極複雜之生理、心理等問題，以及藝術創造之多種原因。經筆
者深入中國的畫論、文學理論和西方美學、藝術論著之中，苦思冥
搜，有了諸多解答，發現不少的道理，於是完成了本書的上篇：
「論藝術原委」。計分「引論」、「論外物」、「論內感」、「論
形象」、「論臆構」、「論情感」、「論美感」、「論形式」、
「論才力」、「論手巧」、「論藝術」，共十一論。每論之下的目
錄中，顯示了每節的要點，可以見其概要；每論之中，都扣住板橋
所提的畫竹過程，使之通貫全書，證明所言為藝術創造過程中所不
可或缺者；且以檢驗此乃藝術實際理事之當然，而免於個人「想當
然耳」主觀的偏失。

　　何以有眼中之竹？竹乃外物，不能存在於眼中，乃眼的器官組
織，有認識竹的功能，故而能見竹，其理易明；由眼中的見竹，到
胸中之竹的形象的完成，則問題極複雜而重大，爭論紛紜而無己。
因竹為外物，胸中之竹為內感，經此內外交感，而得以「內」
「外」合一，「情」「景」一如，產生了景物的形象認識，成為心
中的形象記憶，經過回想，故有形象的再現，才導致藝術上有表現
的可能，而產生藝術品。道理如此的簡單，事相如此的明白，以其
過程和問題的極為複雜，之前則爭議四起，未能解決。筆者以佛教
唯識宗阿賴耶種子識的道理，證成和解釋了其中的疑難。簡而言
之，人的中樞神經中，除了有理性的思維功能之外，尚有主體的自
我意識，形成主體的自主和裁斷作用，否則人將如行屍走肉；此外
有認識後的種子作用——即眼在見竹之後，竹的形象攝入中樞神經

系統之中，如種子般能在其他條件配合之後，形象並未消滅，而有再生起的「再現」，正如今日攝影的底片和產生的沖洗作用，而得到照片；當然神經系統中並無底片，更無沖洗設備，但神經系統中有「變現」作用，能將記憶的印象「變現」為形象的「再現」，於是眼中之竹，才能成為胸中之竹。當然眼見之竹，無能如照相機的纖毫不失，而且有願不願見竹，注意集不集中，時空條件等諸問題。胸中之竹，既不能如眼見之竹的形象完備，而且滲入了主體的情感好惡，意象寄託等，所以不是眼見之竹（詳見〈論內感〉）。自謂可以澄清，解決這一問題的疑惑和爭議。之後方能使論形象、臆構等章有堅實的立論基礎，並使各篇能環環相扣。

　　形象是藝術的根本，其實更是人類能生活、能生存的根本。形象形成的原因，大致如上所述，而詳細內容則見於「論形象」中。藝術表現是形象的，正如哲學、科學的表現是概念的一樣。概念的形成和進行思考的結果，而有了邏輯思維和法則，然則形象思維不應具有嗎？事實上更是邏輯思維的前提，現在已形成學術研究的廣大天地。而形象思維不但降為婢女的地位，而形象思維法則迄無建樹；學者專家共認應有法則，卻無能提出法則，這是本書下篇《論形象思維法》所致力的所在：由〈引論〉以見其困難和糾葛的原因；〈論思維方法的發展〉，論究了形象思維與邏輯思維的相關性、一體性，形象是概念形成的基礎，及二者別異何在？和形象思維未能迅速發展的根由。〈論形象思維的體現〉，是筆者發現我國的象形文字的創出，是形象的，而且約六千餘年，一脈相承，造字的原則不變，而形象思維的運用和理則，即在其中，顯示而為「六書」，表現出統一、均衡、對稱、綜錯、層次等，以至氣象、意境

等的表現，均通於美感與藝術。〈論形象思維的原則〉，則發現了
十六原則，如文字學上的六書，可應用於藝術的表現和創造。均注
意及有理有證的辨證，以求所主的能達「能立」的可信度，再進而
「論無法式的形象思維」時，因發現我國文字的構形，乃暗與理
合，「六書」之法係數千年之後的歸納所得，顯示了構形成文字的
漫長時間，並無明白一定之法為憑依，因為造字是後驗的、體察經
驗的，故為無法式的形象思維作了證明。因而舉出了「自然的形象
法」、「經驗的形象法」、「嘗試的形象法」、「師承的形象
法」，均非定法，並舉證說明其運用的實際。結章〈論形象思維法
的樹立〉，形象思維，在以完成依形象為主的「臆構」──即「編
造的世界」、「虛擬的世界」，如作家「寫什麼」的綱要，畫家的
畫稿；而且建立了簡明的總法式──形象加內涵等於臆構。以求適
用於一切藝術；此外並建立了十一法，且有圖示的程式，以便依憑
而進行形象思維，其中包括了檢查的法式，以檢驗運用法式時是否
恰當而有效。進行建立法式時，參考了邏輯的法式，此非依傍邏
輯，乃通邏輯之理於形象思維。而且發現辯證法，實際上是形象思
維法，論證已具於此章節中，不再贅及。維柯在《新科學》一書揭
舉了三項有關形象思維的原理，朱光潛先生許為偉大的貢獻。故而
企望前賢，樹立了以上這些形象思維法則。至於是否當理合法，祈
諸明哲，賜以教正。更望本書能如一盞小燈，照破昏黑，產生藝術
上的照探作用。如果一燈明而有千萬燈明的效應，則將歡欣而手舞
足蹈，不勝感動。總之，形象是藝術的本源，美感的體現。而形象
思維則是完成其表現而求創作美的方法。

　　本書經七年的資料搜集，旅美二年餘的思索撰作，限於才學，

未能臻於自我的最高期求，訛誤蕪雜，恐所不免。回溯負笈淡江大學中國文學系，追隨　廉師永英研習《文心雕龍》時，景仰劉勰文學理論如孤峰獨峙。聆　廉師的詮釋闡明，覺茅塞頓開；而於《文心雕龍》中的〈神思〉、〈物色〉二篇，更欣然有得。今則自出機杼，欲遠紹前賢。匆匆歲月，已近古稀衰邁之年，此殆為最後之作。緬懷往事師恩，不勝感激唏噓，惟祈站在巨人的肩膀上進而大有開創。

　　拙著經孫大醫師瑞仁、書家邵希霖、畫家韓覺華將軍、陳廖安教授、崔成宗教授校正，學生書局鮑總經理，不計盈虧而出版，特此致謝。

<div style="text-align: right">

杜松柏
二〇〇一年季春
序於洛杉磯小玫儷園

</div>

論藝術原委與形象思維

目　錄

上 篇
論藝術原委

壹、引　論

　　西方的藝術理論和美學探討，可能因為過早地和太過於由形而上作析論，不惟使美學成為哲學，甚至哲學的附庸，而且和哲學一樣，多於形而上的、玄言奧義的究求。又各家獨自追尋以求建立其理論系統，而成一家之言，如黑格爾、克羅齊、康得。繼起者復同中求異，責難駁斥，形成學術流派。近、現代的學者，復結合科學發現和方式，以及新的學術思想，各有精細深入的理論建立，而呈現了百家爭鳴，百花齊放的盛況。但流派分歧，理論瑣碎，名詞繁雜，致如雲罩霧籠，學者探求時，雖披沙揀金，亦難探驪得珠。真正的關鍵，在於諸多的學者、大師中，未曾實事求是，密切掌握藝術發生的實際和歷程、變化、結果，以契入問題的核心。因為脫離了這種真實，所爭論的理論和主張，就如霧中看花，分辨不清花和霧，甚至以霧為花，其結果陷入了「花非花」，「霧非霧」的離奇偏失中。試以「藝術」和「技術」的析辨為例，依任何一家的主張，雖言之成理，持之有故，但執以通觀古今藝術發生的實際，尤其是現代的變化，鮮有體用分明，合理當事而無礙難的。例如主張藝術不是技藝，且與技術無關即屬之。

　　藝術和技術固然有分別，大體技術偏於實用性，而藝術則不然。可是藝術亦必以技術為基礎，非不相關。所以正確掌握藝術發

生的實際，過程和結果，再作有關的探究，方能不失真實，從而得出結論和理論，再「下學而上達」，明體達用，庶可無違失而得其真實。

關於藝術、美感、審美……，以及相關的「形式」、「自然美」、「藝術美」等等的析論，西方學者有關的著作，論說極多，辨析入微，奧義玄言，一方面美不勝收，一方面理解頗難。例如西元二世紀的普洛丁，他以「太一」為最高的存在，是一切美的東西的精華，美上之美，一切美都是由太一流溢或發散者。很顯然地，「太一」就是神，就是上帝的同義詞。這樣的理論和解釋，不論多麼微妙，我們能全然接受，至今能令人滿意嗎？康德公認是龐大美學系統的建立者，其認識論——《純理性批判》，倫理學——《實踐理性批判》，美學——《判斷力》，誠有諸多的精闢見解，所提倡的「美是對象的合目的性的形式」，就美感所引發的對象而言，不外是自然界的事物，和人所創造的藝術品或物品，自然界對象的合目的性的形式是天成的，猿猴、猩猩、烏鴉其形式是各自合目的性的，但是都美嗎？每個人的外形，除了後天的殘疾所影響之外，應全屬合目的性的，但有美或不美的差別；每一藝術品都是藝術家依其感受所創造的，在以形式和內涵統一的前提下，其所創造的形式亦必達其合目的性，但有美或不美的不同，成功和失敗的差異，「瑜」「瑕」並呈的情況。然則康德此一主張，只有或然性，沒有必然性了。因為離開了事物的實際，和藝術創造的歷程，而憑空立論，必有差誤和偏頗。

在西方的藝術家中，通觀藝術品的創造起因、過程和結果而作通盤的陳述和觀照的，實罕其人，但在我國卻有鄭燮，他敘述畫竹

的原委云：

> 江館清秋，晨起看竹，煙光、日影、露氣，皆浮動於疏枝密
> 葉間，胸中勃然，遂有畫意。其實胸中之竹，並不是眼中之
> 竹也。因而磨墨展紙，落筆倏作變相，手中之竹又不是胸中
> 之竹也。總之，意在筆先者，定則也；趣在法外者，化機
> 也，獨畫云乎哉！（《鄭板橋集·題畫竹》）

這位以詩、書、畫「三絕」享譽清代的藝術家，他這段話總括
了畫竹的動機、過程、結果，更提出了他對畫竹的創作理論：「意
在筆先者，定則也；趣在法外者，化機也。」而且此一理論，並不
限於畫竹，可通於一切的藝術創作，所以才說：「獨畫云乎哉！」
就其畫竹的過程而言，是經過了自然界的「有竹」——被看見
了；看竹之後的胸中有竹；然後伸紙落筆而成手中之竹；言雖簡
略，然依現在學術、科技進步的程度、和分析研究的必成系統、細
密周遍的情況而言，據以深入探求論究，必然能獲致非常的成果。
因為自然之竹，何以能成為眼中、胸中之竹？簡而言之，是感官的
能感受，「心」能接受形象、手能完成形象的問題。再稍作深入辨
析，客觀自然事物之竹，其顯現的形狀，何以能產生刺激？投射形
相？形成經驗？連帶牽涉到時、空、事物的主從配合，聲光色彩
等，然後是主觀感照的心中之竹，由竹的形象的刺激，產生反應，
亦即主體的感官功能，與客觀的環境事物相接觸，產生了辨識經
驗，於是在心上產生了形象等印象，經過貯象、記憶、變現等作
用，才有胸中之竹。自然之竹與胸中之竹不同，除了自然之竹是實

有的、存在的，胸中之竹是虛幻的、形象的之外，自然之竹是雜多的，有諸多自然景物的並存、或陪襯，如板橋所說的「煙光、日影、露氣，皆浮動於疏枝密葉之間」。可是胸中之竹，是經由印象之後而有竹的形象，一方面不能全然如自然之竹的貯象、變現；一方面經形象回憶和思維之後，成為意象的竹，又隨主體注意力的強弱、觀察時間的長短，所得形象的深淺，而印象不同。所以胸中之竹，不但不同於自然界之竹，而且不同於眼中所見時的實在之竹。至於鄭板橋所說的手中之竹，則是指經由手所繪畫而成的藝術品，由於繪畫的技巧，畫竹的經驗，和使用的工具等因素，畫出來的竹，不同於胸中之竹，是必然的結果。通常的情況是「意翻空而易奇，言徵實而難巧。」（《文心雕龍·神思》）作者所能表現的，遠不及所想表現的，何況有隨手之變，靈感的來不來，甚至用的畫筆、水彩、紙墨等，都能影響所畫成的竹。所以手中之竹，不等同於心胸中之竹。質言之，胸中之竹是理想性的、想像性的，甚至是幻想性的；而手中之竹──畫成的藝術品之竹，是實踐性的、獨創性的、技術性的。可見由「眼中之竹」，到「胸中之竹」，而至「手中之竹」，不但竹的形象、意象不同，而且到竹成為藝術品，是非常複雜的程序。克羅齊卻簡化道：「直覺即表現。」──他認為事物接觸到感官，形成感受，心靈得出它的完整形相，是為直覺；這完整形相的成功，即是表現，即是直覺，即是藝術表現。果真如其所言，不但人人都是藝術家，而且藝術作品直接在心中完成了。毋須多作析論，已被鄭板橋的「手中之竹又不是胸中之竹」真實而有效地駁倒了。又如謝林認為：一切事物的原型既是絕對的真，又是絕對的美，所以上帝是一切藝術的直接原因，是一切美的源泉。極

明顯地以宗教的神學而論美的根源，是否犯了絕對的唯心主義和唯神論，姑且不論。一切事物的原型如果是上帝，則美不必表現，也不能表現，只有禱告祈求了。如果原型是事物的形象，則照相機完全能如實地表現，而無待於其他的藝術品了。然則眼中之竹、胸中之竹、手中之竹的過程和結果，豈不是要完全廢棄！所以不由藝術品的完成的真實事實出發，則所論必然偏失、落空，縱然是一代宗師，也不免於違誤。

　　鄭板橋所述畫竹的三過程，不但是有名藝術家的作畫經驗談，而且切實而無虛矯，又道出了關鍵性問題，只是其言太過簡單。然而卻如建築房屋，規模已立，骨架已具，加以深入研究，會有真切的創獲，然後再據以察照藝術、美學上等等的問題和爭論，將如權衡之設，規矩之立，而輕重、是非立見，不會有模糊含混之談，更不必費很多的詞說了。

貳、論外物

　　主體和客體的統一，情感和景物的融合等等，形成物我一如，
內外交感，已是談美和藝術創造的普遍主張。外物刺激和引起反
應，不只是必然的，甚至是一切動物求生存的本能反應；于人更是
形成美感和美的欣賞，啟誘藝術創造的基本原因。純以景物的變化
而言，春天的溫柔暖風，綠草鋪地，繁花如錦，鳥叫林梢，泉鳴山
澗，這種佳妙的景色，欣欣蓬勃的生氣，當然鼓動愉悅之情，暢適
之感；夏天的驕陽，茂密的林木，成熟的果瓜等，引發的是踏實、
成長的喜歡和感受；秋天到時，天朗氣清，暑氣全消，作物收穫，
然而風霜已到，葉落草枯，自然興起時序更易，景物變化的感歎，
而喜憂互陳；至於時屆隆冬，風寒似刀，大雪紛飛，草木枯死，鳥
獸潛藏，大多心情沈重，悲淒哀感多於喜樂，這就所謂的「物色相
召，人誰獲安？」（《文心雕龍·物色》）誰也避免不了這外物的影響
和引發的心靈波動。雖然感受的層次各有不同，引起的反應不一，
鄭板橋由見竹而畫竹的反應，不只是欣賞美的反應，而且是藝術家
創作動機的引發。如他所說：「江館清秋，晨起看竹，煙光、日
影、霧氣，皆浮動於疏枝密葉間，胸中勃然，遂有畫意。」這段景
物感受的描繪，雖然簡略，然而貼切、具體、生動，引發鄭板橋的
美的賞欣、和不能自已的畫意的，雖然只是叢竹，但有江館的建築

物,清朗的秋爽氣候,早晨的日光、露氣、炊煙,襯托著叢竹,而且流動在竹的疏枝密葉中間,使竹和枝葉都活了起來,不止引發了欣賞,更鼓動了畫竹的意願。這類景物的刺激感應,常人多有,而藝術家為甚,尤其是描繪自然,師法自然,以至改造自然的藝術作品,都深受此類景物的影響。藝術家不止於欣賞、感受,而更要體察其動、靜等等的不同形態,四季的節候改移,晨夕的天氣變化,四周景物的映襯,甚至勃然生機、生氣的顯露。遠觀近察,加以領略,務使景物的形態、形象、生氣、趣味貼上心來,才能凝成心中之竹。又惟恐觀覽不深入,領略有遺忘,於是速寫、素描,甚至溶入生活中作為描竹的準備。由此可見景物的影響。

就主體、客體,能感、所感的對應和統一而言,景物只不過是一部分,應總名之為外物,它包括了自然環境的景物、事故和人類社會環境;而二者均有時間、空間的因素存在,才對主體的每一個人,產生了所感,其影響和結果,不但形成了各別的,和整體的經驗,而且形成了形相的辨識和記憶,進而有美感的經驗和藝術的產生。因為人如果生活在空漠而無景物、事物的環境裏,感官無任何所感的對象,自然不能產生任何印象,因而無法有形象和記憶,以其所視、所聽、所聞、所觸都是「空漠」和「虛無」。其結果必然是感覺和意識的「空漠」和「虛無」。以魯賓遜的飄流荒島為例,他仍然生活在真實而正常的自然環境裏,只是缺乏了社會事物的背景和生活環境,於是日時久遠之後,便退而「野生動物化」,竟然忘記語言和屬於人的社會的許多事物經驗。既然沒有這一方面的形象和記憶刺激等,自然不能產生感受,更不能有這一方面的藝術創作了。

　　人受環境的影響是必然的，雖然不一定是環境決定一切，但也不止于偶然或一時的影響。首先影響最大最多的是自然環境，如山川、氣候、物產等，其中，又分部落、宗族、國家所處的大環境，和個人生長活動的小環境。如平原廣大、沙漠和綠野交互，必然是遊牧的大環境；河川縱橫，水鄉澤國，則係漁撈養殖的地方；山環水繞，平原沃野，自然是農耕之鄉了。在這大自然環境的養育和影響之下，形成了生活形式、文化結構、共同的環境感受和見聞。就其大者而言，遊牧民族才有雄偉悲壯的牧歌：「天蒼蒼，野茫茫，風吹草低見牛羊。」這是農耕漁撈之地的人不能形容而歌詠出的。同理，水鄉的漁歌：「青箬笠，綠蓑衣，斜風細雨不須歸。」也非遊牧者所能唱贊，因為這根本不同的環境感受、見聞的絕對殊異，除了親身體會，無從想像。就不同環境而發生衍化成不同的文化藝術而言，環境是決定者，或決定論，實不為過。生活在特殊的、同樣的大環境裏，又有不同的小自然環境，例如遊牧民族的某些人，未必遍涉這一地區的沙漠和綠洲，而且也有定居的商賈，少數耕織和其他職業的定居者。同理，漁撈、農耕之地亦各有因環境之異而有生活、生存上的差異，尤其在交通困難的古代，一個農耕的小民，終其一生的活動不超過方圓數十里，婦女更可能一生一世限制在父母和丈夫生活的田莊之中。生活感受的局限，必然是生活經驗、藝術創作上的局限，以田園詩人著稱的陶淵明，其全然反應農耕的作品，也不過三十餘首，大抵因為農村的見聞和經驗等，不過如此。又如蔡文姬如果只是一拘守田園的農婦，不曾出塞，能寫出〈胡笳十八拍〉的作品嗎？而且在審美的經驗和藝術的欣賞上，也必然會受這大小自然環境的局限和影響。我不相信愛斯基摩人能讀

懂陶淵明的:「采菊東籬下,悠然見南山。山氣日夕佳,飛鳥相與還。」連極淺白的「方宅十餘畝,草屋八九間。榆柳蔭後簷,桃李羅堂前」,也不能欣賞,因為他們的環境中,沒有榆柳、桃李、和東籬黃菊的生活環境。即使同為詩人,李白因為富有和唐玄宗的徵召背景,所以說:「仰天大笑出門去,我輩豈是蓬蒿人。」而陶淵明則辭官安貧,以至乞食,才詠出「饑來驅我去,不知竟何之。行行至斯裏,扣門拙言辭。」這種差別全是由於大小環境不同之故。

　　人類由草昧進入文明,由家族進入關係複雜的社會,於是而有了不同的人文環境和社會環境。以大的人文環境而言,有原始的漁獵時代、石器時代、陶器時代、銅器時代,以至近代的電氣時代、原子時代、太空時代。在石器時代中的人類,無一能夢想到飛機、戰艦、戰車、和有無線電的收音機、電視機,與此相關的如廣播小說、電視劇、電腦網路的繪畫、動畫等,凡此種種文明,古人全然無法想像,無法寓目,更無一人能有這類的作品,這是文明進化的層次不同,形成了天差地別的人文環境的差異所致。生活在不同人文環境之內,其距離是難以想像的。以同在太空時代的現代為例,非洲與歐美先進地區的差異又是何等的顯著,雖然有著朝發夕至的便捷交通,無遠弗屆的傳播媒體和資訊,但這種人文發展差異的結果,表現在作品上,非洲地區的土著大概很難欣賞歐美的科幻電影,更不會產生美國好萊塢的影城和影片。再縮短人文、社會環境的距離,以同時代相差僅十餘歲,又同為好友和詩人的李白、杜甫為例,李白的詩被人譏評為篇篇不離醇酒婦人,而杜甫則被贊為每飯不忘其君,主要的是這十餘年的差別,李白遭逢的是唐玄宗的太平盛世,時間甚長,杜甫則較短暫;加上安史之亂時,李白居留在

戰亂未波及的江南，臥隱廬山，只受到永王李璘的羅致，才有這一事變的一些反應。比之杜甫在北方的身遭戰火，成為俘虜，目睹長安、洛陽的淪喪，民眾的痛苦，兵禍的慘烈，於是滲釀成為詩作，而成有名的三別——〈新婚別〉、〈垂老別〉、〈無家別〉，三吏——〈新安吏〉、〈潼關吏〉、〈石壕吏〉，反應他在戰火中所經歷的痛苦呻吟和大眾的流離無告。其所以有此不同，是社會環境的巨大差異所致。反觀其後杜甫遠離戰火，在四川等地過著較平靜的、半仕半農的生活之後，其詩作的內涵和韻味便遠離了安史之亂的情況，可見社會環境影響的巨大。因為感受的生起、創作的動機、作品的內涵，無不與環境的胎育和刺激息息相關。而個人間接的習性、人格等方面的影響尚不包括在內。再小至個人的家庭、朋友的交遊、婚姻的生活等，這些人文、社會環境的影響均極深遠。依此推論，便可得到環境影響的深入性和普遍性了。以上的敘說，不是由環境決定論或影響論，以探討人格、人品、成功失敗的人生問題；只是由此切入，以見環境影響感覺等形象的生起，以及大而明確可見的對美感和藝術形式內涵的巨大關係。

環境是整體性、複合而綜錯的，宛如棋盤，而景物、事故如棋子般依附其上。以景物而言，雖然只是自然的一部分，但卻是人類形成個別的象形辨析的基本因素。就藝術家而言，無論是純粹的觀察，師法自然的描繪，積累經驗技術的臨摹，均多以個別、獨立的景物為對象。而且其個別性有象徵而代表全體性的作用，所謂一花一葉見世界，鄭板橋所謂「眼中之竹」，即指景物。但更有社會事故的背景。

景物成為能見、能感的形象，有諸多的因素。最基本的是有體

積，體積最明顯的是有大小、高矮、輕重。愈高大，愈重碩的景物，愈能刺激感官，所以孔子登東山而小魯，登泰山而小天下；美國太空人登陸月球，返觀地面，所見的是我國的長城，以其高而長之故。反之，物體細、微、矮、輕的，除了特殊的原因和情況之外，鮮能引人注意，小草小花、螞蟻微蟲，故難邀青睞；而且大與小、高與矮、重與輕，又形成體積和形象上的比例和對應，昭顯大益顯其大，小愈見其小的感覺效果，所以莊子用鯤鵬與斥鴳作對比，造成形象的凸出。其次有形態的不同，有的叢生、群聚，有的孤出、獨行，有的振翅高翔，有的揚蹄疾奔，有的迎風嫋嫋，有的傲寒挺秀，有的柔弱纖秀，有的雄壯威武；或爬行橫走，或蜿蜒曲折，或揚鰭泳水，或穿土潛蹤。再有性質之異，除了礦物、植物、動物之外，同為樹木，有寒帶、溫帶、亞熱帶的林層，有落葉、不落葉之別；同為花朵，有顯花、有隱花，有公花、有母花；同為果實，有赤露的果子，有密藏固護的被子；同為獸類，有食草、食肉的不同；同為魚類，有卵生、胎生之異；共為人類，有男、有女、有膚色、形態等的大不同。性質的差異，大概由於生理結構的別異，例如植物的基本結構是根、幹、葉，然後分灌木、喬木、草本、木本等；動物則為頭顱、肢體、軀幹，有飛禽、走獸、游魚、爬蟲之分，以致隨著人的飼養而有家畜、野生的差別；同為無生命的礦物，也有沙、石、泥、土和金、銀、銅、錫、鐵、煤和石油等殊異。隨著上述的結構、性質等的不同，因而有大分類，大分類之中，又有不同的小分類；進一步因這些認識，完成草木鳥獸等等的命名。物各有名稱，循其名而識其物，不但總結了經驗，也可交換、遺傳這些經驗，因而對大自然的景物，不再茫然無知無別，依

進化論的原則,優勝劣敗,適者生存,不適者淘汰,而加以利用,以保障人類的生存和生活。熟悉了這些景物之後,也產生了寓寄的情感和憎愛取捨。鄭板橋的畫竹,「竹」之所以得名,是經過了上述的辨識等長遠的、複雜的過程,才有了竹的稱號;他之所以喜歡竹、欣賞竹,進而畫竹,不但是個人的喜愛,也有人文遞進的「事故」。因為長久以來,在擬人化認同之下,梅、蘭、菊、竹代表四君子,喜竹畫竹的,大有人在,自然影響及於這位藝術家。

不是景物的形體而依附其上的,是顏色,紅、黃、藍、白、青、紫、綠等是顯色,灰、暗、黑等是暗色;紅白、黃紅等夾雜是雜色;色彩最顯著而多樣、多變的,首推花朵,有的純白,有的澄黃,有的碧綠,有的嫣紅,又相互雜陳,是大自然刺激視覺的調色板,所謂五彩繽紛,萬紫千紅,目不暇接,就是總結這種刺激反應的結果。再其次無形體、無顏色而與鼻相應的是氣味,基本上只有香、臭二大類,但依花、木、果等和動物所醞釀的,而有各種類別、濃淡雜多的氣味。同理,與舌相應的有酸、甜、苦、辛、辣等的味道,與耳相應的有疾徐、高低、洪細、長短不同的聲音;寒、暑、乾、濕、爽、悶不一的觸覺,輔助人類完成各種自然環境景物的認知,而生起耳、目、口、鼻、觸、意的完整形象辨識和經驗。其中又以眼見、耳聞、手觸而起的辨識作用最大,三者在完成環境、景物的辨識之後,進一步生起了美的感應,形成審美的經驗,所謂崇高、優美,不是因體積、形態而起的嗎?環境景物有形的形象,固是造形藝術和符號文字的根本;而無形象的聲音、律動,更是刺激和引發音樂、舞蹈的自然本源。

自然環境,景物之有形體、色彩、聲音、氣味、觸覺等,不是

為人而設，而是各個物體的生存、延續的「合目的性」，因而各自具有不同的形狀，例如花之有色彩、有香氣，是吸引蜂蝶，完成花粉的傳播任務，因而結出果實，果實中有可以再生的果核；孔雀翬翟的斑斕羽毛，在於激情求偶，甚至形體結構的不同，也是生存、生活的適應，更隨著環境、景物等的變異，而起生理上形狀色彩等的變化；無此本能，則將遭天敵的淘汰。任何動、植物在這進化的原則之下，汰弱留強，優勝劣敗，以致弱肉強食。所以任何景物的形體結構、色彩氣味等，決不是為人而設的。人的器官、心識等功能，也是基於求生存、求生活之所需。只緣於人的器官功能，尤其是思辨的腦神經愈用愈強，適應力愈來愈大，激發出運用智慧，創造工具，共營群體生活，能解決困難問題之後，逐形成獨霸獨強，克服環境，制服其他動物，逐出現了人類智與力所共創的社會人文環境，而為其他動物之所無。

　　人類在求生存、能生活的驅動下，必須適應克服環境的諸多困難，抵抗天敵和大自然的諸多災難，以及疾病等等。原始時期，過著與其他動物沒有太大差別的狩獵生活，所謂茹毛飲血，穴居巢處，也許是環境的偶然啟發，也許是面對虎豹等物的臨危救命，於是用石頭、土塊、樹幹等，戰勝了，或逐退了天敵。成功之後，保持了、承傳了這種事件的經驗，並改進加甚，於是而有了石器時代。也許是森林火災，也許是雷電形成的火光，有了火的認識和敬畏，加上了擊石出火的偶然，而有了鑽木取火的發明。這一事件在狩獵時期的人類，厥功至偉，不但有了保暖禦寒，防制其他動物入侵加害的工具，而且能夠熟食防疾，開荒制器，陶器時代應係如此展開的。發現了金、銀、銅、錫等，加以利用，是為銅器時代，乃

至今日的電氣、原子時代，這是所謂進入文明，而又再造文明。最
顯著的是人類走出了森林洞穴，進住了平原沃野，把其他的動物都
驅入崇山茂林、沼澤水域之中，而且能設法擒獲，馴伏飼養，人所
創成的宮室城郭、車服器用、田園作物、鹽鐵食品工具、語言文
字，均為其他動物和自然界所無；加上各種社會組織、制度法規、
行止禮儀、訊息傳播、交通運輸、武器軍備等等，有了比自然環境
更複雜的人類社會環境。其感受認知，廣而言之包括一切人世事
故，是所謂的社會經驗，凡此因素影響審美和藝術創作極大。鄭板
橋所謂「江館清秋」，「江館」就是社會環境之一。

　　自然環境是整體的，同理，社會環境也是群體的、整體的。在
自然環境中顯得較個別、較獨立的是景物，在社會環境中則係事
故，「事」乃人物因人類的活動而個別、共同發生的事物，「故」
乃事物已經發生之後，而被紀錄或記憶的經過或影響等。在社會中
的事故，與自然的景物極不相同的，是景物必然是具體的存在，而
且是長期性、周期性、或固定性的；事故也有一些這樣的性質，但
多旋生旋滅，隨著個人或集體的行動作為，成為過去，只有物質、
場所等較固定者留有形體。是以事故當然有其生起、持續的期間，
而起見聞認識的經驗、影響；但必有變化、改易、滅失的歷程；而
其特別之處，有時變易、滅失了，而影響仍在，或是新的事故代之
而起，正如水的波濤，浪起浪息，波波相繼，有時又波停浪靜；人
類環境中的「事故」，不似景物的各自獨立，常常互相依存，又互
為因果，前事往往是後事之因，後事常為前事之果，因果不斷，事
故不停。在未有語言傳告事故以前，事故要形成經驗，必然要靠親
身經驗，在有了語言之後，才可告知和傳授事故。尤其有了文字以

後，事故可以超越時空的限制，可以傳授和體會，原本靠親身感覺辨識，之後便能依記錄而認知，這種辨識認知，也許不夠真切確實，但是突破了時空的限制，成為進入文明的重大里程碑，大概已進入陶器時代了。事故的感受和經驗，既能傳授和紀錄，才能有歷史、哲學、文學、詩歌等，於是事故成為社會環境的具體感受和經驗，事故有大小的不同，單純、複雜等分別，復有親身經歷的所見之世，前代口耳相傳的所聞之世，和由文學紀錄的所知之世。於是由直感的經驗體會，升至理性思考判斷和推論解釋，在根本上產生了直覺辨識和理性思考論定的不同。這一發展的結果，是由單一的，進到複雜綜錯；由感覺經驗的，進入傳述理解；由注重直感的，進入偏重理解，故而整個的社會環境，日益複雜化，而又多元化了。

事故的影響，一方面是前事不忘，後事之師；一方面是他山之石，可以攻錯。但是積累經驗，接受教訓的影響所在，其先是生存、生活攸關的適應和利害原則；所欲所喜、所不欲所不喜的情感原則。然後隨著文明的進步，社會的的形成，各種團體、組織的出現，提升到整體利害重於個人利害，公是公非重於個人情感，不但加緊了人的相互依存，更增多了重重的行為規範。社會環境影響，遂遠過於自然環境影響，於是制度、法律、規章、禮儀、道德、宗教、習俗等等的每一事故，都是感覺與理性的刺激和影響的因素；尤其是典型人物的言行、趣事，形成流芳典範之後，口耳相傳，成為世人仰慕向往的對象，在藝術方面影響尤大。鄭板橋的畫竹，大自然之竹，固然碧綠婀娜，但並無任何的色彩繽紛，特別的凸出形象可言，可是《詩經》已有詠贊：「瞻彼淇澳，綠竹猗猗。」以後

大獲認同和文人的清賞，晉代竹林七賢的清淡玄風，宋朝文同的特
喜畫竹，蘇東坡的雋賞：「無竹令人俗。」這種種的「事故」，產
生了人文的影響，板橋胸中勃然的畫意，和胸中之竹，大多應是受
此影響。比之景物，其影響所及是形象的、形式的，而事故不但涉
及形象，而且廣及意象、內涵、意境。以文學作品為例，內容、情
節等，幾全是「事故」，可見社會環境中「事故」的重要。雖然社
會環境不是孤立的，與自然環境相互涉及；即以景物與「事故」而
言，亦互為影響，相輔相成，以竹為例，此一自然景物，是真實的
存在，但與人的生活、行為相接觸之後，「竹」不再只是單純的自
然景物，而有了人文的「事故」，引發了景物以外的感受和意義。
於是才有寓情意於景物等意象的產生。

　　人類每一個體，無論是對自然環境和人文環境的感知，由景
物、事故的發生和存在，藝術品和藉以引起的感覺，都有時間和空
間的因素。因為由景物的呈現，事故的起滅，形象的現替，以致藝
術品的存亡，不但是形而下的，更不是超時空的，而且無一不受時
空的限制和影響。最顯明的例子，藝術家稱繪畫、雕塑等為時間藝
術，音樂為空間藝術，依此而論，舞蹈等自然係時間而又係空間藝
術了。其實時空與景物的存在、事故的生滅，和對形象感覺的形成
等，其關係與影響，尤為密切。總括而言，空間是一切事物存有
的、活動的場所；時間則是一切事物存有的、活動的持續。我國古
哲所謂：「上下四方謂之宇，古往來今謂之宙。」雖然只是時空感
覺的概括形容，但實有上述的意義。這一時空互涉的簡單意義，實
無待於愛因斯坦的相對論為之結合在一起。

　　時間如何發生？如何存有？就此而作形而上的探討，時間是先

驗的，因為它無始無終，無動無靜，而又涵攝動靜。可是就其可感覺、可經歷者而言，則時間也是後驗的，因為整個的地球，以致宇宙的變化，就像可感覺的時鐘，日去夜來，春夏秋冬相替代，所謂「四時行焉，萬物生焉。」基於這種後覺的經驗積累，因而發明計時的方法，所以地球上時區不同的人類，同有一年三百六十五日，春、夏、秋、冬四季，一年十二月，一月約三十日，一日分晝夜，分為二十四小時等，而無太大的例外，就是證明。自然環境，尤其是景物最能顯示出時間感覺的變化，一年有四時環境的大變化，一日有日夜晨昏景物的不同，如果時間或時序停止了，生物是否喪失生命，或如「冬眠」，雖然難以確知，則一切的生滅和變化必然「停止」了，或「凝住」了，則為必然。同理，由於時間的過去、現在、未來而形成的人文社會、社會環境的「事故」，自必「停住」。而且自必無新的形象的發生與感受。

　　不需任何時間測量器的使用，根據人類後覺的經驗，會形成過去、現在、未來的劃分。而現在對形象的認識與生起，事故的認知與形成經驗，以致記憶，尤為重要。只有通過現在的感覺或感知，才能有形象認識，事故認知。而且由於過去、現在、未來，不停地交替，而形成景物和事故不停的變化。固然任何對時間的「分割」，在時間本身而言，有如抽刀斷水水更流，但毫無疑問的，形成了「時間感」。它除了是人類計時方法，與計時器發明的基本外，也是各種藝術品存在構成的重要因素之一。

　　自人類的「事故」和情感的發生與變化而言，如上所述，時間是必然的要素之一。自藝術創作的完成與流傳而言，任何作品的創成，必然非旦夕之功，尤其是長篇巨構，精心傑作，必然要多歷年

月。即使完成之後的流傳與影響，也必然是時間愈長，流傳愈廣，
影響愈大。這是常識性的問題，但也顯示了時間的重要性，時間不
但是人的生命，也是藝術品的生命。而所謂的「時間感」，一如人
類社會一切事故的發生一樣，以時間為緯，逐漸的發生、形成，以
致結束，而發生結果和影響，甚至成為另一事故的起因。故而一篇
小說、一齣戲劇，甚至一首詩，都有待於「時間感」，於是才有人
物的存在、出現，關係的發展，情感的醞釀，故事的形成，情境的
展開，不但需要時間，而且要表現「時間感」，如高潮、低潮、關
鍵性、起、結等，都要扣住時間感，而有合理性的發展。縱使是繪
畫、雕塑等造型藝術，其服飾、髮型固然有時代性，其景物固然有
季節性，表情、動作、光線、色彩也有瞬間性。而時間藝術如音
樂、舞蹈，更待時間以進行節奏、肢體動作的合音律性。因為表演
的長短固然受時間的限制，而音波的長短，節奏的快慢，肢體的律
動，都要配合時間，才有韻律感。如高頻率、短音節的長久持續，
往往是噪音；低音符、長音節的長時相繼，則成催眠曲；而且隨著
時間的交替、綜錯，與自然景物的變化，社會事故的發生相配合，
才能顯示出內心情感的愉快、痛苦、悲傷、悅樂等，可見掌握時間
感的重要性。這已不只是感覺和認知上的問題，有了以上的認識，
則蘇珊、朗格對時間等論說就嫌太簡略了：

> 時間是構成《追憶逝水年華》這部小說的要素；人物都存在
> 於時間之中，假如抽掉了時間感，人物也不復存在。他們在
> 時間中得到發展，他們的關係、色彩以及範圍，都具有時間
> 性。因此，他們在成長，情境也隨之展開，但不像花朵那樣

展開，而像音調那樣展開。……（《情感與形式》第十六章〈偉
大的文學形式〉）

朗格提到了時間於《追憶逝水年華》這部小說的重要，就人物
關係、故事情節的發展而言，都有待時間作為發展和存在的基本要
素，而且也指出了這要素是隱性的，而非顯著的，故比之於音調，
而不比擬如花朵，當然很有見地。但時間於所有的藝術作品，都有
同樣的重要性。應該說：「假如抽掉了時間，人物也不存在，他們
在時間中得到了發展。」可是時間感則不然。因為基本上時間是寂
靜的，因景物的變化、事故的發生，前一刻和現在的不同，而產生
時間的動態感覺，因為在自然環境和社會環境中產生了真實的影
響，不管是「對酒當歌，人生幾何」；或者是「高堂明鏡悲白髮，
朝如青絲暮成雪」，全是有此時間感，而反應在作品中。任何小說
中的人物，不論是臆想的或寫實的，其中人物的存在，故事情節的
展開，所需要的時間感，或形成的時間感，都是作者生活經驗所感
受到的時間感的投射。總而言之，時間感乃靜態的時間所產生的動
態感覺，是經驗的，更能反應在藝術作品中。而且藝術作品能真
實、適切地扣合時間感，表現出時間感，才能生動而有真實感。

時間最能釀成的是大自然環境景物的變化和人類社會環境中
「事故」的生滅，合此二大類的各種變化，是形成感覺認識中的形
象和經驗中的感情醞釀的基本。其中以景物變化最為單純而有規
律，形象明顯、感覺清晰，如劉勰《文心雕龍·物色》所說：

　　春秋代序，陰陽慘舒，物色之動，心亦搖焉。……是以獻歲

> 發春,悅豫之情暢;滔滔孟夏,鬱陶之心凝;天高氣清,陰
> 沈之志遠;霰雪無垠,矜肅之慮深。歲有其物,物有其容,
> 情以物遷,辭以情發。一葉且或迎意,蟲聲有足引心。況清
> 風與明月同夜,白日與春林共朝哉!

這是在時序變化之下,景物不同的概括變化和多種變化的生動說明,不但引發了不同的心理、情感變化,而且有下列情景:

> 至於林籟結響,調如竽瑟;泉石激韻,和若球鍠。故形立則
> 章成矣,聲發則文生矣。(《文心雕龍‧原道》)

「形立」、「聲發」正是景物感覺之下,形象生起之意。任何文學藝術,都要以這一要素為基本。人類社會之中的「事故」,則千千萬萬,層出不窮,既有民族國家、興衰治亂的大環境,又有通顯窮愁的個人小環境,一生之中有大大小小的際遇,喜、憂、苦、樂的情懷,每種變化,都影響心靈,形成經驗和感受,而有時代的區隔和差異,以建安時期為例,劉勰說:

> 觀其時文,雅好慷慨,良由世積亂離,風衰俗怨,並志深而
> 筆長,故梗概而多氣也。(《文心雕龍‧時序》)

整個時代是「世積亂離,風衰俗怨」,即使居上位的曹操,為儲君的曹丕,任侯王的曹植,也免不了受其影響。至於個人的處境,更是常常在改變。以曹植為例,先是宴飲遊樂,交接賓客,有太子的

希望;在曹丕爭位獲勝之後,環境已有轉變;曹丕即位之後,則備
受打擊;由〈洛神賦〉到〈求通親表〉、〈求自試表〉,其風格判
若二人,此即環境不同,事故迭變之故。主要的原因,是時間的不
同,個人的遭遇和環境,有了極大的變化所致。總而言之,時間改
變了一切。「事故」的發生,雖然有其因果,但有時還遠比景物的
變化,複雜萬分,詭譎多端,又絕非主觀的個體所能控制,往往又
是前事後故,相繼而來,憂勞愁苦,悲歡離合,得志失意,五味雜
陳,纏人逼人,而又事故不同,內涵大異,投射在作品中,形成了
千奇百怪的情節,無一雷同的內容。假使時間凍結了,必然是變化
停止了,自然界和人類社會成為一片「死寂」與「蒼白」。

　　面對時間,人類與其他動物極不同之處,是人類根據月球與地
球、太陽與地球運轉的關係,發明了陰曆與陽曆,進而有了紀年之
法。西方又將耶穌降生之前稱為紀元前,之後為紀元的開始。人文
與自然,尤其與地球的關係,便極為親密,人不是地球的附屬品,
而是主宰。由人類原始的狩獵期開始,以後每一次再進文明的歷
程,無論是推論或者根據考古遺物的驗算,都有了繫年,推而至整
個地球的壽命,冰河期發生的次數,都有了時間的估定,人類已經
為地球寫了歷史。當然更以此紀年的方法,為全人類、各區域、各
國家在作歷史繫年。進而至於每一家族、每一個人寫歷史和紀錄
「事故」,被紀錄下來的不再是亂雜無章的片斷,而是有年代或時
間可稽。甚至無任何年代記載的史前文物,如狩獵時期的畫,陶器
時代的陶瓷,石器時代的石器,銅器時代的銅器,都能考定其年
代。一部藝術史,已可推前到史前約七千年。至於有明確的歷史紀
年,則每一件藝術品更可進行作品繫年了。人類復發明了精確的時

計，一年之內，可以分秒無差，故而激烈地比賽、準確的通航，以至協同作戰的聯絡，都有了可靠的準則。大小的人類行為，如約會、營業、會議等等，有了嚴格的時間規範，不但凸出了時間感，也使時間規範了行動，影響了「事故」的發生，也連帶地與藝術品有了更緊密的關係。不只是演出和展覽必須遵守，科技、戰爭影片、動畫等，更必緊守時間，才能進行或完成，所謂時間藝術如音樂、舞蹈，更不必說了。時間原本是寂靜的，是人類的智慧和發明，使之「活」了起來，成為重要的準則。整個地球和人類的活動，在時間的規範下，形成有記載的系統，大大小小的事故，凡發生的，必能紀錄，或被紀錄；必投入時間的大河之中，發生一定的影響和作用，而不致如泡沫的旋生旋滅。

假如說時間是萬有的生命，則空間是萬有的舞臺。比較而言，空間是後驗的，因為空間必有其體積，「上下四方謂之宇」，大致已很明確地確定了空間的意義。動物與植物不同，在能否行走、能否突破空間的限制，而人類更能突破海洋、天空的有障礙空間，從而「上窮碧落下黃泉」，使天空、海洋、地下，成為能活動、能生存的空間。空間較易形成空間感或空間知覺，是由於行動的關係，在行動的過程中，意識到自身與周遭事物的相對位置和事物的變化，所謂「山窮水盡疑無路，柳暗花明又一村」，是必然而又容易產生的感覺。空間感以視覺為主，由於事物有形狀、大小、遠近、動向的反應，而主體的視覺又有平衡、方向、上下、距離等辨認的能力，輔以嗅覺、聽覺、觸覺等協同活動而形成。其基本原因，是人和動物為適應環境和求生存的需要的本能發揮，候鳥的遷移、野獸的佔據地區、人類的居所，以至群居的都市，甚至太空的進駐，

都在適應、佔有和擴大生存和活動的空間。在人類進步的過程中，其始只是與其他動物共居地球，以後才獨霸地球，而且進入其他星球，雖然仍只是無涯際的空間中極少的一部份，但人造衛星、太空船，已顯示了人類拓展空間和在地球之外，另造空間的能力，我們可以斷言，除了影響藝術創作之外，拓展所及的空間，自必是藝術品所到達的「地方」，現在音樂和影片，不是已放在太空船內了嗎？

　　空間的特性，是在能容納，古人所謂「天無所不覆，地無所不載。」可見容納之廣大，以地球而言，人和所有的動、植、礦物等，都在其承載之內，也容納了所具的體積，和所有的活動。以藝術與空間的關係而言，在其容納之下，為藝品提供了發生寄存之所，而且空間就是一切自然環境、社會環境的舞臺，景物的存在、「事故」的生滅，才能恆久地進行和變化。繪畫、雕塑等，有空間藝術之稱，其對空間的依賴性固不待言。即以時間藝術──音樂為例，其和聲、節奏、音調等，亦受空間大小、遠近、高低之三維影響，甚至無空間則不能發音，不經過特殊設計之空間，不能有共鳴的效果，因聲波將形成回音和干擾。人類利用空間的能容納性，營造了良好的居住環境、生活環境、教育環境等等，並使亭園景觀等藝術設施與藝術活動，融入其中，除了佔有空間之外，也美化了空間，改造了空間。人文與空間合一的結果，是建築藝術、園林藝術的勃興，甚至改變了地球的外貌。每一改變的結果，都形成人文「事故」的新形象，前後相繼，而又雜然並陳，蔚成大觀。希臘的雕塑、古羅馬的建築、埃及的金字塔、中國的長城、宮殿、拱橋、印度的寺廟，只是林林總總中的較著者而已。

　　人類由空間觀的感覺，經由體積、平衡、透視等經驗，得出距離判斷，經過測量器材而得出測量結果，最長以里為單位，向下而有丈、尺、寸、分的小單位，於是空間不是廣漠無際的，而是可以測量計算的，不但地球劃分成國家、城市、鄉村等，個人也有了田地、農村，甚至海域、領空都有了範圍和有歸屬的主權，促使了保衛這些領域、主權等的行動和法律，引發重大的人文「事故」，因之而形成，甚至引發了種種的爭奪和大小戰爭。由於對空間的距離判斷，產生了透視、比率，也形成了美感的可掌握性，所謂增一分則太長，減一分則太短，傅粉則太白，施朱則太赤，實是透視和比率之下的感覺。尤其裝飾藝術產生之後，藝術品的大小，與留白和框架的大小，擺設位置的得宜，均要由透視和比率的結果，以定其大小和位置的高下等，我們將之稱為藝術空間，便係如此。

　　空間形成巨大區隔的是距離和表面障礙，高山峻嶺、大江巨河、沙漠、海洋、湖泊、沼澤，都形成阻隔和分割的自然區域。中國的黃河、印度的恒河、埃及的尼羅河、巴比倫的幼發拉底河、底格裏斯河是古文化的發源地。一方面因為水利和夾岸的平原沃野，適合人類的生息蕃殖，一方面是自然形成的屏障，有助抵抗外敵和阻隔外民族的來往，而自成格局。再因為適合自然環境的生存需要，形成生活習慣與物質文明，於是發展出各自的語言文字、藝術作品，也許形貌、風格等大有不同，而性質、功能，則極相類似。經過溝通詮釋之後，相互可以接受，可以欣賞，甚至可以互補。以我國周代的食器鼎、盤、爵為例，與近代的鍋、盤、杯的功用並無差別，亦與西洋的鍋、盤、杯的性能相同。尤其在交通發展、障礙悉去，距離縮短，真正成為地球村之後，藝術作品更將共通、共

感，而相互接受，網路藝術已極力呈現這一趨勢了。但是上述的大區隔，也形成藝術作品的依地域、民族、國家的不同，顯露出差別和異樣，尤其形式、風格、內涵，迥然異趣。由於距離之故，區隔的形成，而有藝術上的距離。同理，由於自由環境、社會環境的相同，而有相近的形式、風格、內涵等。如文藝復興時期義大利諸多名匠的繪畫有諸多的形似和神似，然而這種藝術距離的接近，不但為時極短，而且同中有異，因為藝術家所處的自然環境和人文環境畢竟因時間、空間的不同而不同。再加上個人才性的差異，所以藝術品的形式、內涵、風格等差異極大，而藝術創造又貴新尚奇，無疑地是歡迎和容許這些差距和不同。但是我們應注意到空間距離所形成的差別，以究論藝術品的諸多別異。

空間距離的最大意義，自藝術的創造而言，是形象等的產生方面的影響。由於空間的區隔，致使某種事物不能見到或經驗，在根本上不能產生這類形象，自然不能有這類的作品。例如熊貓只產生在中國的南方，在未能見到熊貓之前，能有此類的繪畫、雕塑嗎？可是現代由於傳播媒體的無遠弗屆，熊貓的形態，傳遍了世界，在形象的產生上已不成問題，所以才能成為藝術素材。人文事故亦是如此，李白的〈菩薩蠻〉詞，有人懷疑非太白所作，因為文獻所載，此一樂曲至唐玄宗之後才傳入中國，太白何能據譜填詞？即使出自臆構的神怪小說，也必有其素材、形象、意義上的根據和依傍，必有空間上的影響所能及才行。

空間既是有形體的事物所依託，所以任何造形藝術，均應依據空間感，形成具體、凸出、生動的形象造形，而以大小合度、比率恰當、層次清晰、平衡穩定、局部與整體的配合均勻，才有生動傳

神的可能。而且空間與時間雖是各自獨立的，但自藝術的發生與存有而言，二者不但缺一不可，而且有待時空二者的相互配合，有上下四方，而無古往今來；有古往今來，而無上下四方，則沒有生存活動，變化演進的可能，又有何藝術作品可言？而且任何的藝術品不能離開時空，所以藝術品不是超越的，不是永恆的存有。

鄭板橋的畫竹，竹是外物，外物的存在，是有環境的整體、景物的分別存在，更涉及到時、空因素。由自然之竹，成為眼中之竹，除了器官功能的感受外，也與人類的人文環境有關，而最具體的則是事故，諸多竹的「事故」，是鄭板橋愛竹而起心動念以畫竹的主要原因，而竹的事故的形成，也有時空的因素，所以環境、景物、事故、時間、空間是外物形成，外物能生感覺的五大基本因素，而密切地與藝術的產生和存有等相關。

參、論內感

外物——無論是自然環境、社會事物，在時空的交錯和個體、群體活動之下，於人都不是孤獨的，外物不但能感於心，而且是人類能生存、能活動條件的基本，所以說「人是環境的動物」。可是外物能對人產生作用，主要在於人有感覺官能，能起感覺作用，外物方能使人有被容納接受之感。鄭板橋的「眼中之竹」，即指此而言。可是「眼中之竹」，是竹來眼中嗎？當然不是，是眼睛看竹的結果，而且除竹之外，尚有浮動在竹的疏枝密葉間的煙光、日影、露氣；眼之所以能見竹，是視覺功能的發揮，由「竹到眼中」的見竹，至「竹到胸中」的成竹在胸，則是頗為複雜的認識和心理問題，可以總稱為「內感」。由見竹到「成竹在胸」而有胸中之竹，是經過器官的具備，直覺的感覺，形象的變化，貯象的形成，形象的再現等重要作用和過程，否則竹永遠是外物，起不了內感的作用。惟有外物經過這複雜的內感而成功之後，才有眼中之竹，進而成為胸中之竹，完成心與物的對應和凝聚，以致所謂的心物合一，或稱之為主觀、客觀的統一。

學術和科技發展到今日的高水準，在知識的根本理念上，我們有了一個普通而正確的認知，事物有體有用，有因有果。人和動物都具有不同的器官，發生各種作用，以適應環境，求得生存和發

展。鳥之能飛，主要在於有羽毛和雙翼；魚之能遊，在於有鰓和鰭；獸之能走，在於有健腿和蹄。而且在用進廢退，順應環境和生存需要之下，又起了各種變化，魚本卵生，亦有胎生，本為鰓呼吸，以需水陸二棲之故，而有肺呼吸，以鰭、鰍須穿泥過洞之故，而鰭退化至極少，軀幹竟拉至細長。更有器官相同，組織構造不同，而功能大異者。蛇有毒牙、象有長鼻如手；甚至有以蹄吸水的牛，有軟木如象皮，有硬木如鋼鐵。人類之中，有力扛千斤之鼎的大力士如孟賁、行追飛鳥的慶忌、明察秋毫的離婁、過目不忘或數行俱下的讀書人，都是由於器官的不同，或器官組織的特別，而產生的功能不同。試加歸納，我們可以獲得這樣的結論：器官產生功能，器官構造和組織的良否，決定了功能的大小高下。

　　人有感覺器官，五官四肢和腦，各有不同的細胞和神經組織，形成六種感覺或認識，眼而有眼覺、眼識，現代科學稱之為視覺，對事物而起視覺作用，認識事物的形象和特質。表面上視覺作用是單純的，如眼前有竹，眼睛對竹，於是起了視覺作用之後，而眼見到了竹，產生了竹的形象和特性認知，形成了「眼中之竹」。可是竹未必能夠出現在合適的目光所及的平面上，而又在恰當的視距和角度之內，但眼睛能在不同的距離、視角上作好了調節和反應，以找到最好的觀照點，將竹看得最清晰、明確，得到正確的形象，形成印象及再現。竹之存在於自然環境中，往往是紛然雜陳，如煙光、日影、露氣，以至雜樹、群花，眼睛能擇定以竹為主體，甚至捨棄其他的雜亂，作為觀照。見竹之時，或千枝競秀，或一箪迎風；或韻趣在勁節疏枝之間，意味在搖曳婀娜之影，尤待見竹後之辨識。板橋見竹之後，此一見竹之形象，以至成為胸中之竹，不是

板橋前此未曾見竹，而是此時所見之竹，最受感動，而動心、而有畫意，應係此時竹之形象，較之以往所見、所留存竹之形象更形完美，而合意之故。這是視覺見竹過程的說明。準此而論，所有的感官，都有其獨具的感覺功能，更有感覺對象，經過「對應」或「接觸」之後，而產生感覺的結果。再因為感官的感覺對象是存有的，所以產生的感覺結果，必然有形象，如聽覺會有聲音的無形形象——韻律，聲音的洪細、高下、長短、剛柔、和亂等認識，而且是音樂、語言的基本關涉。觸覺的結果，有冷熱、軟硬、精粗、滑澀、癢痛的不同，也有其無形的形象覺察，較之理性概念、大有不同，而且對其他的器官感覺，有切實的輔助作用。嗅覺有香臭、辛辣等之異。味覺有甜苦酸辣鹹淡等之分。這五者稱之為直感，因為是由單一的器官，直接經由外物的「對應」和「接觸」，而產生的直接的感覺結果，而且毋須經由特殊理性的思維整合，作出斷定。就內感而言，這是單純的、直覺的、單一的器官就能感覺生起的，是形而下性質的、最真切的認識。何況這種感官的認識，有其互補作用，如板橋見竹之後，可以經由觸覺以感覺竹的堅實性，撼搖竹枝，以見其動態等等。而感覺器官直感以外的「事故」，尤其是思維擬議的形上性質的，根本無形象認識的可能。

在諸器官感覺功能之中，以視覺、聽覺所產生的直覺認識，影響最大、最基本。因為這種認識的結果，形成形象、視覺所產生的認識，是造型藝術、繪畫藝術的根本，而且是詩歌、戲劇、小說的基礎。聽覺所產生的認識，是音樂的根本，當然也影響及於詩歌、戲劇、舞蹈等，因為沒有聲音的韻律與其節拍等律動感，戲劇、舞蹈等也就失去了憑依。沒有天盲的畫家，甚至也不太可能有天盲的

音樂家和舞蹈家，因為不能讀譜，又在失去方向感和平衡感之後，能舞蹈嗎？能抓準節奏嗎？以中國的文字語言為例，其根本即係建立在視覺、聽覺的感覺形象上，中國文字的部首字——即由此「文」而孳生的字，如木部所收之字，都有一木字，合其他的「文」以成字，這種初「文」，幾乎都是象形字，即經由眼之所見的形象，圖案化、簡化而成；正視之外，加上仰視、俯視、仄視而象其形，所謂「畫成其物，隨體屈詰，日、月是也。」在許慎《說文解字》的五百四十個部首中，這種象形字占了百分之九十以上，所以象形字是中國文字的根本，最大的特點，是抓緊了事物的形象化，尤其在上古書寫時的篆書時代，尤能見形知義，如今之見圖識字。例如：

⊙　（日　仰視之形）

月　（月　仰視之形）

木　（木　正視之形）

中　（中　正視之形）

瓜　（瓜　側視之形）

人　（人　側視之形）

山　（山　正視、透視之形）

川　（川　俯視之形）

水　（水　俯視之形）

又由於聽覺的聲音認識，產生了形聲字，在中國的文字上占了百分之九十左右，形聲字是描摹某一事物的聲音，以寓意義，所謂「以事為名，取譬相成，江、河是也。」江是因為水流作「工」聲，河是水流作「可」聲，由這解釋的字例，我們可迅速地掌握

「鵝」是發聲作「我」的鳥類,「雞」是發聲作奚的鳥類,鴨是發聲作「甲」的鳥類。嶺是山的上部,發聲作「領」;巔是山的最高處,發聲作「顛」。而且形聲字是由視覺的形象形成的象形字作偏旁,而知道是何事物的類別,如從水的江、河,一定與水有關;以鳥為偏旁,一定與鳥有關;以山為偏旁,一定與山有關。由聽覺的聲音而作注音的偏旁,不但是字的讀音,而且寄寓了意義在內,如讀「工」、「可」的江、河,是水聲很洪大,所以江、河不是小水,而是大流。因為抓住了事物形象的視覺認識和聽覺的聲音認識,而且寓義,所以是最容易學習認識的文字。這是掌握最重要的器官所認識的形象的重要證例。

竹到眼中形成眼見之竹,其原因與過程亦是如此,而且頗為簡明。可是由眼見之竹,成為胸中之竹,則牽涉較廣。由於今日的科學進步,和解剖學的發達,我們知道人體中有精細、龐大的神經系統,由這一器官組織產生了複雜的認識、思考判斷,主宰行為等的功能。在人類的神經系統中,有中樞神經系統、周圍神經系統、和自主神經系統。自主神經系統主要由運動神經纖維所組成,重在支配心臟、血管、腺體的活動。而周圍神經系統,則指全體的神經,以傳導相應部位的感覺和支配的相應部位的運動。二者與直覺的感覺器官關係不大。最主要的是中樞神經系統,其重要組織都集中在腦部,神經系統內由一百五十多億的神經元組成,而關鍵性的神經結構則集中在大腦,而大腦皮質則有感覺區,與五官的視覺、聽覺、嗅覺等相應,可見眼、耳等的直覺感覺,不純是單一的官能活動。又大腦內的丘腦核和下丘腦更是感覺傳導上的重要中樞,不但接受感覺中的傳導,而且作出分析和綜合。我們相信這是古人所謂

能思之心，和現代所謂思考、分析、判斷的源頭。更是心理學所謂心理活動的重要生理組織的樞紐。因為神經系統的組織是龐大的、複雜的，而形成的功能則錯綜複雜，難以釐清。依個人根據佛教唯識宗的主要宗旨：「三界唯心，萬法唯識。」所謂「心」，是神經中樞的最大、最主要的功能，一是心識、二是思識、三是種子識。所謂「心識」，已可確知相當於腦神經的感覺區，是接受五官神經系統和器官產生的感覺反應，也能起指揮的功能。最明白的證明，是司視覺的眼睛，可以令之不視，故曰「視而不見」。這種「心識」，因為是五識的主管，發起「心」的思維判斷作用，其作用與眼識的視覺作用相當，所以名為「心識」或意識，與五識同類，故有六識之稱。「心識」在其他的直覺器官中有「俱意」的作用，即眼識等任何一識發生感覺作用時，不是眼識單獨起作用，而是能有分辨作用的意識隨著連帶作用，例如眼睛看到眾多的泥鰍時，也連帶地分辨出有蛇或鱔夾雜其中；在眾多的人群裏，可以看出形狀殊異的跛子等，甚至熟悉的臉孔和身形，這證明了意識與之俱在而同起的作用。思識是指神經系統中的分析、判斷等思維作用，所謂的「理性作用」、「邏輯推理」，無人否認這種思識和其主要功能，並認為是中樞神經中的主要作用，人是能思考的動物，即指此而言。

　　較有爭議的是「種子識」，這是唯識宗的獨特主張。關於種子識有諸多功能，諸多的論析，更有諸多疑議。其基本的意義，是這一「種子識」，乃每一個體——人的主宰，這一主宰不但是整個人的主體或主宰，而且對所有直覺器官、思維作用，起主宰、裁斷等等的作用。例如「我」由於種子識，而知是我，是能為我作主、和

能行動、判斷負責的我。又我要不要發動某一器官的功能、運作？要不要對某一事物作思考？對某問題採取行動？或停止某種感官的運作，所謂「視而不見，聽而不聞」，也是這種子識的功能。其所以名為種子識，因為他有如種子般的生起作用，種子的最大作用，就是能發芽生長，在條件具備之下，發生所具備的生起功能。這一種子識，唯識宗稱之為阿賴耶識，筆者不採此一名稱，因為在阿賴耶的含義中，是以此識為輪迴主體；而且佛教的諸法種子，都攝藏在阿賴耶識內，於是能轉識成智，能夠悟道，而得到大解脫；已是宗教上的主張，不是學術可以論證者。至於種子識，則是可以辨析、研究的，這一作用，也包涵在中樞神經的作用中。也許將來的神經研究、基因解碼後的探討，可明其原委和究竟。但是現在所可論究的，中樞神經一定有此主體和主宰作用，而有如種子的生起功能。不然無行為的主體，既無此我，又何能思，又何能知「我」在？就所有的神經系統所產生的感覺和使其產生感覺認識而論，如無此主宰，何以指令、統一諸感覺神經系統？所以中樞神經具備「心識」、「思識」、「種子識」，是必然的，如是才能完成完備、有系統、有主從、有體用的神經運作。而且我們不能從生理組織、器官之外，另找所謂的靈魂、神等，以作「個體」我的主體和感覺功能的主宰。因為超越了這一立場，便是玄學和宗教，必然難定其是非。就人的自我主宰意識而言，也是逐漸形成的，由我見、我聞、我有等，而起我執、我是、自我作主。正如種子般，是逐漸生起、成長、成熟的。並不是生而即完全有此自主意識的。

　　以上三種作用，顯然與直感的官能感覺不同，前人以為係心靈作用，或精神作用，現今我們應可確知為神經中樞的綜合作用，使

整個神經系統，能統一整合而起能感覺、能認知、能決斷、能行動，以完成適應環境和求生存的需要。但是無疑地尚有一種「變現」作用，藏含在種子識裏——即中樞神經之中。所謂「變現」，即我們感覺器官所對的「外境」——外在世界，如對山而看見是山，見水而看見是水，看竹而看見是竹，如今日的攝影鏡頭對準了「山」、「水」、「竹」一樣，不會誤照，將山看作水，將水看作山；也不會將無作有，沒有山而看見山，沒有水而看見水；又看見到的外物，不是真實的「山」、「水」、「竹」，進入了心中，而是「山」、「水」、「竹」的外在「色相」——即事物的形象投射入心中，在「種子識」——神經中樞的作用下，無任何實有形體的存在，卻能如攝影感光的底片，「變現」出「山」、「水」、「竹」的外表「形象」，也稱為印象。這一印象，不是此「種子識」——神經中樞之外而有的實有外境外物，只是產生在「種子識」——「神經中樞」上，能如底片的感光攝影，更重要的，也不是真有感光的底片存在，而是感照之後，成為種子，而可「成長」、「再現」。換言之，只有外物的形象的變現，決不是真實的外物，而且也不知此形象以外的真實性，也不能據此形相，得到、知道是其真有的實際。而且這種「變現」的形象，也沒有攝影底片那樣的絲毫不爽，而如實呈現，只有大致的輪廓，尤其今日的醫學證明了腦丘有視、聽等五個認識反應區，於認識了的形象，正如種子的「留存」，可以隨時「生起」而「變現」以重現，但有形象上淡化、弱化、鈍化等等的問題。所以鄭板橋才說胸中之竹，非眼中之竹，當然眼見之竹，如實所見，當極「真實」而「完全」，「變現」而為神經中樞上的形象，或貯而為印象，只有存其大概，仿佛

似之了。尤其由聽覺而得的聲音，由觸覺而得的感覺，由鼻聞而得的嗅覺，由口嘗而得的味覺，均沒有如視覺而得的有形的形象感覺，只有「如人飲水，暖冷自知」，一種主觀的經驗感覺的留存而已，但是經此過程而完成了主客合一、物我交融的體現。

經由視覺而獲得的形象，與經由聽覺而獲得的聲音律動，就動物的辨識生存環境而言，雖較嗅覺、味覺、觸覺為有用，但都是求生存的本能。可是惟有人類能經由這二種認識，形成「形象」認識之後，發展為語言文字和工具，並成為空間藝術和時間藝術。此雖與人類的官能本具之後，才性存焉有關，但實難能而可貴。人類的視覺遠不如鷹隼，聽覺不及貓狗，而能特創奇蹟，自有原因。以形象的獲得為例，有甚為微妙的程序，值得探究。自形象的官能刺激而言，自必係形體巨大，其狀奇特，色彩明豔者，方能積極刺激視覺，加以注視和察覺。其次是在生活範圍內，朝視暮覩，熟悉其物，而留下、發生形象的認識。再其次是此物能產生災害痛苦，或危及生命安全，必須認識其形狀，加以趨避，或共同抗拒。最重要的，是有利於生活、生存的事物，關係重大者，更觀察入微，獲得完整、細緻的形象。人類進入文明，有了社會環境而發生「事故」之後，則對親身所經歷的，尤其是利害、得失、是非、幸福與痛苦，所謂刻骨銘心，以及前人「遺留的事故」，心嚮往之者，都會產生形象的覺知。雖林林總總的事物，都有成為形象認識的可能，但必須有上述的密切關涉，而且要有時間、空間的配合，要合乎耳聞目觀的基本條件。否則不構成直覺的認識，不是形象的、經驗的痛切感；而是概念的、敘說的浮泛理解。

在我們的經驗中，一生所接受、每日所發生的無數事物，繁多

重複而雜亂，即使我們的視覺能如攝影機，聽覺如答錄機，我們能
攝錄一切都成為形象和經驗嗎？如果盡皆攝錄，如何排列順序，選
出拈用呢？所以由直感形成形象認識，除了上述的共同原則之外，
尚有個人的個別因素，首先是直覺器官的天賦是否完備？有沒有天
盲、天聾等問題；其次是有功能上的障礙與否，如弱視、色盲、重
聽等。縱使五官六識皆正常，尚有某一官能特優的情況，雖然可補
強其他器官功能，但也有產生損抑其他某一器官功能的可能；而且
由於環境的影響，嗜欲情才之所近，也影響某種直覺器官功能的發
揮。所以由器官直覺認識而到形象的獲得，是有諸多因素存在的。
總而言之：有器官功能的能不能，「能」到什麼程度；有外物影響
的夠不夠，「夠」到什麼地步；有情志上的願不願，「願」到什麼
水準，在此三者的互為影響和配合之下，得出了結果，才獲得形象
的建立，也就是所謂的印象，猶如攝影師攝取無數事物的底片，亦
即中樞神經建立了各種有關的形象檔案。但是應加區別的是，此種
形象檔案與經由反復練習，獲得概念、學問、常識的記憶不同。因
為前者是形象的、直感的；後者是概念的、理性的。這也是藝術與
非藝術的重大分野。

　　就人類求生存、能生活的需求而言，能有形象的認識，足以適
應環境，便已滿足。然而也就此發展而為概念，例如：是牛還是
馬？是黃牛、母牛？還是白馬、公馬？非要認清牛和馬的特別形
象、共同形象，暨形象上的細微差別不可。就藝術的創作而言，更
要有清晰的形象，就形象上完成貯象作用，如攝影師就所攝得的底
片完成沖洗，使形象顯現如同照片，進而審視其是否清晰、逼真、
完美。中樞神經的由形象而進入貯象階段，極相類似，最明顯的是

這一形象已不是一般雜多的形象，而是單一、獨特的形象。進入這
一境界，已不只是形象的普通認識，而是經過思想、意識上的注
意，經過感官的仔細省察，反復觀覽，既得其全形，復得其細節，
甚至其動靜生態，也照察到不同的品類，甚至另一處同品類者的不
同形態。猶恐認識的形象不夠真切，朝窺而暮撫，已去而復顧之
餘，又出之以寫生、攝影，務求所貯存的形象，閉目能栩栩如生，
呈現在腦海之中，「浮藻聯翩，若翰鳥纓繳而墜曾雲之峻」（陸機
〈文賦〉），方可謂之完成了貯象的作用。這是板橋由眼中之竹，
到達了胸中之竹的歷程。這一貯象工作不完成，則永遠只有眼中之
竹，難有胸中之竹。繪畫和造形藝術，均以完成此一貯象為前提。
至於音樂藝術，其形象是無形的，對節拍、韻律、聲調、聲色等，
亦必達成類似的「貯象」，方能作曲或演唱。能完成這一貯象功
效，主要在貯象的主體，能對所需而要貯象的形象，加以集中注
意，方能完成。注意是相當複雜的心理過程，在中樞神經中，不同
的腦區，具有不同的反應功能，而與各感官相應；在完成形象的認
識時，感覺的主體，只是對某一、或某些形象，加以注意或戒備而
已，甚而中樞神經是在鬆弛狀態之下，可是集中注意之後，不但是
某種感覺器官警覺的加強，中樞神經也起了戒備，展開了整體的意
識活動。如貓捕鼠，有了一定的目標，被集中注意的形象，不但成
為有意識的看到、聽到，比較之下，不被注意的形象、或不注意的
部分，便成為無意識的看到或聽到。就效果而言，傾聽不同於聽
到，注視不同於看到。前者才能完成貯象作用，後者只是模糊的、
大概的形象、印象的認識而已。集中注意力有主客觀的條件，主體
要官能健全，不能疲勞、醉酒、瞌睡、持續過久等，被注意的對象

是否新奇、有趣、有吸引力？以致時、空、環境，均有或大或小的影響，所以不止是頗為複雜的心理問題。如果根本不注意，則可能是視而不見，聽而不聞，無任何形象的認識了。

貯象完成之後，即完成了形象的記憶，所謂有了胸中之竹。可是究其實際，貯象完成之後，在於能起形象再現的作用，這當然與人的記憶有關。因為記憶是人類，甚至是動物具所有的寶貴本能，也是中樞神經的具體作用，所以能認識環境，不然鳥不能飛回舊巢，獸不能走返原穴。但記憶不但記住認識的環境，而事物的經驗，在人類更是記憶思考的資料、學習知識技能，範圍極為廣泛。貯象之後，就此形象而言，當然有賴於記憶，使這一貯象不致或遺忘、或消失。但是就貯象的生起作用而言，實是形象的再現，正如攝得影像的底片，加以沖洗而顯現形象，因為再現的形象，不是概念的，而是形象的。形象的再現，是經過了記憶的回溯，貯象也許有衰減或遺忘，但證明貯象中的形象，一方面經得起考驗，使形象能存在、存活；一方面是形象記憶真切而完整，不是模糊含混，更不是支離破碎，才真正地能成竹在胸。而且貯象的再現，往往不是偶然的，而是類似的外在形象，引發了原有的貯象，再一次體驗它，形成形象的先後聯繫，再加以「心證」之後，而予以補強、糾正。尤其是藝術家從事創作之際，必經由形象的再現作為基礎，以此作為「草稿」的樣本，亦即所謂的「腹稿」。所不同的，是詩歌或文藝作品，腹稿是偏向於意象的凝聚，或文字的表達；而繪畫等造形藝術，則是專於形象思考、形象傳達。試想：如果沒有這形象的再現──胸無成竹，能畫竹嗎？所謂形象再現後的「草稿」，是根據此「草稿」，經由心營意造的複雜的、專注的心理活動，而作

或增或減的修正，甚至廢置而重起爐竈。板橋眼見之竹，有煙光、日影、雲氣。如果胸中之竹，仍有煙光、日影、雲氣，而畫出之竹，無煙光、日影、雲氣，或僅有其中一項，則系在形象再現之後，在擬「腹稿」時作了修正。或者係隨手之變，在以手畫竹時作了改變，因為藝術作品，有極大的變動性。

鄭板橋所謂的胸中之竹，也就是完成了貯象，而能重現竹的形象之意。深入析論，實有上述的種種關係及複雜的神經運作過程，才能有此結果。如果沒有此內感及產生的形象和貯象之後的形象再現，則環境和景物、事故，永遠只是我們生存、生活、親密而又陌生的場所，流逝而無痕跡，和所有的其他的動物一樣，滿足生存、生活之後，不可能進而有其他的感覺和保護、愛惜的行為。甚至對居處、食物，破壞、摧毀以隨之。更不能起主觀、客觀的對立統一，而永無美感和藝術發生的可能。內感的重要性、主體性等，於此可見。前人以未能掌握外在事物形象能由心識而產生「變現」作用，又這種「變現」作用除了如攝影的感光照相功能之外，復由心識產生如種子生起作用，在主體意識的催動之下，取得的形象，能成為記憶，使之重現，在這一功能作用之下，一方面由理性作用，提升為概念、名言，而有邏輯推理；一方面由感性作用，發展為形象和形象思維；二者又相互作用，相互補益，哲學、科學、藝術、文學等才能創出。而且有相互關連、補益的效果。

肆、論形象

　　經由上文的論述，形象是經由外物和內感之後而產生的直覺認識的結果。所謂形象的明白意義，是每一主體的個人，經由外在事物的經歷和刺激，產生事物形狀的偏於外表認識。其範圍包括了一花一葉，一顰一笑；也可平沙萬里，驚濤萬丈；也可一言一行，故事曲折；更可色聲味觸俱來，形成綜合的感覺。而且無具體形象者，也有其無形的感覺形象，如雷聲、雨聲、鳥語、蟲鳴、老朋友的笑語聲等，除了無視覺感覺的形狀外，仍有聲音上認識形象，同樣可以產生聲音上的貯象和再現作用。千里外的電話，仍可辨識為某人；數十年的離別，可聞聲知人，所謂「音容宛在」，可見聲音有與視覺形象相同的特質。故而能發展為音樂和歌唱藝術，所謂「餘音繞梁，三日不絕。」當然不是指聲波的不消失，而是聲質、聲色、聲律等的聲音形象的貯象和再現，使人不能忘記。可見形象的多樣性、複雜性；又能刻骨銘心，而歷久不忘，感人極深。

　　形象是直感的，即事物的外表形狀、外觀式樣——凡事物、聲音、氣味、感情、危險等均有可見可覺的形狀，而經由感覺，形成形象認識者。是以形象是表象的、外觀的，因為往往不涉及事物的實質、內涵，例如草色青青，並不辨其何以青，甚至不問是什麼草，何以能青？是什麼草？是理性的判斷，是科學上的問題。事物

的表象和外觀，往往只有大小、多寡、色彩、形狀、氣味、音響、動靜、神態、語言、發生、過程、結果等，可以顯現者，才「易直感」而成形象；而且以能顯現而易被直覺感知認識的，則往往表象、外觀有其特殊性、刺激性、變化性，方能容易被感覺而形成形象認識。例如「如雷貫耳」的雷聲，「明月千里」的月色，「春風又綠江南岸」的節候，「楊柳依依」的動態，「有吏夜捉人」的酷暴，「麻鞋見天子」的狼狽，「寒光照鐵衣」的戰場，「一笑傾人城」的美貌，「曾經滄海難為水」的經歷，這類的例證不勝枚舉。雖然這是文字表達，但若無此事物的形象認識，則不能道出，而且係其特殊性、刺激性、變化性，幾使人人都有此形相認識，引發出「共識」、「共鳴」，而欣賞此類的形象表達。形象直感更有難能而可貴的，是既無上述特殊性、刺激性、變化性的表象和外觀，但由於觀察者器官功能的特別，加上感覺時的細膩入微，形成形象的獨具，和形象的幽微，如「春眠不覺曉，處處聞啼鳥」的平常而真切；「木欣欣以向榮，泉涓涓而始流」的初春景物；「綠樹村邊合，青山郭外斜」的農村遠眺；「回眸一笑百媚生」的細膩驚麗；「此情可待成追憶，只是當時已惘然」的深情追悔；「來是空言去絕蹤，月斜樓上五更鐘」的枯候與無奈；「人跡板橋霜」的清晨旅人；「松際露微月」的月上景況；都是注意力感覺到平常事物的細微之處，於是得以顯出形象凸出的效果。有時這種人人感覺認識中所有，而卻有人不能形成形象，待詩人和藝術家表現之後，方歎服稱道，除了表現才能之外，即係未曾仔細觀察，使直感的認識，未曾入乎耳目，而著乎心胸，即眼中之竹，未能成為胸中之竹。前人也了然於這些道理，但囿於科學知識未有足夠的進步，不能明其原

委。例如石濤著《畫譜》，即以「審時度候」，以成事物表象、外觀的直感認識：

> 凡寫四時之景，風味不同，陰晴各異，審時度候為之。古人寄景于詩：其春曰：「每同沙草發，長共水雲連」；其夏曰：「樹下地常陰，水邊風最涼」；其秋曰：「寒城一以眺，平楚正愴懷」；其冬曰：「路渺筆先到，池寒墨更圓」……予拈詩意以為畫意，未有景不隨時者。……（《畫譜‧四時章第十五》）

石濤引述詩人四季景物變化的不同，而表象、外觀的形象不同，以明畫家的畫意亦復如此。其「審時度候」，即直感認識隨季節之變而得形象之意。而且由事物的表象、外觀，不僅要得其概要，而且要得其變化之特殊。事物變化無盡，變化後的表象、外觀亦復不同。感覺入微，即使常見的事物，亦在變化中。以宋人的工筆畫為例，畫人物而眉髮可數，畫花而葉、花蕊、葉脈畢現，歐洲文藝復興時期的畫作亦復如此。一篇〈核舟記〉敘說一枚小小桃核，雕刻成舟之後，刻有舟子、乘客、几案、茶具、火爐，而風帆之上，刻有蘇軾〈前赤壁賦〉全文。有形體的雕刻細微如此，無形體的形象，更能感識而無礙了。雖然這一雕刻，借助了精巧的工具，但無礙於直覺中形象的建立，現代的藝術家，藉顯微鏡、放大鏡等，眼能覺識以前肉眼無法見識到的形象，而見之於畫作，是印象派畫家主要的形象根源，可見直覺認識的入微，無可限制，但是畢竟如有一分水嶺或底線，如〈木蘭辭〉所云：

雄兔腳撲朔，雌兔眼迷離。兩兔傍地走，安能辨我是雄雌。

這四句詩，可藉以顯示形象直感的細微。雄兔、雌兔的形象不同，雄兔的腳不同，雌兔的眼有異，兩兔在行進之間，分不出眼和足的不同，而雌雄不辨。另一層的意義，就形象的認識而言，從表面而可由直感認識上分辨雌雄，已夠入微的了。如果真正從生理構造上，確實認知兔的雌雄，不是無此必要，而是那已屬於理性判斷、科學求證的層面了。因直覺的形象認識，只能限定在表象和外觀上。

經由外物的刺激和經驗，而發生的形像認識，可說是龐雜眾多的，如劉勰《文心雕龍·物色》所云：

是以詩人感物，聯類不窮。流連萬象之際，沈吟視聽之區。

「聯類不窮」是指形象刺激的紛至遝來。耳目等感官有時可能應接不暇。但是由於直感器官和中樞神經對於形相的認識，以至貯象的完成，如照相機的快門，可以剎那完成拍攝，又剎那推移，故可不停地完成形象認識和貯象作用。所以視聽二感官，即使「流連萬象」，仍不減此類作用。惟較難直感認識的，是事物剎那間動的狀況或情態，尤其是突起忽滅，無具體表象、特出外觀的聲音、觸覺等，更為困難。所以破涕為笑，似嗔似喜，欲惱還羞，浪起波停，雪花飄落，荷葉田田嫋嫋，山嵐霧氣的隱若，非有敏銳的直覺力，不能得其仿佛。因為有時快如電光石火，欲覩已杳，未聞已消。尤有甚者，是靜態事物能見其動態，動態能見其靜態。例如：雲為動

態之物，風起雲湧，只見動態之形相，而白雲蒼狗，則動而見靜的形相了。故石濤論山之動、海之靜云：

> 山有層巒疊嶂，邃谷深崖，巉屼突兀，嵐氣霧露，煙雲畢至，猶如海之洪流，海之吞吐，此非海之薦靈，亦山之自居於海也，海亦自居於山也。海之汪洋，海之含泓，海之激笑，海之蜃樓雄氣，海之鯨躍龍騰，海潮如峰，海汐如嶺，此海之自居於山也。（《畫譜‧海濤章第十三》）

山是山，海是海，石濤除了將二者擬人化了，進而山可「自居」於海，海可「自居」於山，這當然是唯心論者的說法，但是表明靜態的山，有海的動態，山的層巒疊嶂、邃谷深崖等，正如海之洪流；畢至的煙雲、嵐氣、霧露，即海之吞吐；而海潮如山峰，海汐如山嶺，海的動態，即是山的靜態，並不是海真正以山自居，也不是山真能以海自居。惟有靜態之物，能見其動的形象，表現時才會活了起來，不會死硬僵枯，比之於板橋的「煙光、日影、露氣，皆浮動於疏枝密葉間」，又有不同。板橋是以所見動的形象之物，陪襯靜的形態之竹，形成動與靜的搭配，而靜的形象有動感。石濤則於靜的形象見其動，動的形象見其靜，則其畫山之時，將雄渾而靈動；畫海之時，可望浩蕩而沈凝。必須如此，才能達到山海皆活的地步。也許已經不是單純的、常人的直覺器官所可認識，而是有了慧眼、慧識，以偉大藝術家的特具本能，才能臻此境界。

　　無形的聲音，旋生旋滅的動象，最難直感認識，以形成經驗，或貯為形象。然而此乃人類脫離動物求生存的環境認知，而邁入藝

術創造的關鍵境界。以音樂為例，大自然的天籟之音，是音樂的起源，更是語言的基本，發展為詩歌的聲韻、樂器的演奏，以及男女聲的歌唱，現在以音樂為配音，更無往而不在。求其初始，實出於天籟，劉勰論之最得其妙：

> 至於林籟結響，調如竽瑟；泉石激韻，和若球鍠；故形立則章成矣，聲發則文生矣。……（《文心雕龍·原道》）

可見音樂上的「形立章成」、「聲發文生」，是天籟之聲的啟發、助成。試加探究，天籟之音，能發生上述的作用，不是雜音、噪音，而是有起伏、有持續、有洪細、有振動、有節奏的聲音，形成生動的律動感。其次則係音量、音色的特質，形成聲音的形象感覺，而譜成樂章，發為歌唱。所謂律動感，既是韻律的持續聲音，亦是有規律的持續動作。最足以代表的是音樂指揮者依節拍揮動的手勢或指揮棒，有律動感的聲音，是音樂的基本；有律動感的動作，也是舞蹈的基本。而且有律動感的動作形象，才不致雜亂散漫，如一波波的浪潮、起伏的山峰、嬝嬝的楊柳、冉冉的白雲、蟲蛇的蠕動，甚至鷹隼的盤空下擊、獅虎的蹲伏搏攫，都有律動感。人類在脫出鷹虎等的殺害恐懼，而圖畫其形像時，要把握這種律動感的形象，才能靈動而有動態的表現。雖然動態表現，有其技術性，但仍然要以律動感的貯象作為根本。

　　凡事物的道理、經歷，如果知道不清楚，便難於用語言文字述說明白。同理，形象認識明確，鹿即鹿、馬即馬，才不致產生鹿是馬的混淆。進一步則可免於幻覺、錯覺，尤其「模山範水」時，無

論是山水畫，或者是記遊文章，都必對所繪所寫，有明確的形象認
識，才能作貯象後的形象再現，如劉勰所說：

> 體物為妙，功在密附。故巧言切狀，如印之印泥，不加雕
> 削，而曲寫毫芥。（《文心雕龍·物色》）

如果不能切實地體認其外物的形狀、形象，則任何「巧言」，均將
落空，而成為「子虛」、「烏有」的讕言。至於形象認識，當然
「密附」的程度愈深愈好，「如印之印泥」，才能「曲寫毫芥」，
形象認識明確到這種程度，自然是常人之所難能，然而在先天器官
稟賦極佳，後天著意訓練的前提之下，是可能的。例如〈蒙娜利莎
的微笑〉，這舉世雋賞的不朽名作，似已達「如印印泥」的程度。
當然不能、也不必對事事物物認識明確到這種程度，但對所描繪的
對象，則非認識極其明確不可。「如印印泥」，是最高要求。如有
不能，可以寫生，拍實物圖片，請模特兒，以資補救。相傳一位畫
蟲魚人物的畫家，把螳螂前腿的鋸齒形鈎狀結構畫倒反了，某位名
家觀賞後道：「這隻螳螂非餓死不可！」因為前腿已失去了捕食的
功能。可見自然事物的生理結構，其真實性是表現在表象、外觀的
形象上，不認識明確，不但達不到「畢肖」的效果，而且將造成如
上述的笑話。至於聲音、觸覺等，雖無表象、外觀的形象可認識，
然亦有可明確認識者在，如特殊的體味，習慣了的香氣，熟悉的腳
步聲等，都有可資認識明確的特質。

《莊子·養生主》有庖丁解牛，目無全牛的寓言，有由大至小
的形象認識的寓意。在目無全牛之前，必然經歷過目有全牛的階

段。如板橋的看竹，在眼的視覺接觸到竹的時候，必然集中注意力
在竹的全部完整的形象上，所謂「全形足味」，不得其全形，則何
以知其係竹、係牛？惟有熟知其全牛之後，有了明確的形象認識，
才能「以少總多」，從表象、外觀上，認識林林總總的竹，在任何
時候、任何地方見到竹時，一方面會引發竹的貯象的再現，一方面
會作貯象和現在所見形象的對比，加深貯象記憶，或修改、增加貯
象記憶中的偏失、失真等。例如以往見到的竹都是圓竹，忽然見到
方竹時，自然會增加新的形象認識。所以形象認識不但要認識明
確，而且要認識完整，惟有認識完整，才能無雜亂、無錯誤的部份
滲雜其間，目有全牛、全竹，才是確實的牛、竹的形象認識，否則
將有以馬作牛，以柳作竹的可能。而且有了這完整的「全牛」、
「全竹」認識之後，方能進一步確認牛和竹的細部，牛的頭角、軀
幹、肢體，以至骨骸經絡之所在，然後剖肌分理，遊刃有餘。鄭板
橋完成了竹的全部形象認識之後，才能進一步認識到枝葉節幹的細
密處，以至竹外的煙光、日影、露氣，而凝成畫竹的完整形象。再
就藝術和文學作品而言，形象不是單一的，所謂有賓有主，有陪
從，有襯托，「如萬山磅礴，必有主峰。」這是以同類事物的大小
相陪襯，其他如綠葉襯紅花，櫝之襯珠，方免於單調，進而形成藝
術上的完整形象。姑以繪畫的靜態寫生為例，一隻蘋果、一串香
蕉、一維納斯的頭像，是完整的、單一的形象，飛鷹而襯以雲霞岩
石，獅虎而襯以山崗草木，竹而襯以雪，菊而襯以霜，荷花沾露
珠，荷葉坐青蛙等，是完成主從陪襯的常見景物，因而得到構圖時
的完整或更美的形象。此外完成的形象，尚包括事物的層級，和事
物發生的歷程，如山應有三疊，即山峰、山腰、山腳，山峰多奇石

峭壁，山腰多流泉岩石，山腳多泥土草樹。而且因氣候之殊，高處之風勁厲，只能有針葉樹林，山腰以下有闊葉樹，山腳處多雜樹。這種層級性，事物多有，樹之有梢、幹、根，蛇之有頭、腹、尾；河之有源、脈、委，這種層級形象，為自然性的；但也是事物適合環境、求得生存的合目的性。因為很多事物是上尖、中豐、下大的層級，如果倒反，便不能生存。這種有層級的完整形象，也是繪畫構形的基本。至於人類社會中的「事故」，則很少是片面、片斷，或偶然的。如人的一生，必有生、老、病、死的歷程；物必經成、住、壞、滅的歷程。縮而小之，每一「事故」都有發生、進展、變化、結束、因果等。我們要對「事故」有完整的形象認識，才能知原委，明因果，得變化，曉得失，在求生存方面而言，得到前事不忘、後事之師的教訓。然而就小說、戲劇、詩歌而言，不但是情節故事的「本事」，也是資料、故實之所資，如劉勰所云：

> 事類者，蓋文章之外，據事以類義，援古以證今者也。
> （《文心雕龍·事類》）

「事故」雖然有人有事，有言行舉止，但是就其根本要素而言，仍然是形象的，如山川景物的展現，其成為認識或經驗，也是出於器官的直覺認識。也許在「事故」的暗面，有了理性思考等影響，但就每一「事故」的經過而論，則是屬形象認識的範圍。以《史記·項羽本紀》的鴻門之宴為例，有時間、有地點，項羽集團在范增的密謀下欲在筵席間擒殺劉邦；而劉邦集團在張良的策畫下，一一破解；二方的人物一一登場，其位置、動作、言說和事件經過，可拍

攝成有戲劇效果的電影，故可作「事故」形象的代表。可見社會
「事故」的發生、展延、變化、結束這種完整的歷程，一方面可成
為紀實的歷史記載，一方面是小說、戲劇的腳本。如果歷程不完
整，有始無終，或缺乏展延和變化，則將成為片斷、零碎，而不能
產生完整的形象效果，而顯示出明白的歷程，亦難於成為作品了。

　　人類進入文明，脫出了物種進化的階段之後，不以求能生存為
滿足，逐漸有藝術文學作品的產生，自然是經過長時間的演進。其
表現在直覺器官的直感認識上的，直感認識的對象，遂由平常的自
然環境、社會「事故」，提升到好新尚奇的形象上，所謂「好奇
心」，是文學藝術作品中的特性之一。劉勰論〈離騷〉的奇異內容
云：

> 至於托雲龍，說迂怪，（駕）豐隆，求宓妃，憑鴆鳥，媒娀
> 女，詭異之辭也；康回傾地，夷羿彃日，木夫九首，土伯三
> 目，譎怪之談也。（《文心雕龍·辨騷》）

這段話是評述〈離騷〉內容的奇異，屈原作〈離騷〉，採用了當時
楚國江漢之間的大量神話傳說，例如〈離騷〉的末段云：

> 朝發軔于天津兮，夕余至乎西極。鳳凰翼其承旂兮，高翱翔
> 之翼翼。忽吾行此流沙兮，遵赤水而容與。麾蛟龍使梁津
> 兮，詔西皇使涉予。路修遠以多艱兮，騰眾車使徑待。路不
> 周以左轉兮，指西海以為期。屯余車其千乘兮，齊玉軑而並
> 馳。駕八龍之婉婉兮，載雲旗之委蛇。抑志而弭節兮，神高

馳之邈邈。奏九歌而舞韶兮，聊假日以娛樂。

屈原自己已化身進入了神話之中，超脫了現實，自然非耳目之所到。可是何以有此意念和材料呢？則是源於神話傳說，而神話傳說，乃因人類的好奇心而來。屈原之後，歷代的筆記小說、神怪小說，成了一系列的發展。在人類的直感器官不太需要辨認危害生命的天敵之後，於是特別注意新奇的事物形象上。平原沃野看慣了，對平林旭日、平川日落、霰雪千里，才有新奇的形象滿足。畫家永遠是畫鳳凰、孔雀、龍、虎、獅、豹，多於牛、羊、雞、犬，即使畫雞，也是形象雄偉、冠羽雄神的。至於美女俊男、隱士方外，童穉老者，均係其形象有其新奇的一方面，才能有勃然的畫意，因為新才能一新耳目，因為奇才能聳動聽聞。虎豹皮毛的斑斕，孔雀羽尾的亮麗，才是存其毛翎的原因，也是入畫的形象條件，否則「虎豹無文，則鞹同犬羊」，自然不被珍視保存了。

　　總之，形象認識，是一切藝術發生和創作的根本，有了形象認識，完成了貯象作用，到達隨時可因記憶而使貯象重現，則意象、想像因之而起，形成形象思維，從而得出表達形式。

　　由形象的呈現，得到形象認識，不但是環境和事物認識的根本，在藝術的形成和表現上，有無可替代的重要，附圖的工具形狀，能由語言表現嗎？老虎鉗的寫生，已具有工藝性質；銅鏡上的鹿，已是工藝品而有藝術意味，肖像已是藝術品了。由這四類形象的顯示可見形象的重要。

附圖：無可取代的象現表現（圖一至圖四）

圖一：凹版用具

1 夾版器
2 切鋼板器
3 刮針
4 擋刮針
5 雙頭插針
6 一般刮刀
7 一般插刀
8 推削刀
9 擋點器
10 推線器
11 鏟刀
12 針
13 三極刀
14 乾點刀
15 三角推刀
16 連發推刀
17 鹿皮墨球
18 絹布團
19 皮輥
20 版面刀具套

說明：

這是一組凹版用的工具，每件工具不用圖片作形象顯示，能用語言文字表達其形象嗎？（取材自《平版構成》）

圖二：老虎鉗素描

說明：

這是現在仍很普通使用的工具老
虎鉗，但經過畫家的寫生之後，
在感覺上與上圖全然不同，因為
有了線條表現的美感，雖然係工
藝的，已接近藝術表現了。（取
材自《平版構成》）

圖三：奔鹿紋瓦當

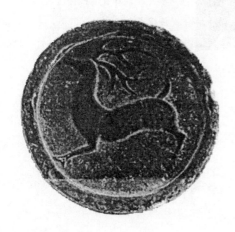

說明：

這是隨秦俑在臺灣展出的漢
奔鹿瓦當，凸出的奔馳鹿
紋，雖簡單而明晰、生動，
已由工藝品快接近藝術品了
（取材自《兵馬俑探密》）

圖四：淮頓肖像

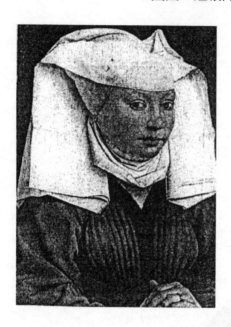

說明：

肖像大多不是藝術品，但
這幅肖像，形態生動，面
部含情而莊重，已是成功
的藝術表現。除了畫家的
形象表達之外，任何的文
字均不能真切地傳達形
態，足見形象表達的重
要。（取材自馮作民《西
洋繪畫史》）

伍、論臆構

　　鄭板橋畫竹，有眼中之竹，有胸中之竹，由上述的析論，係感覺器官——眼的看竹，到竹的形象的認識，經「變現」作用，加上記憶追溯，完成貯象，而起再現；如照相機，由拍攝的感光攝影，到底片沖洗，得出相片；之後再有了胸中之竹。但是鄭板橋云：「其實胸中之竹，並不是眼中之竹也。」最明顯的意義，眼中之竹是客觀的，胸中之竹是主觀的，因而有了不同，何況眼能見竹，並不能如照相機的完整、清晰，實際上自有差別，故而胸中之竹，不如眼中之竹了。但是藝術家能妙造自然，巧奪天工，縱然有了彩色照片，也不能取代或貶低畫竹之作，誠如蘇軾所說：「論畫以形似，見與兒童鄰。」畫家容或形似有差，但以形寫神，元氣淋漓，韻味別具，自非眼見之竹所能及，此方是板橋胸中之竹非眼中之竹的真意。蓋以胸中之竹，乃其慧眼卓識、才學內養所構成的。其意義相當於劉勰等所主張的「神思」結晶，近代美學家所謂的「虛擬」，或「虛幻空間」。筆者以為應稱之為「臆構」，或「臆構空間」，方為恰當。

　　就現代的科學知識而言，神思所包涵的意義太廣，將想像、思維、靈感、構思都概括了。就「虛擬」、「虛構」、「虛幻」而言，只是強調了「胸中之竹」的非真實性，不是任何實際的存在，

是經由我們以想像為主所「虛擬」的。可是「胸中之竹」,是先有
實際之竹的存在,經過了鄭板橋的眼識所見,而且在神經系統的多
種作用之下,有了竹的形象的變現和貯象,並經由記憶之後,產生
了竹的形象的再現作用,又加上了鄭板橋的才學內養,才經由以想
像為主,構成了「胸中之竹」,何得稱之為「虛擬」、「虛幻」
呢?所以應稱之為「臆構」。因為此「胸中之竹」,是經由主觀的
直覺感知,形象的認識,再結合藝術才能和學養,經過周密的想
像、思維等,在胸臆中有了竹的形式結構,所以應稱之為「臆
構」,或「臆構空間」,之後只待揮筆繪出,而成為筆下之竹。

　　所有的藝術和文學作品,都有這一「臆構」活動,相當於前人
的「腹稿」。但「臆構」完成後的「臆構空間」,當然不是實有,
而又似同實有,因為這是合情合理,而又有事物投射的形相作基
本,有其逼真性、畢肖性;「臆構空間」確定之後,即依藝術創作
形式的確定或想定,其形式結構也許與現實事物相似,但決不相
同,比之現實事物更集中、更完整、更精粹,而又排除雜亂、片段
等,是合情合理的結構,包括單一的一幅畫,以至複雜的小說之故
事情節和人物景色。臆構形成之後即是畫稿或寫作綱要,清沈宗騫
云:

> 張素於壁,凝情定志,人物顧盼,邱壑高下,皆要有聯絡意
> 思。若交接之處,少不分曉,再細推敲,能使人一望而知者
> 乃定。意思既定,然後灑然落墨,兔起鶻落,氣運筆隨,機
> 趣所行,觸物賦象。(《芥舟學畫篇·人物瑣論》)

細察沈氏所言，即「臆構空間」完成之後，揮筆作畫之意。「張素於壁」，即以此素絹為臆構的空間。「凝情定志」，乃進行臆構。其後所謂「人物顧盼……能使人一望而知者乃定」，乃其內涵。至於「意思既定」，乃臆構之完成。所以臆構的意義，就作者而言，是個人為主體所主導，自在自為。引發了創造動機之後，就主觀感覺之認識與經驗而論，乃經由想像、思維，完成臆構。就作品而觀，是結合自然環境中的景物，社會環境中的事故，經由作者臆構，而成表現的形式想定，即前人之「成竹在胸」，鄭板橋所云之胸中之竹。

前人將臆構稱之為神思，認為神秘莫測，如蕭子顯《南齊書・文學傳論》所云：「屬文之道，事出神思，感召無象，變化不窮。」事實恰好說反了，而是感召有象，在形象的基礎之上進行的；劉勰的《文心雕龍》有〈神思〉篇，為創作論諸篇之首，乃商榷文術，闡明思維之妙：

> 夫神思方運，萬塗競萌，規矩虛位，刻鏤無形，登山則情滿
> 於山，觀海則意溢於海，我才之多少，將與風雲而並驅矣。

神思的妙用，誠如其所言。又云：

> 故思理為妙，神與物遊。神居胸臆，而志氣統其關鍵，物沿
> 耳目，而辭令管其樞機。樞機方通，則物無隱貌；關鍵將
> 塞，則神有遯心。

此一論述已能顯示出主客觀的交互影響，但是所云神思的意義頗呈紛亂，其在篇首已界定神思為「想像」：「古人云：形在江海之上，心存魏闕之下，神思之謂也。文之思也，其神遠矣。故寂然凝慮，思接千載，悄焉動容，視通萬里。」而「神居胸臆」則又視之為個體的主宰；「神有遯心」則意同靈感了；再加上「神思」又有構思的神妙的意義，主旨何在？已令人迷惘。又其中一大段在言思的遲、速問題，已偏離了主題。在今日已嫌理未瑩徹，故難成真用了。但在一千五百年前，以此立論，已甚為傑出而意義不凡。

　　英國的霍布士在藝術、美學以至知識上的非凡貢獻，是提出了一切人類思想都起源於感覺，強調感覺的重要；再指明想像雖是「衰退的感覺」，卻可把感覺和意象或觀念，加以自由綜合，凸顯想像的功能，而且有別於思維，尤其是大異於邏輯思維。例如「感覺在一個時候顯出一座山的形狀，在另一時候顯出黃金的顏色，後來想像就把這兩個感覺組合成一座黃金色的山。」他有時把這種觀念的聯想叫做「複合的想像」，例如一個人「想像自己就是赫庫理斯或亞力山大」，他指出這「實際上只是心的一種虛構」。他對想像的解說和譬喻，大致不差，也使後人了然於想像與思考或思維推理的差別，不再將二者相混淆。但是霍布士的主張顯然有未當理和欠周延之處。應該說人類的一切認識起源於感覺，感覺的結果，形成認識與經驗，得出事物的形象，根據形象，產生分類，建立名詞、概念，形成邏輯推理，有助思想的論證和判斷，而不是一切人類思想的起源。思想的起源是人類神經中樞中所產生的理性作用。此外，人類的想像，尤其是形象部份，其完成是由形象出發，如他所舉的「金色的山」的例子，完全是金色和山的形象認識而想像以

成。至於想像是亞歷山大,則是幻想,如果未見過亞歷山大的圖照和紀述他的「事故」,則更是無理、無據的幻想。尤其特別要強調的,感覺只是感覺器官的功能,僅止於事物外表、外觀的形象認識,比之於照相,只是能感光攝影的鏡頭,而感覺認識的形象,是要經由中樞神經的變現作用和深入記憶中的貯象作用,才有形象的留存,已詳於〈論內感〉一節中。根據筆者的經驗,更可舉出明顯的例證,筆者曾於淡江大學教授文字學,有一位修課的盲生,考試時不能作筆試測驗,乃以錄音方式進行考試,他於文字上有關六書的會意、形聲、轉注、假借的較難部份,尚能理解,有甚明白正確地回答,可是於象形、指事較容易者,卻錯誤嚴重。筆者特別於課後追問原由,他很無奈地答道:「老師,我是天盲。」我恍然大悟,他從未有形象的認識經驗,所以於艸、木、牛、羊、日、月等「畫成其物,隨體詰詘」的字,自無形象認識的可能,他所能理解的,只是這類字的讀音和意義。又如現在所謂的植物人,其眼、耳等器官俱在,卻不能有感覺認識,只因能作主、能貯象、能思考、能想像的中樞神經不能運作之故,一旦恢復功能,則諸感覺器官仍能起感覺認識。上述事例可有效證明,能感覺、能記憶、能作主、能思維的官能,各不相同。感覺認識只及於事物的形象而止,而不能由形象發展而為形象的想像和形象的思維。

筆者所主張的「臆構」,簡單地說:是經由貯象後的再現形象,經過以想像為主,而完成形象思維後的表達結構。如板橋所說的「胸中之竹」。當然主要靠想像以完成此一「臆構」,但之前尚有意象的作用,以促成形象思維的完善,而使想像得以明確地運作。雖然《易傳·繫辭下》說:「聖人立象以盡意。」《文心雕

龍‧神思》說：「窺意象而運斤。」但意象的確解難求。筆者所謂
的「意象」，係中樞神經作用之一，繼形象認識之後而起──寄意
於象，中國文字中的指事字，可為代表，特舉以明此理。許慎論
「指事」云：「視而可識，察而見意，上、下是也。」視其字的形
體而可認識，察其所代表的意義而可顯現，即寄意於象的最佳說
明。指事與象形的最大不同，即指事字象形的「形象」，不是象事
物之形，而是象人意中之形，如上，古文作⊥；下，古文作丁，
「一」不是實有任何某一事物之形，而是象徵人意中之形，「一」
可以象徵任何事物，在其上者為⊥，如水之上，山之上，地之上，
桌椅之上，寄意於象的意義如此。因為第一形象認識形成之後，有
的發展為有聲音、有意義的象形字，已經是概念符號，是理性範圍
的邏輯思維的名詞，而形象思維則僅止於形象，形象所表現的是事
物的表象、外觀，不涉及內涵，如果在進行形象思維，加上意象，
而形成了形象的意義，如⊙之一，代表日出地平線，發展成為有聲
音、有意義的指事字了。但是同類的形象仍可以不是字，而停留在
寄意於象的意象階段上，較之於單純的形象已有不同，如𣇵──
日出水上；𣅿──日在中天；𣊫──日現童稚的笑容；𣊫──日
現怒容，日的形象有了主觀者的寓意，由此簡單的意象，上升而為
複雜的想像，以至完成臆構──得出要表達的形式內涵。根據這一
發展歷程，可以探論鄭板橋胸中之竹的意象了。如果他單純地只圖
繪眼中之竹，則不必提出胸中之竹的問題。他又說出了「胸中之
竹」非眼中之竹，則是經由了主觀的意象，通過了想像，形成了臆
構之竹，才脫離了攝影師或畫匠的地步，而進入了藝術創造的境
界。不然則如攝影機前的相片，只是抄襲、描繪自然而已。

　　想像是完成「臆構」的重要因素，也是人腦的中樞神經發生奇妙的綜合，甚至無中生有的開創作用，因為形象只是提供了想像的素材，沒有想像，人類恐將與其他動物無別，再清楚的形象認識，也不過能認識生存的環境而已。現代的生物學家已經證明，大象是形象認識的高手，能不靠圖記辨別的標示幫助，認識環境，而不會在廣大的森林原野中，迷失離群。想像涵蓋的範圍很廣，所謂「神思方運，萬塗競萌。」是不太受主體控制，而近於錯亂的胡思亂想。作品尚未完成，便以為超唐邁宋，前無古人，後無來者，是為妄想、幻想。才學平庸，所作凡俗，自認超越前人，以詩聖、畫聖、樂聖自居，斯乃狂想。這些因素常雜廁在想像之中，有礙「臆構」的完成。所以正確的想像，是以合法式的形象思維為主，輔以理性的邏輯思維，加上聯想的助成，偶然靈感來時的頓悟，才是有效的想像，如陸機〈文賦〉所說：「思風發於胸臆，言泉流於唇齒。」《文心雕龍·神思》所說：「樞機方通，則物無隱貌」的效果。雖然想像與思維不同，但正確有效的想像，必待合法式的思維以為引導；並經由理性的判斷，以糾正其錯誤或偏失的結果；甚至在想像進行之時，合理的控制，以免陷於狂想、幻想、亂想而不自覺。

　　正確有效的想像，是有了藝術目標之後，有了基本的形象，而作臆構時，由確定了範圍、表現的主題時開始。先透過意象，使主體的情感、意念等，寓托滲透於可能的、應有的形象上，所作種種的想像。想像的第一步，是想像可以對已重現的形象作檢查和分析，原來貯存的形象，是否清晰、正確，可再就實有的景物，「事故」作為對比，加以糾正或補強。經由新的體察、經驗之後，有了

新的認識、意象，須由想像作新的形象建立、增添，使之完善。由
於作品的性質不同，例如訴之於視覺的造型藝術——繪畫、雕塑，
訴之於聽覺的音樂，訴之聽覺兼視覺的舞蹈、戲劇、詩歌、小說，
而想像各有不同。以音樂的發音形象為例，是發音的清晰，音質的
美好，音階的高低，音律的疾徐，音響的大小洪細，與繪畫的想像
是求線條的傳神，色彩的調和，描繪的表現傳神，意境的生動等大
有不同。想像又因內涵的複雜與否和程度、主題的要求，人物的多
寡與主從，作不同的想像，以完成其臆構。以小說為例，要有故事
情節，由開始、發展、變化、糾葛、高潮、結局，都要扣住主題，
多方想像，以得出合情、合理而又逼真的結構。每一人物，都有不
同的形象造型，由外貌到言行舉止，由個性到情感、情緒，甚至服
飾的襯托，幾乎均由想像而具體化，以至定型。人物有主有從，在
情節故事中有輕有重，隨著故事的發展，人物之間有了由簡單至複
雜的關係，使故事情節逐步的發展和推進，也待想像使之由「無」
而「有」。想像也由理性、概念，作準邏輯或擬邏輯性的活動，即
任何依形象、意象而起的想像，必然在主題和形式的表現要求之
下，不但是合情合理而逼真的，也是必須的，是連貫而完整的，不
是前後矛盾的；在結構或形式上，有的雷霆萬鈞，密針細繡，有的
輕描淡寫，只現輪廓，是在理性覺察之下，而起的合理想像。想像
包括了聯想、聯想的簡單意義，是由兩事物、兩形象之間的密切關
係，或間接關係，由甲及乙，由乙及丙，如因紅而聯想到紅花、紅
葉，因綠而聯想及綠草、綠葉，以及因花聯想美人，因菊聯想隱
士，使形象和意象的想像更為靈活、豐富。聯想在形象上更多了一
份與古人作品聯繫的妙用，例如鄭板橋臆構胸中之竹時，聯想到東

坡的愛竹、文同的畫竹，尤其前人畫竹的作品，有關的形式，如風
竹、半截竹、竹與菊搭配等，而取作其臆構的參考。

　　想像是中樞神經系統作用下的「風暴區」，在主體的意念驅動
下，迅如風起雲湧，有時候狂想、妄想、幻想、亂想等亦難禁止不
會發生，有時也會產生意外的效果，其間要數創作的靈感了。靈感
當然不等同於想像，但也不全是思維的效果。而是不期而然，倏然
而至的悟解，使難題解決，創造力猛然釋出，獲致意想不到的效
果。但必然與想像有相當的關係，因為靈感是思維不能解決之後而
引發的，至少是某種想像或功能在作潛在的引導，引發了靈感，而
爆發出智慧的光芒，照徹了創作的全部。此外想像也有類似的作
用，即驀然否決了以前所有的前人想像，自己所定的想定，而從反
面切入。如在形象上明明是光芒萬丈的白日，而說是黑色的太陽；
黑色的恐怖，可以淡化為「白色的恐怖」，恰如從一端走向另一極
端，卻成為傑出的「臆構」，滿足了創作的要求。這一作用，恰如
眾多的想像失效之後，卻「徑路絕而風雲通」，起了「飛越」的作
用，形成特殊的表現。特別要強調的，由形象出發至想像，是藝術
性、感覺性的，不是概念性、邏輯性的。總而言之，想像的結果或
決定，不是理性上的是非、利害作取向，而是感覺上的完美、恰當
與否作決定。以《西遊記》為例，故事是從唐朝赴印度取經的玄奘
而「臆構」，以人物而言，唐僧是高僧的形象代表，孫行者、豬八
戒，以及諸多的妖魔，或多或少，都有人或動物的某一種，以及其
他人曾講述、描繪過的形象，在作者想像的「臆構」之下而完成。
如歐陽脩所云：

> 善言畫者多云：鬼神易為工，以為畫以形似為難，鬼神人不
> 見也。然至其陰威慘澹，變化超騰，而窮奇構怪，使人見輒
> 驚絕。（〈跋畫〉）

其意以為鬼神乃子虛烏有，可以隨意為之，人不能見到鬼神，無形
似的問題，但窮奇極怪，卻達到了人見輒驚絕，乃誇讚畫家的創作
成就。其實眾多鬼神的神像，都是根據人的形象，想像臆構而成。
所謂「鬼神」之狀，雖不可窮，大約不能跳脫這些方式，惟涉及多
方，尤以取決於形象表現和技巧相關甚切，但在臆構的形式設定
上，更宜注意。最基本的是動、靜相生，靜的形式有動的形象，例
如靜的荷塘之中，有蜻蜓飛過，白鳥振翼，青蛙跳動；動中有靜的
形象，如萬竹搖風，而明月、旭日當空，一馬狂奔，而霜露鋪地，
風竹的幹上，寒蟬緊抱。又事物均有其關鍵處，必細針密縷，細膩
傳神，如都是草草了事，僅存概略，則將丰神無寄，而流於空洞蒼
白了。以《史記・項羽本紀》鴻門之宴為例，項羽、漢王、范增、
張良、樊噲等，一言一行，甚至坐立的位置，說話的神態，都一一
摹寫，而漢王得脫殺身的計謀，方能生動地顯現。鄭板橋畫竹，而
欲「煙光、日影、露氣，皆浮動於疏枝密葉間」，即在求其動、靜
相生，而使之生動。畫美人而求「美目盼兮，巧笑倩兮」，即以傳
神為念。元代劉因的〈田景延寫真詩序〉云：

> 夫畫形似可以力求，而意思與天者，必至於形似之極，而後
> 可以心會焉。非形似之外，又有所謂意思與天者也。

他提到了問題的關鍵，要力求形似之極，使人能以心會，而得畫中之意和那種天然的境界，如生動感、韻味等，不能在形似之外而另有表現，動而有靜感等，除了形象臆構時由想像完成之外，亦在此「形似之極」的訣要上了。

「臆構」是主觀的形式想定，無論是師法自然的寫生寫實，或改造自然的匠心獨運，都有待「臆構」作巧妙的形式想定，不是原物的原來形象的翻版或摹寫。以靜物寫生為例，似乎已全是原物，原來形象的描繪，但要有主從的搭配，光線照射的角度、靜物外觀的特殊處，必然要求調配合適，亦即以畫家主觀的內養、經驗、技術，達成每一作品的主題、理念，而由取材所完成的形式作最好的調配。如沈宗騫云：

> 作人物布景成局，全藉有疏有密。疏者要安頓有致，雖略施樹石，有清虛瀟灑之意，而不嫌空鬆；少綴花草，有雅靜幽閒之趣，而不為岑寂。一丘一壑，一几一榻，全是性靈所寄。（《芥舟學畫編·人物瑣論》）

這是比寫生更進一層的人物與景物調配合式的最佳說明。因為人物除了肖像之外，應有背景，而複雜的、單純的山水畫，亦必有調配之景物，沈宗騫又云：

> 且林木縱橫，峰巒層疊之餘，忽留一片平陽，芊綿草色，騷人逸士，藉以為茵，移時晤對，亦愉快之絕境也。點苔是通局之眉目，寫草是通局之鬚髮。鬚髮眉目之間，已自炯炯，

則不待遍見其五官百骸而識其非凡品矣。（《芥舟學畫編·人物瑣論》）

平原一片，是峰巒層疊之餘的調配；青苔數點，草色幾處，竟是通局的眉目、鬚髮，亦如頰上添三毛之例，使全局生動，陪襯得宜之餘，不惟使整體統合更為完善，尚可收到更為形似和襯托的效果。如蘇軾所云：

> 吾嘗見僧惟真畫曾魯公，初不甚似，一日往見公，歸而喜甚，曰：「吾得之矣。」乃於眉後加三紋，隱約可見，作俛首仰視，眉揚而頰蹙者，遂大似。（蘇軾〈傳神記〉）

則加「三紋」的調配得宜，可以見其增加形似而傳神的效果，當然不是無故和失實的亂加。調配得宜，無一定之法而有一定之妙，因為不是必然的，而是出於匠心獨運，正如鄭板橋的畫竹，竹以外的景物，都是調配，可多可少，極具彈性，無成規可循，只是由想像等而覺其得宜適切與和諧完美而已。

由想像以完成「臆構空間」，實難有成規定法。在意象的引導下，從主體形象出發，能完成「臆構空間」，不必拘於一法，甚至不必有法，而以出新傳神為最好的臆構原則。因為藝術貴乎獨創，獨創才能使人耳目一新，不但能脫出當時和以往的俗套、老套，也是自我局限的突破，而出新是獨創的最佳指標。在藝術史上似乎有了未經藝術家討論通過卻奉行不逾的唯一條款——「再現品非藝術品」。例如毛公鼎是不朽的國寶重器，依樣再造一個，便是贗鼎偽

器。同理，毛公鼎是古董，毫無問題；是不是藝術品？則仍有可議。因為依上述規定，毛公鼎是工藝上的鑄器，有同樣的模型，同樣的原料、方法，可以鑄出一座、二座，甚至更多座而成為再現品。所以藝術家排除工藝品係藝術品，其故在此。同一書家、畫家，所專擅的某類作品，也只有一件，王羲之的〈蘭亭序〉，並無二本；蒙娜莉莎的微笑，亦復如此。世界各種名作，亦無例外。即使同一素材的聖母像，耶穌受難像，亦求其各有新異。求新大部分受理念的引導，透過想像而表現在形象的創造上，例如宋人陳善云：

> 唐人詩有「嫩綠枝頭紅一點，動人春色不須多」之句。聞舊時嘗以此試畫工，眾工競於花卉上妝點春色，皆不中選。惟一人於危亭縹緲，綠楊隱映之處，畫一美婦人，憑欄而立，眾工遂服。此可謂善體詩人之意矣。（《捫蝨新語》）

此非善體詩人之意，乃另出新意，以美婦人代替花而表示春色，只畫一美婦人則與不須多之意相符。相傳另一試畫工的詩句為「野渡無人舟自橫。」一畫工自出新意，畫一野鳥棲息於船篙之上，遂壓倒眾人。此外如畫法的出新，有潑墨法、有水墨畫、有青綠二色畫、有釘頭鼠尾畫衣服摺紋法等，西方有捨線條而用小點者，均由各方面以求新。至於宋人郭若虛記吳道子之畫云：

> 開元中，將軍裴旻居喪，詣吳道子，請於東都天宮寺畫鬼神數壁，以資冥助。道子答曰：「吾畫筆久廢，若將軍有意，為吾纏結舞劍一曲，庶因猛勵以通幽冥。」旻於是脫去縗

> 服，若常時裝束，走馬如飛，左旋右轉，揮劍入雲，高數十
> 丈，若電光下射，旻引手執鞘承之，劍透室而入，觀者數千
> 人，無不驚悚。道子於是援毫圖壁，颯然風起，為天下之壯
> 觀。道子平生繪事得意，無出於此。（《圖畫見聞志》）

此一記載如屬實，則如張旭觀公孫大娘之舞劍器而悟草書筆法，此
則因斐旻將軍的舞劍而觸動靈感，「颯然風起」，竟畫成神鬼數
壁，為奇事奇畫。求新之餘，必至求奇，清人邵梅臣云：

> 稀奇古怪，我法我派。一錢不值，萬錢不賣。（《畫耕偶
> 錄》）

邵梅臣竟以「稀奇古怪」為「我法我派」！蓋好奇尚異，為人類之
天性，在小說中有神異鬼怪一類，在繪畫中有仙佛、變相一類，演
變至近代的武俠、科幻，以至頑皮豹一類的動物畫，都不屬寫實，
乃好奇尚怪的發展使然。此外出奇亦存在于現實事物之中，如崇山
峻嶺、長江大河，乃山川之奇，譬如黃山的秀麗、廬山的霧雨、青
城的幽雅宏偉、張家界的怪異雄傑，以至美國的黃石公園；小而至
黃山的怪松、陽朔的奇石、熊貓、企鵝、巨鯨等，無不以奇見賞，
而成為繪畫、雕塑的素材，只求其形似生動，便已滿足，由此可見
出新出奇的重要。惟不能出奇而成怪，出新而成譌。但也不受理性
邏輯——是不是真的？是不是合理的等限制，只要在情感、感覺上
能接受就行了，因為「臆構空間」可以遠離真實，「假戲真做」，
假戲正是「臆構空間」的最佳說明。

　　以上四點，僅說明臆構進行時的四大方面，而不是方法，因為臆構可通過任何想像和形象思維，作千差萬別地進行，結果是否能成立，由藝術家作主觀的決斷即可。

　　以上所述，是偏於以視覺為主的形象而進行「臆構」。同理，主於聽覺的樂音，亦有其臆構，同樣先通過意象，進行聲音形象的想像，如國樂中的〈餓馬搖鈴〉，想像餓馬的不耐饑餓，先是不安槽櫪，騷動嘶叫；再則揚蹄昂首，撲地臥滾，振動項鈴，有種種的聲響、舒疾的節奏；甚至得食後的歡騰長鳴。又〈梅花三弄〉，不外梅花弄影時的弄晴、弄月、弄雪，而以聲音形象作意像的表達，進行種種「臆構」，音聲形象成為聲符時，往往藉樂器發音加以校定，其內心的音樂想像，是最主要的臆構因素，直接則受天籟之音的引導，間接則受前人作品的影響，完成「臆構空間」之後，從而譜成樂曲。

　　總而言之，藝術品是「以形寫形，以色貌色」。所以事物的形象認識，居於絕對重要的地位，有了形象才能表現其形象。而「臆構空間」則係「思者刪撥大要，凝想形物」。完成了「臆構」之後，才有表現的可能。「凝想形物」，正是想像和形象思維的最佳說明。雖然語嫌簡略，卻能得要。基於形象、意象，由想像為主，為符合主題內涵，表現需要等，而完成了「臆構空間」，所謂「臆構空間」，乃形象思維所形成，只有逼真性，而不一定真實；只有相似性，而不一定是原物的原形；有整體的統一性——有主從、條理、順序、整體、和諧，此一「臆構空間」，只有應當如此，而非必然如此；某人、某作如此，某人、某作不必如此，甚至必不如此，可顯見此一臆構空間進行形象思維時的無定規性。

陸、論情感

　　藝術創作與欣賞、絕對地係以情感為核心，主於訴諸情感以求動心動情，其根本是美與不美，亦建立在由情感激起的感覺上，這已經無須論證而成了常識性的問題。但情感是主體的中樞神經，經由自律神經的正、副交感神經，迅速刺激，產生極複雜心理作用，影響情緒、行為，以至生理上的變化，如消化不良，驚惶駭汗，屁滾尿流等。反之，外物的刺激，亦經由正、副交感神經，經由自律神經到中樞神經、較緩慢地產生情緒、情感上的反應。藝術家富於情感，又易受外在的刺激，所謂「多情反被無情惱」，無情正是境外物的刺激。然而情感與理性是人生雙向往外伸展的平行線，而又相互滲透。依情感經由感官的形象認識，是感性的、審美的、藝術的範疇；由理性經過思維的邏輯判斷，是理性的、思考的、科學的天地。針對情感與理性這種相對的特性而言，哲學家稱情感為「反思判斷」，顯然道出二者的殊異性。情感是內蘊的，雖有主觀的發動，但常待外物的感召，如《漢書‧禮樂志》所云：

　　　　夫民有血氣心知之性，而無哀樂喜怒之常，應感而動，然後
　　　　心術形焉。

哀樂喜怒,正是情之動,以及情緒的反應,而且是在外物的自然情景、社會「事故」的感覺下,「應感而動」的。發動之後,激情之時,理性的思考判斷,有不能改移遏阻者,故曰:「知其不可為而為之。」甚至有感天地、泣鬼神的力量,以形成藝術創造的驅動力和內涵者在此;並提升了美的境界,到達神聖的地步,情感為藝術創造和美感核心者在此。

　　情感和情緒的波動、反應,因外在的景物,刺激而起,其理易明,但為何情感以及美感捨藝術作品而別無可寄託與表達者?則頗為難知。因為每一個人情感的傳達,是由內心而外表,「晬然見於面,盎於背」地具體表現在外表和外觀的形相上。一個淺淺的微笑,能用邏輯三段論式表達嗎?

> 笑是人快樂的表現,
>
> 他是快樂的,
>
> 他微笑了。

這樣推理的結果,頂多是說明他笑了而已。其次是概念式的詮釋,如許慎《說文解字》云:

> 笑,喜也。

由此詮解,我們所接受到的,只是笑的意義的傳達。又白居易〈長恨歌〉云:

回眸一笑百媚生，六宮粉黛無顏色。

白居易不僅把楊貴妃的笑容，作了形象的描繪，更將其笑容的迷人、豔媚，作了動人的描寫。但是還不免止於誇張的形容，仔細體會之下，「百媚生」的一笑，固然予人以美麗的想像空間，但是這一笑的姿態如何？並無生動傳神的感覺。如果畫家「以形寫形，以色貌色」，畫出了楊玉環這一笑的媚豔，則形象呈於目前，不須其他的表詮，任是千言萬語，也不能更生動如實地傳達了。所以訴之感覺的形象表現，是傳達情感的最佳方式，不是概念式的解說、邏輯推理的判斷所可著力的。何況情感的真切傳達，既是形象的、又是藝術的起源，如《詩·大序》所說：

> 情動於中，而形於言。言之不足，故嗟歎之；嗟歎之不足，故永之歌之；永歌之不足，不知手之、舞之、足之、蹈之也。

「言」是文學作品的表達，「永歌之」，則是音樂、詩歌；「手之、舞之、足之、蹈之」，則是舞蹈了。所以情感的外現，是形象的，經由繪畫的傳達最佳；「情景事故」的刺激情緒，牽動情感，也是形象的，更需藝術的感性傳達。嬰兒天真稚氣可愛的微笑，除了基於形象表達的藝術形式以外，能有其他傳神的表現方式嗎？邏輯判斷固然技窮，概念述說也只是隔靴搔癢，連文學作品的形象描繪，比之繪畫，也隔了「一層」。

情感是個人的內部狀態，通常包括了喜怒哀樂憎惡等，但涉及

多方，甚為複雜，當然不是愉快與不愉快的等同。在藝術家而言，
雖然其情感在基本上無殊於眾人，而與眾人共通共感。但有其特殊
的一面，形成所謂的藝術情操，或藝術精神，與當時的時代背景、
民族文化、個人的學養、身處的環境等，相關甚切。一方面藝術家
對外在的景物「事故」，有敏銳的感受力與觀察力，於是外物、內
心，才能產生情感效應或情感負荷。二者相互涉入的結果，形成對
藝術品巨大的影響力或創造力，例如虞集〈跋趙子昂所畫陶淵明
像〉云：

> 江漢之間，傳寫陶公像最多，往往翰墨纖弱，不足以得其高
> 風之萬一。必要誦其詩，讀其書，跡其遺事以求之。……蓋
> 公之胸次，知乎淵明者既深且遠，而筆力又足以達其精蘊，
> 故使人見之，可敬可慕，可感可歎，而不忍忘若此。（《道
> 園學古錄》卷四十）

趙子昂畫陶淵明像，能得其「高風」，在於他較之別人，多了一分
「誦其詩，讀其書，跡其行事」的了解和敬仰之情，因此他所圖畫
的淵明像，遂能「使人見之，可敬可慕，可感可歎」。所以藝術家
要投注情感於情景「事故」中，作品才會煥發出形似以外的異彩，
如孔子的「久矣吾不復夢見周公」。孟子的「乃所願，則學孔子
也」。趙子昂亦係如此，由學陶慕陶，進而畫陶，而陶的「高風」
遂能由畫像中顯出。是以鄭板橋的畫竹，亦係對竹有愛好，喜其淩
虛有節，枝葉飄逸，甚至別有懷抱，如倪瓚所說：

以中每愛余畫竹，余之竹，聊以寫胸中逸氣耳，豈復較其似
與非、葉之繁與疏、枝之斜與直哉？（《倪雲林先生詩集·附
錄》）

鄭板橋是否藉畫竹以寫胸中逸氣？我們不能作無據的析說，但
其喜愛之餘，進而寫之畫之，而投注情感于其中，應是情實。但竹
之為物，不同於人，以淵明而論，有美好的詩篇，有隱逸的高風，
有率真的性情，使趙子昂傾心盡情而圖畫之，自在情理之中。而竹
為無情的景物之一，又復千千萬萬，何以能使人動心起情，原因何
在？基本上是由於我們的感覺官能，感覺到事物的形象之後，而起
的情感效應，所謂「民吾同胞，物吾與也」。就哲學家和宗教家而
言，為「同體大悲」，周敦頤、朱熹不除庭前草，是因為與自家生
意一般同；就常人而言，見花落而流淚，甚至如林黛玉之葬花，是
悲歡自己，將哀感寄託到花上；就藝術家而言，則內心的感情與外
物相互涉入，而主客一如，情物交感，所以看見落花才能說出：
「落紅不是無情物，化作春泥還護花。」（龔自珍〈己亥雜詩〉）於是
大千世界的情景事物，不只因感覺認識其形象而來到「心中」，心
中情感也由此而放釋出去，故而所感覺到的，是有情世界，於是見
到了景物的不同，才說「物色相召，人誰護安？」《文心雕龍·物
色》受到「事故」的感發，會如陶淵明之詠荊軻：「其人雖已沒，
千古有餘情。」這與孔子的夢周公不同，只是哀惜同情荊軻刺秦王
的失敗，「惜哉劍術疏，奇功竟不成。」於是情景「事物」，引發
情感，成為寄託情感的負荷物，並引發創作的動機。鄭板橋何以畫
竹？他不僅是愛竹，而且作了情感的投注，我們應如此了解。至於

理性的發展則不然，除了是非的探討、利害的相關之外，基本上是「爾為爾，我為我」。因此科學家將白鼠、兔子作各種病毒培養的試驗，解剖青蛙等，遂可以放手而為。故而富於情感，是藝術家的基本條件，甚至欣賞者亦復如此，所謂「看書落淚，替古人擔憂」，就是最好的說明。

我們因器官功能形成形象認識時，已有感覺的對象——感覺物，在其「釋放」形象、色彩、氣味、姿態、動靜、聲音時，同時也引起了種種反應。我們面對一棵松樹，研究其為針葉、闊葉，有花、無花，年輪多少？能作何用途？這是科學的姿態；樵人取以為薪，匠人伐以成屋，作庭園景觀等，是生活的實用態度；藝術家圖之畫之，詩人吟之詠之，則係藝術的態度，簡言之，是藝術家投注了情感，引起了審美的美感。在千千萬萬的情景「事故」中，獲此青睞的，百不得一。以人為例，只及於美女俊男、英雄烈士、聖賢仙佛，以及常人之特異者。情景「事故」中，以外表、外觀合情感性，或日常生活中密切相關，深受注意者，才產生情感效應，成為情感負荷物，而投注以情感，成為表現的素材。所謂情景「事故」的「合情感性」，固然有主觀的喜樂愛憎，但客觀的外表、外觀亦具有情感的刺激因素，如紅色引發激情，白色聯想純潔樸素，黑色則引起悲哀感傷，綠色興起希望生機，晚鐘引起旅人的愁思等。至於歷史名人、社會典型人物所愛好、讚美的情景「事故」，更成為大眾愛好的風尚。如周濂溪的〈愛蓮說〉，當然是他對蓮花的情有獨鍾，形之筆墨，從此多了許多愛蓮的人，蓮花比德，成了君子的代表。連帶地也使牡丹成為富貴的象徵，菊花成為隱逸的象徵，於是更成為歷代詩人吟詠、畫家筆下的題材。而蓮、牡丹、菊花等的

外表、外觀，也具有共同共感的美感，為絕大多數人所喜愛。如孟子所說：「不知子都之姣者，是無目者也。」至於貓、狗、馬、兔等，則因與我們生活密切的關係，而受青睞；虎、豹、鷹、隼，以威武的外形，權威和勇猛的象徵，故被「欣賞」，引起情感的投注，進而成為藝術家表現情感的形象或形式。

　　情景「事故」的合情感性，似乎極為廣泛，毫無限制，其實不然。首先，受器官本能的限制，天聾不能接受聲響事物，天盲不能接受形相事物，已不待言。其次，雖本能未喪失，但因弱化、鈍化，自必妨礙相關事物的感覺，而漠然度外；即使大眾共覺共感的合情感性事物，亦有無動於衷者；復有先天、後天多種複雜因素，對某類或多種景物「事故」的反感甚至憎厭，這是感覺官能所形成的限制，遏制了藝術家的發展於無形。除此之外，囿於環境、見聞，不能接觸某種某類景物「事故」，自亦不能循之追求、開創。柳宗元的遊記，只及於永州，而徐霞客的遊記則幾及全中國，其故在此。這些阻礙是常人與藝術家所同遇的，但常人只是影響到欣賞層面，而藝術家則影響其創造，惟因藝術的「天地廣大」，可棄此而就彼，故不會對所礙難的方面，鍥而不捨，非橫柴入竈不可。

　　藝術家其所以為藝術家，雖然條件非一，影響因素甚多。但就情感而言，其異於常人的，是藝術家於景物「事故」，不止於欣賞——欣賞其美，而是進一步要加以創造；不止於感覺自然，而要改造或創造自然，再現自然，故而多了一分創造的情感或表現的情感。故於情動於衷，真實感受之餘，對涉及的對象，投注了更多的關注，仔細觀察體會，甚至愛護護持。在這種藝術創造情感刺激鼓動之下，一方面不容或已，非完成此一創作不可，所謂不知手、舞

之、足之、蹈之;一方面投注了情感之後,對象成了情感的負荷物,作者彷彿進入了對象的世界中,如清人鄒一桂所記:

> 宋曾雲巢無疑,工畫草蟲,年愈邁愈精。或問何傳?無疑笑曰:此豈有法可傳哉!某自少時,取草蟲籠而觀之,窮晝夜不厭。又恐其神之不完也,復就草間觀之,於是始得其天。方其落筆之時,不知我之為草蟲耶?草蟲之為我也。此與造化生物之機緘蓋無異也。豈有可傳之法哉!(《小山畫譜》卷下)

曾雲巢之於草蟲,不只是觀察入微,細心體會,得其天然之形似與神似,而且與之「俱化」——不知落筆時「我之為草蟲耶?抑草蟲之為我」,泯除他和草蟲之間的限隔,凝聚了藝術創作上的真摯情感,而且是獨沽一味,對草蟲一類的「情有獨鍾」。故而年愈邁而愈精。成功傑出的藝術家,幾乎都是如此,或相類似。有了這份藝術創作上的情感凝聚與執著,不但在主觀的精神上,得到了「用志不分,乃凝於神」的專一,而創作的作品,在這寄情發揮之下,完成了全神足味的形象,成了摯情的荷負物和傳達,而臻于神妙畢肖之境。

藝術家的創作情感與寄情何物,除了先天器官功能和後天環境的拘限之外,幾乎無拘無束,自在自為,所以「無所為而為」,是藝術精神。但是藝術家寄情於于物,凝住成創作情感之時,首先受到自我的合情感性的檢驗——直覺其事物、其形象之可愛可悅,意識或體認其美,形成所謂的美感經驗。在此前提之下,很多欲念

的、世俗的、生活中細碎無法形成美感的，以致所謂污濁的事物，都不可能成為創作情感中的寄情之對象，此大概即孔子所謂「《詩》三百，一言以蔽之，曰：思無邪。」再加上藝術家創作之時，其目的不在孤芳自賞，而欲公之於社會大眾，甚至傳之於後世，則會有更多的考慮，那大抵已涉及作品的內涵和表現方式等，已不是單純的情感問題了。

　　人的情感，複雜而微妙，而且不能是理性的概念，故基本上不能詮釋推論，也不能用下定義的方法予以界定，因為它是表現性的，只能由具體的形象，予以傳達，如紅色的花，美麗的笑臉，不是符號所能顯示的，要憑恃畫家筆下的形象和形式，方能傳達。任何文學作品，也是作形象的描繪，使其具有形象表現的效果，所謂「詩中有畫」。但是任何的立即爆發的、真實的情感，能成為創作時的表現情感嗎？如果可能，則任何藝術家喜極、怒極的時候，就有了表現的情感了，可是在這時刻，往往是情感的紊亂狀態，不會有靈明的心靈狀態，根本不能作任何形式的創作。當然這不是正常的情感，可解釋為情緒的波動。然則這種實際的情感不真嗎？何以不能成為創作時的表現情感呢？劉勰提到了這一問題：

> 昔《詩》人什篇，為情而造文；辭人賦頌，為文而造情。何以明其然？蓋風雅之興，志思蓄憤，而吟詠情性，以諷其上，此為情而造文也；諸子之徒，心非鬱陶，苟馳夸飾，鬻聲釣世，此為文而造情也。（《文心雕龍・情采》）

「為情而造文。」劉勰這一主張，引了《詩經》的作品為證，「志

思蓄憤，而吟詠性情，以諷其上。」是作品的表現情感的確實說明，白居易「根情苗言」之說，尤為簡要。為情而造文，當然是實際的真實情感了，其主張是情感所至，情感之真，而「文」隨之，《詩經》中的風雅之作，可以說均是「情動而言形」、「因內而符外」的表現。但是我們深入一層探論，情感是凝合在作品之中，如鹽之融于水，形成鹹的味道，如果只是鹽，僅僅是鹹味的素材；如果只是鹽的概念，連鹹的素材也談不上，只是什麼是鹽的解說而已。藝術家當其喜怒哀樂之時，一方面是情緒性的，一方面只是外在的情感，只如獨立個別存在的鹽，不但尚未與欲創作的表現形式相融合，而且尚有能不能相融合的問題，如果不能凝合入作品之中，則此時的喜怒哀樂，與作品無關，與創作無關，反而如詩人構思覓句之時，有催租人至的敗興可能；所以實際的真實情感，未必能「情動而言形」，也未必能立即形成創作時的表現情感，為情而造文。何況作者一時生活瑣事上的、與人意氣上的，所觸動的情感，如風過寒塘，波來水面，旋起旋滅，根本上無法成為與人共通共感的審美情感或審美經驗。這並非其情感不真實，而是不能進入作品中之故。所以創作時的表現情感，是有特性的，未必皆能與形象相融合，而進入作品之中。至於「為文而造情」，如果無情感的內蓄和觸動，只是口不應心的堆積詞藻，虛構情意，「苟馳夸飾，鬻聲釣世」，如漢代若干賦頌，就不能動人感人了。葛弘《抱朴子·應嘲》云：

> 非不能屬華豔以取悅，非不知抗直言之多咎，然不能忍違情
> 曲筆，錯濫真偽。欲令心口相契，顧不愧景，冀知音之在後

也。

更說明無其情而造其文，不但是違心情，也是用曲筆，故而不取，
且懼為後世知音者所恥笑。

　　由上述的探論，藝術家的情感，提升而為創作時的表現情感，
其主要的要求，是情感融入了作品之中，才是表現情感。在作品之
外的，是情緒性的，是與作品無關的外在情感。但是何以情感能融
合而入作品之中？是情感與形象或形式要經過融合的步驟，如鹽的
融合於水中，有時是突然的，如電光石火；有時是漸進的，如酵母
發酵，才能醞釀成酒。前者如杜甫的三吏、三別，突然的社會「事
故」，引發詩人久經兵亂，民不聊生的哀痛，尤其是〈石壕吏〉，
突然遇上了有吏夜捉人，這石壕村的苦難人家，三位壯年男丁，都
投入了為國征戰的戰場，有的已殉國，竟然仍抓走了這位母親──
年老的婦人，去軍營煮飯──備晨飲，引爆了詩人「苛政猛於虎」
的悲歎。後者如李後主被虜後的詞，由一位掌權威、享尊榮的國
君，到被俘而為人臣的階下囚，連自己的妃后被淫辱也只有飲氣吞
聲，長久的憂愁悲苦，回蕩在胸中，在創作時融入了作品之中，如
他的〈望江南〉云：

　　　多少恨？昨夜夢魂中。還似舊時遊上苑，車如流水馬如龍，
　　　花月正春風。

夢斷中，昨夜的帝王歡樂，醒後又如何呢？何堪聞問？情何以堪？
這種亡國失位、遭俘受辱的傷痛，進入了作品之內，才有強烈的感

染力，使讀者心悸情動。也許情感進入作品之中，不止上述的突然和漸進的二種方式，但不進入作品中的情感，只是作者的喜怒哀樂而已，再猛烈、再直摯，也不能感人，因為與作品無關。可見進入作品中的情感，才是表現情感，此外，再強烈、再真實的情感，也非表現情感。

創作時的表現情感，既非當時當事發生的情感，然則進入作品中的情感，是否真實？能不能如「臆構空間」，經由心營臆想，加以營造呢？如果能營造的話，豈不是「為文而造情了」嗎？最合理的答復是：進入作品中的情感，不一定是真實的情感，但一定是真摯的情感，不然，不是口不應心了嗎？情感也可以「心營意造」，是將心比心的移情作用，和同體大悲的同情心，以致感同身受。總而言之，不是無情，而是情感的投注。此一投注的情感，同樣的真摯，而要融合無間地進入作品之中，才是成功的創作動力。與劉勰所舉的「為文造情」不同，因為漢朝很多賦頌之作，根本上無此真情，所謂「子虛」、「烏有」，大多在結束時堆砌一些情感上的詞句，如鹽的孤立在水之外。而基於同情和移情作用的情感投注則不然，例如：「鋤禾日當午，汗滴禾下土。誰知盤中餐，粒粒皆辛苦。」這是詩人的憫農詩，姑不論其是否有農耕的經驗與農村生活的背景，但投注深切的同情于農人的耕作，而心存感謝與感念，這些情感，深切蘊存於作品之中。所以作品的情感，不必係由作者親身感覺而得，作者體會到，不拘以何種方式具有了，甚至感受到了，而能凝聚、融合入作品中，亦無不可。如《基度山恩仇記》、《紅樓夢》、《水滸傳》，具有多樣式，不同人物、不同層級，「事故」的情感，顯然非一人、一時所能經驗、體會而得，縱然

《紅樓夢》是曹雪芹的生活體會，但由賈母到女婢晴雯、襲人等眾多的女性，達三十人以上，其情態、情感，非一人一時所能體會、感受，必有出於同情、移情、及依情理想像體會而得者，《基度山恩仇記》亦不例外，《水滸傳》則更為明顯，眾好漢的情感、情態，何能具備於一人？所以也是以己忖人的想像臆構的結果，經過作家的形象處理之後，融入了整體之中，有了情感的逼真性，謂之為文而造情亦無不可。只是不是虛假的，更不是獨立於作品以外的，也不是解釋說明，有了某種情感就能有某種情感在作品之內的。

作品表現的情感如何？大體不外喜怒哀樂愛憎等，但不是藝術家情緒的波動，而是心靈的悸動。大體可分作因器官感覺面起的情感，如劉勰所云：

> 歲有其物，物有其容；情以物遷，辭以情發。一葉且或迎意，蟲聲有足引心。（《文心雕龍·物色》）

除了大自然的景物之外，人類社會的「事故」，其見聞經歷，亦莫不動心動情，親朋遠別，尚且會引發「黯然銷魂者，惟別而已」的感動，其他如沈冤不白，積恨難消，以致受命運的折磨，苦難的相加，遭世有難言之痛，除了作不屈的奮鬥外，更會情動於中，「並志深而筆長，故梗概而多氣也」，加以表出，層疊而上的，是仁人志士，聖賢豪傑，以人飢己飢，人溺己溺之心，欲負荷人類一切的苦難，而抒解拯救之，如孔子、孟子的轍環列國，以求行道救人；耶穌的願釘死十字架上，救贖世人；釋迦牟尼的苦行悟道，矢志不

移；岳飛的抗金救國，被莫須有的罪所構陷，而無二心；文天祥抗
元，兵敗被俘，受囚成仁而不屈；史懷哲以悲憫之心，入非洲蠻
荒，行醫治人教人等，這種大愛大慈，凝成偉大貞定的情懷，不屈
不撓的精神意志力，形成生命的、意願的「情流」，是情感的最高
境界。依之而表現的，自是人類的瑰寶，岳武穆的〈滿江紅〉、文
信國公的〈正氣歌〉，不是使人讀之唏噓感動，垂傳不朽嗎？而且
這種高尚的情感，感動了當時的人和無數的來者。又如耶穌的誕
生、釘死在十字架上的藝術創作，不知凡幾。同樣的如《精忠岳
傳》等之作，尤充斥於世，膾炙人口。

　　以上三者是藝術情感的約略分類，也因藝術創作的不同，同一
題材而其表現的各自不同，又如單幅的繪畫，只能表現某一事物、
某種單純的、剎那間的情感。而動畫、電影、詩歌、小說、戲劇則
不然。作者完成了情感表現——作品之後，只有作品的存在，作者
隱身於幕後，僅能由作品喚起觀者的情感，其後作者的情感產生了
變化，乃作者的遭遇，或對其原有的情感能否貞定而執一不變的問
題，例如梁實秋先生的《槐園夢憶》，對其妻子，一往情深，而又
能生動地表現在作品之中，故而感動了讀者。一年之後，梁有了鍾
愛的新情人，濃情密意的情書經媒體公布之後，原先的讀者，憤而
退書，以為被欺騙了。其實《槐園夢憶》所表現的情感，並非虛
偽，只是也許有誇張、圓成、甚至粉飾之處，乃表現上的技巧，而
非虛假。只是梁先生未能貞定執著於他的情感而已。更說明了藝術
家情感的浪漫性、變化性，雖然情有所鍾，但時移事易，隨之便產
生情感的變化，否則既多情，又專情而傷情，將因之戕生而顛狂
了。何況止傳於某一情感而貞定不移，縱是情聖，但在藝家而言，

則不能感受、注意及其他了。

　鄭板橋的畫竹，對竹的感情投注如何？已不得而知，但他愛竹，甚至與竹共營生活，故「一葉且或迎意」。情動之餘，才會寄意畫之。否則，竹只是外物，與之無關了。

　人類的情感是多樣化的，不但有理性型、情感型之分；又有癡情、薄情、移情等的轉變。在情感的表現上，有的坦率、有的含蓄、有的細膩、有的熾熱，無疑地藝術家是多情的，如楊柳絲，如豎琴弦，風來則搖，有彈必應。不但具有熾烈的浪漫性，不吐不快；而且往往憂人之憂，樂人之樂，是以成為藝術的開創者、表現者，又為其他常人的情感代言人。很多藝術品及傳世之作，有的多非一己之私的情感和感受，故而藝術家有其情感的特質，其本人有情感上的執著，執著於所愛的藝術，往往獨沽一味，篤守不移，而又能將感受的情感，投注於材質、內涵、表現於型式之中，所以既敏感，又浪漫而激烈，復固執而多變，但在作品中則呈現出矛盾而統一。

　鄭板橋的畫竹，必然有情感的投注，因他愛竹成性，甚至與竹共營生活，平生所愛、所執著的，也以竹為甚，故畫竹極多，因一枝一葉，且或迎意而情動，形成合情感性的情動，才會寄意而畫之。否則，竹只是外物，與之何關？為何畫他？

柒、論美感

　　情感是藝術的動力，而美乃藝術創作所追求的表現和結果。藝術家何以能作此追求？則是緣於每一主體都有美感。什麼是美感？簡單地說：是對直感的事物所興起的美的感覺和情動。直感的事物，何以能興起美感？在於其有合情感性的形相，經由神經、心理，興起悅目賞心的美感。藝術家所創作的作品，其合情感性的形式，亦能具有相同的效果。由這種美的感覺的實際，可以確切不移地說：美是合情感性的形象或形式所興起的愉悅感覺。何以作如此的界定？首先，美或美感，是主觀的感覺，而且與感覺認識引發的情感，密切相關。其次，主觀感覺的認識結果，是形相的，大自然的景物，人類事物的「事故」，其外表、外觀，才能產生神經中樞的形象變現和貯象等作用；藝術家基於形象的再現和「臆構」的結果，融合成情的形式創造，此形象、形式的合情感性，才能興起美感──愉悅的、動情的感覺。再次：有眾多的形象或形式，是中性的，不會興起美或者不美的感覺；而且脫出了形象、形式，即無感官的感覺可言，即使似無形象、形式的聲音和音樂，實有其形象──音波的起伏，樂譜的創成，均能以音波圖式加以顯示；除形象、形式以外的認識，是神經中樞的理性作用，只是邏輯上的概念釋說等，所產生的是知性等認知。

　　能作個體主宰的自我和神經中樞的整體作用，一切的感覺和認知，自有其一體性或全般性，乃自我意識作為統合之故，所以能有所謂理性和感性的統一。這一自我意識是在神經中樞之中，或是另具另有，如靈魂、阿賴耶識種子說等，已如前節所述，究竟如何？仍有不可知者在。但由理性和情感的統一而言，則係對等對立狀態，統一乃求其平衡、相互滲透、融合、協同之意。例如謊言虧理，未經揭穿質問，而仍臉紅詞窮，可為二者相互滲透相關的證明。但二者也互不統攝，所以不能說：「情感即理性。」或者「理性即情感。」例如 A＝B，B＝C，故 A＝C。我們能由這種邏輯推論方式得出任何情感的流露，或形象的認識嗎？同理，「回眸一笑百媚生。」能由之作真理的追求和是非的論定嗎？所以感覺的、情感的、美感的是極大不同於推理的、理性的、智知的，二者的別異極為明顯。但黑格爾對美的界定卻說：

　　　　美是理念的感性顯現。

好像是統一了理性與感性，而實際上，是將理性產生的理念居於主宰的地位，而感性則降為附庸。因為美感的感覺，美的愉悅，毋待於理念；縱然在藝術家從事創作時，要表現什麼主題，以至如何表現等，要依理性的裁定，或依理念形成主題，那是臆構和內容，而不是美感和美。

　　情感和理性有相互滲透之處，在美的感覺和情動之時，這是美嗎？我有了愉悅的感覺嗎？有意無意之間，是需要理性的確定，形成審美經驗和審美判斷，以致依據二者對同類、異類的美，作比較

鑒賞，或解釋評論時，當時依賴理性，要有理性的認識和析辨，但是是在美感興起，以及審美形成之後的。所以理性只有協助、確定美感和美的輔助作用。

美感是經由感官和多種神經的認識和刺激，而產生的心理狀態。首先，官能感覺所經驗的事物，會引起我們諸多的情感或情緒變化，如山崩海嘯、迅雷驟雨，使我們驚惶；流血傷殘、瘟疫流行，會使我們恐懼；有生意、有生命的一切事物情景，則會使我們歡喜，「木欣欣以向榮，泉涓涓而始流」，會引發「羨萬物之得時」的欣喜，而又反應自己的衰老，則興起「感吾生之行休」的傷感。而美感則係由直感事物興起美的情感的感動，與此相同。而不同的，是因事物形象的合情感性興起美的感覺，並無其他的因素介入，純然興起娛悅的情動，如見灼灼桃花，綠油油的草地，嬰兒天真的微笑，美女俊男的丰姿，而自然地賞心悅目，既沒有利害得失的介入，也無據佔等等的欲望，全然是其形象因而興起的美的情動而歡娛、而感受美的享受。也許因此而引觸另類的情感，如陶淵明由木欣欣、泉涓涓的得時生機，而轉為吾生行休的傷感，正是最好的例證，那是自己的情感世界，轉移了美感的感覺結果。同理，主體的主觀情感，也影響及於美感，所謂「情人眼裏出西施」，即情人眼睛中認為很美的西施，在他人的眼中則並不是西施，意謂這一眼中西施，其形象並不具有西施之美，其他的人並未興起此一美感。可見美感有其共感共通之處，而一人主觀的情感，只是一人，甚至一時的感覺，不能為其他人共見共許。可見美感因主觀的情感的失其正常，而有偏差，正如影響到理性判斷的失誤一樣，美感的共感共通，一如理性的是非得失，有共見共斷者在。所以美感雖然

是個人主觀的情感上的感覺，但也是絕大多數的眾人，有共感共通，有無準則的準則的存在，所以才能建立美的典型，如孟子所云：「不知子都之姣者，是無目者也。」在我國的歷史中，才有四大美人——西施、趙飛燕、王昭君、楊貴妃。現在每一國家和全世界，才可能選出「香港小姐」、「美國小姐」、「世界小姐」，而且有身高、體重、三圍的尺碼、穿各種服裝、走臺步，作為共同的規範，則是希望建立較有準則、較能一致的美感的形象標準；而且選評的結果，大多能為多數人所信服，故美感的共感共通，不容置疑。這樣的選美活動，正是審美判斷、審美經驗。但構成了共感共通的美的事物，再分出上下高低，則有見仁見智之殊，如楊貴妃之與趙飛燕，肥環瘦燕，各有所愛，不能如邏輯推理，真理只有一個，而是非分明。審美是基於合情感性的形象而興起的美感，但是作美的判斷、形成審美的經驗時，則非賴理性不可。例如一隻食蛇的鷥，將類似蛇的一段繩索，吞食之而幾乎咽死，奄奄一息之際，經發現而拔除之後，方重獲生機。鷥雖無人類的才慧，但有官能的直覺，在繩索極似蛇的形象的情況下將其捕食；而且也有作主的主體，作出捕食的決定；但缺乏理性的判斷力，不能分辨出是蛇是繩。上述事例足以證明如果沒有理性的判斷力，無法有審美判斷、和審美經驗，會有將塑膠製成的模特兒，作為審美對象的真人的可能。也可由此顯見：美感是合情感性的形象為主，但實際上滲揉了生命力、活力等，構成其形式美之後的內涵，有了這些內涵，才是真正的、完整的美感。然而生命力、活力等的美感內涵，是離開形象之外，而難以感覺的。但仍依附在形象的動態、姿態、神態、韻味、丰采等上，雖可感覺，但難以言傳，藝術品的表現是否成功，

即在形象、形式上，能否有活力、生命力的神態等表現上，產生畢肖傳神的效果。鷩之所以見繩為蛇，即因缺乏這種形象認識以後的理性鑒別力，人們亦往往有此類誤判，如見假花假草的逼真製品，往往輔以觸摸，以定真假。

　　人類何以能有美感而有審美活動，進而由藝術創造以表現其美感，當然是出於天賦的本能，正如具有情感、理性和科學技能的發明一樣。但是這一本能顯然不是情感、理性，甚至官能直覺之中的任何一種，以眼能見「色」──一切事物的形色為例，只能認形體的外表、外觀，當然不能認定其美，因為美感是心靈上的，感覺其愉悅和動情等；美感與情感有極密切的關係，但是感覺而興起美感之時，是自然而然，不是情緒的激動而擾動情感，也不發生據有等等的欲望；因美感而激起藝術創作時，也是無所為而為，不存功利等方面的目的。大多數的藝術家，甚至愛好者，追問其動機時，往往是為了興趣。興趣顯然最基本的是受本能的吸引或激發，這些本能極為眾多，才創出各類各種的藝術品。而本能的產生，一定有其生理結構，不會憑空而有。藝術家的生理結構似乎無異於常人，但卻寓存在大同而小異的生理組織之中。例如有智商極高的神童，十一歲能升入美國的長春藤大學；明察秋毫的人，才能成為毫芒雕刻家；美國紐約交響樂團的提琴手每人的小手指幾乎與無名指相齊，而且小指愈長的，在團中地位愈高，足以證明藝術的才能，是原于生理組織而產生的本能，這種本能可顯見的是其表現於藝術創作的能力。而潛藏的，不易為人知的，則是美感的特強感受力，所以與眾人共同共通的美感雖同，強烈的感受力則超出甚多，正如嚴羽《滄浪詩話》所說：「詩有別材，非關學問。」詩正是藝術中的文

學作品,「別材」不是指的這種藝術才能,則不能解釋了。例如唐人之中,讀書最多最熟的,應數注《文選》的李善,他有兩腳書櫥之稱,但成不了詩人;有詩仙之稱的李白,人稱其錦心繡口,正是指其「詩緣情而綺靡」的詩才,試看「黃河之水天上來,奔流到海不復回。高堂明鏡悲白髮,朝如青絲暮成雪。」「山從人面起,雲傍馬頭生」以狀蜀道的峻險,正是其詩的創造才能的顯示,而不是積學書卷之力的表現。詩聖杜甫,後人推許其詩無一字無來歷——有典籍、典故的根據,可是其詩「有客有客字子美」,全然是口語,是自我作古,而且連用七個仄聲,「有妹有妹在鍾離」,亦復如此。又就其名句而論:「感時花濺淚,恨別鳥驚心」;「香霧雲鬢濕,清輝玉臂寒」;「無邊落木蕭蕭下,不盡長江滾滾來」等,有何典籍、典故?只見其形象表現之佳而已。又近人王雲五先生學貫中西,而作詩則為詩人周棄子所勸阻,因為無詩的韻味。蔣總統中正的文膽陳布雷,嘗學詩而為人所勸阻,即無詩的別材之故。清之袁枚在作曲風氣極盛之時,從不作曲,即因無作曲的別材而不為。當然藝術的「別材」包括的方面極多,但以藝術的本能和美感最為重要,常人的美感,只是一時的感覺,而藝術家則極為強烈,如米芾的拜石,東坡的愛竹,並發而為創造力。以鄭板橋的畫竹而言,自然是對竹有美感之後,乃至有心中之竹。以竹的形象而言,只是竹葉青青,迎風搖曳,虛中有節,而無花豔葉奇等的吸引力,常人見之,美感極為有限,而鄭板橋則極強烈,故而愛之畫之,因為在此之前,竹已成美的典型之一,而影響了他。

綜上所述,美感是由於外在事物合情感性的形象和形式。每一主體的審美本能,官能的直接感覺,情感的領受,加上理性的協調

判審，才得以興起。前人因為美感的不涉及功利，不屬理性判斷，也不全係情感的範疇，而藝術創作又係無所為而為，故而認為美和美感是神祕莫測的，哲學家論美，則提高到形而上的境界，如柏拉圖所云：

> 這種美是永恆的，無始無終，不生不滅，不增不滅的。它不是在此點美，在另一點醜；在此時美，在另一時不美；在此方面美，在另一方面醜；它也不是隨人而異，對某些人美，對另一些人就醜；它只是永恆地自存自在，以形式的整一永與它自身同一；一切美的事物都以它為泉源，有了它那一切美的事物成其為美，但是那些美的事物時而生，時而滅，而它卻毫不因之有所增，有所減。（朱光潛編譯《西方美學家論美》）

如其所言，則美是本體，是永恆的存在，柏拉圖正是此意。西方哲學以宗教信仰中的上帝作為美的本原，而且以美即是真、即是善，如普洛丁所說的「神才是美的來源，凡是和美同類的事物也都是那裏來的」（同上）有神論者相信宇宙為上帝所創造，故以美的來源於上帝，是一切事物的美的本原，自無足怪。可是美是感性，又與人類社會文化的進步密切結合，所以美不是自由自在的存在，是由人的個別感覺而存在，因為美的存在雖有其客觀性，但如無主觀的感覺，則無美與美感；如果美是永恆自由自在的存在，必然具有普遍性、統一性，而事物卻有美與醜、不美不醜的中性；而且因每一主體的感覺官能，以及地域、民族而有不同；美的概念也許是永恆

的，而美和美感則是變化的、暫時的，「西施蒙不潔，人皆掩鼻而過之。」「人老珠黃。」是變化；毒蛇美麗的花紋，罌粟花的豔麗，在知道了對人的毒害之後，也起了變化。所以美如美感只有概念性，而無本體的永恆自由自在性。

美和美感正如人類其他的文化、學術、發明一樣，是由進化而來。在茹毛飲血的野蠻時期，人與一般動物的差別不大，美和美感的本能或許已具，正如種子處於潛存狀態，以無配合的條件，不能萌芽生長。因為在原始生活情況下，天敵環峙，求生存之不暇，器官的直覺本能只用於認識環境，辨別可食用，有危害的對象，這一時期被追稱為狩獵時期，約在二萬或一萬五千年以前。馮作民云：

> 原來藝術上的寫實，為了很忠實地把動物的實態刻畫出來，就必須對畫中動物有極深的觀察和瞭解。那像原始時代的狩獵民族，是否已經具有這種觀察能力了呢？是的！他們確實已經完全瞭解了動物的形象和習性。什麼原因呢？因為就原始人來說，狩獵動物幾乎是他們唯一的手段，像現在的牛馬馴鹿等家畜，在當時還是很野蠻的野生動物。人類為了獵取這些野生動物，就不得不冒著生命的危險；於是人類對於牛馬和馴鹿等的動作與習性，就拿出最大的注意力去細心觀察。由此可見，在原始人生活就產生了藝術。所以狩獵民族中每個人都牢牢抓住了動物的特徵，因為只有這樣他們才能用很生動的手法畫出他們的壁畫。（《西洋繪畫史》）

馮氏在書中引用了舊石器時代洞窟繪畫中法國拉斯柯洞中馬、牡

牛，西班牙阿塔米洞中的山羊、野牛、鹿，北非的牛放牧畫，是否係舊石器時代的作品，作者想必有了確實的考證，或係採用他人的確實考證。如其所言，這些先民對畫動物都牢牢地抓住動物的特徵，是毫無問題的，這些山洞的壁畫是最早的畫作也無太大的問題；但這些畫頂多是先民對狩獵物的注意觀察，在以減少自己的生命危險，成功地得到獵物，而畫了出來，作為打獵的教材，才合實際；決不可能基於美和美感，而出於對目的物的合情感性、無所為而為地予以繪出，所以不應視為如今的藝術創作。這不是個人的臆斷，因為在這些繪畫之中，沒有狩獵物以外的畫；其次自身處在茹毛飲血的未邁入文明階段、後天環境上何能產生美和美感？再次藝術品是人類閒暇遊戲之餘，才能產生，決不是求生避敵而不能時，就能有藝術品。正如原始人自然具有運動才能，但求其有今日的高爾夫球、籃球、足球等技藝，而又具有如許的職業水準，則絕無可能一樣，因為軟體的文化、硬體的文明，均未進步到相配合的程度之故。美和美感以至於藝術創造，是逐漸演進的、提升的，大概由火的發現和利用，人類才脫離肉食動物式的茹毛飲血的野蠻生活，逐漸開創了文明和再進文明，陶器時代是其證明。陶器上的花紋和圖案、圖形，應是真正原始藝術作品，因為脫離了實用，可視為美和美感的覺察後的作品，而明顯的完美藝術品，則在農耕社會之時，例如埃及因有尼羅河，我國則有黃河、水利和平原沃野，提供了農業最好的發展條件，農業社會形成之後，改變了狩獵時代的生活，社會組織出現了君主政治，在權威統治之下，集中了更多的財富、享受，也創造了更高的享受和更多的文明，在此期二地不期而然創出了象形文字，也有了墓中的大量壁畫，尤其象形文字，是二

地先民以仔細、深入的觀察力，廣泛瞭解萬千事物的形象，才創出來的，就字形的結構而言，是形象的，也是圖畫性的；就字義而言，是概念性的，可以說是美和美感的形式。中國文字正式出現了「美」字，說文解字云：

美，甘也，從羊大、羊在六畜，主給膳也。

段玉裁《說文解字注》云：「甘者，五味之一，而五味之美皆曰甘。」羊大則美，是指味道的美，美字的初形本義，與段玉裁的注釋相合，美本指肥大羊肉的味美，《孟子·盡心下》：「膾炙與羊棗孰美。」正係味美之義的用法，以後引伸作美麗，《國語·晉語九》云：「智襄子為室美。」注云：「美，麗好也。」是指家室的美麗；《呂氏春秋·慎取》云：「取妻于秦而美。」注云：「美，好也。」是指人的美。《淮南子·精神訓》云：「獻公豔驪姬之美。」注云：「好色曰美。」正指晉獻公驚豔于驪姬美好的姿色，此例在古書多有。又《論語·八佾》：「子謂韶，盡美矣。」是指音樂之美。以至如《老子》所云：「天下皆知美之為美。」毫無差誤，是指美和美感。可見美乃由味覺的美，至顏色的美，再提升為一切的美。而埃及眾多的葬墓壁畫，秦漢時的墓畫，才算是真正的藝術作品，因為是由美和美感而表現出來的作品。尤其在我國，是有了美和美感的觀念之後，而有眾多的作品的。這種歷程，至為明顯。可惜這一時期的作品，除了地下文物之外，毫無留傳，無由獲得更多、更明確的信證了。故而論美不宜落入上述的「本體論」中。

　　美和美感的具體顯現，首先是景物「事故」所引發，合情感性的形象，形成美和美感，並引發創造的動機，因而有藝術之美。與藝術美相對的，是前者的自然之美。這二者也包含了自然的、人為的一切在內。自美的欣賞和藝術的創造而言，主體的能感覺美和知道美之所以為美的美的存在，似乎已經夠了，此外無煩多費詞說。而西方的美和美學研究，則極費周章，欲對美作種種的分類，如優美、優雅、秀美、秀麗、典雅、壯美，如基於美的表現形態和美的感覺上的區分，雖不能令人人滿意，但可接受；可是秀美與秀麗、優雅與典雅，究竟有何不同？二者的分界線何在？研究者各有界定，各有詮釋，而其結果，是此一是非，彼一是非，也許在爭論和詮釋之中，各抒妙見高論，可能增加一些內涵，但卻是非錯出，紛亂難理，例如：

> 在法國，狄德羅（Diderot）在談到 Zoli（漂亮）、beau（美）、grend（偉大）、charmant（嬌媚）、sublime（雄偉）之後，又加上了一句：「以及無數其他的範疇。」（劉文潭譯《西洋六大美學理念史·第五章》）

如其所言，「以及無數其他的範疇。」既可如此，則其他分類豈非多餘。同書同章又云：

> 約當十九世紀之初，出現了更加冗長之範疇的名單，費肖爾（Triedrich Theoolor Vischer）首先（1837 年）將事物區分為：悲劇的、秀美的、雄偉的、悲愴的、奇異的、滑稽的、怪誕的、

優美的、漂亮的，但是曾幾何時，他主要的著作《美學》
（*Asthetik*, 1846）又出版了，其中只包括了高貴的（erhaben）與
喜劇的（Komisch）兩項範疇。

真是將美的分類，去取由心，大小任情了，則分類的正當性和需要
性何在？同書同章又云：

安妮·蘇利奧（Amnl Sourian）曾經致力於審美的範疇之研
討，（Lanotion de categorie esthetigue, 1966），她所獲得之最後結
果是：有系統地將範疇分類，並且將它們固定在一個確定的
表格裏，乃是一件辦不到的事情。

筆者同意這一見解，因為藝術創作與美的事物，無窮無盡，而又互
相涉入，何能依邏輯的分類方法，將類別分得極為清楚，以確定範
疇，而劃分固定的類別呢？在我國亦有此分類，大致能被多數接受
的，只有陽剛與陰柔二類，因為二者在形象的區別上極為明顯，如
烈日狂風、雄川巨岳、雷霆閃電、英雄壯烈等，無不興起陽剛之美
的感覺；月明和風、小橋流水、楊柳曉風、美人柔弱，則係陰柔之
美了；二者之間，仍有灰色地帶，即所謂「剛不足以為剛，柔不足
以為柔」的存在。但曾國藩繼承姚鼐這一區分，而採太陽、少陽、
太陰、少陰的四分法時，構想雖佳，但太陽、少陽之間的區分何
在？無以確定，故無法接受。此前分類眾多而當理的，則推司空圖
的二十四詩品：如雄渾、沖淡、纖穠、沈著、高古、典雅、洗煉、
勁健、綺麗、自然、含蓄、豪放、精神、縝密、疏野、清奇、委

曲、實境、悲慨、形容、超詣、飄逸、曠達、流動。這位唐末的詩人，是「依詩立品」——依詩作的不同，而分立類別，其精神、道理可通於所有藝術作品，不但各品的立名、意義清楚，區分明白，而且有偈語式的釋說，如雄渾云：

> 大用外腓，真體內充。返虛入渾，積健為雄。具備萬物，橫絕太空。荒荒油雲，寥寥長風。超以象外，得其環中。持之非強，來之無窮。（《詩品集解》）

這二十四品，明明是品與品各別，可是楊振綱作《詩品續解》，則認為各品相聯屬；而近人朱東潤，竟將二十四詩品在「不嫌附會」之下，分為四類：論詩人之生活、論詩人之作品、論詩人與自然之關係、論作品（詳情與批評見筆者的《禪學與唐宋詩學》第六章）。其實二十四詩品乃詩的二十四種意境，在意境之中，自然包括不同之美，而且包括了作法，如「大用外腓，真體內充。」是頌明「體」「用」的關係，真實的本體具備於內，依體起用的大用方見於外，以明雄渾的外現，是由「真體」的內充。「返虛入渾，積健為雄。」是說明何以立此一品的原由：「雄渾」是詩的境界之一，而其美則是陽剛的，「荒荒油雲，寥寥長風。」正是陽剛的形象，也是雄渾的境界。「超以象外，得其環中。持之非強，來之無窮。」則是創作原則，《莊子‧齊物論》云：「樞始得其環中，以應無窮。」超乎跡象以外，方能得環中的妙用，而表現在創作上才會「持之非強，來之無窮」，而無窒礙。故這二十四詩品，是甚為恰當的立品，歷代論詩與詩學的，幾有譽無毀。但要為二十四種境界

的詩，一一選出詩作，仍極為困難，因為雄渾與勁健，甚至高古的
界限，實難劃分。即以雄渾一品而言，楊振綱引皋蘭的解釋道：
「文中惟莊、馬，詩中惟李、杜足以當之。」莊子的文章是否雄
渾，可能已大有爭議；而李白、杜甫的詩，全是雄渾的嗎？更有問
題。所以我們要從不同的美感，而作美的欣賞，由不同的藝術創
作，就內涵和形式，而作不同的美的形態的表現，方為當理，而不
能執一以論。

　　純就美與美感的形相表現而言，陽剛、陰柔是極不同的二大
類；西方的六大美的分類，亦係由美的顯示或典型而形成；再作更
多更細的分類，只要言之成理、持之有故，亦無不可。但就美的欣
賞、藝術的創作而言，個人觀照之所及所能，才是真實的，因為有
人極可能不欣賞荒誕或縝密、悲劇或悲愴。再以二十四詩品為例，
誰能具此眾多不同的風格和美呢？只能擇要、擇才性、表現之所近
而加以發揮，則亦足夠了。美和美感所涉及的方面仍多，但能把握
住美和美感，自必智珠在握，加上其他方面的配合，應能飛騰變
化，開創有成。依筆者的淺見，我國以王維為主的南派畫家，大概
主于沖淡、自然、典雅；李思訓的北派，則尚纖穠、綺麗；宋人的
鈎勒，則縝密、洗鍊；當然也有典雅而兼含蓄的，綺麗而兼流動
的，縝密而兼自然的。藝術家可如清人趙執信《談龍錄》所云：

　　　　觀其所第二十四品，設格甚寬，後人得以各從其所近，非第
　　　　以不著一字，盡得風流為極則也。

「不著一字，盡得風流」，乃「含蓄」一品的美和意境，獨為王士

禛論詩所重，趙執信雖以反對的立場而作此主張，所言卻極為平實有見。不僅如此，藝術家可就任何種類的美形成自己的風格、意境、表現作品之美，或能表現自己美感之美，則「生面果然開一代，古人原不佔千載」，可以卓立了。何況諸多的藝術家和藝術作品，幾人是美學家？何者能依美學家之論以成作品而能獨佔專擅的呢？尤可斷定者，鄭板橋不是美學家，但所畫的竹，有聲於當時，垂傳至今日，乃其具有美與美感，而又能表現為作品之故。何況美學家是思論所至，藝術家乃開創而成乎！

捌、論形式

　　畫家畫什麼？作家寫什麼？當然涉及多方，但就表現方面而言，所有的藝術品，必有其形式，形式最簡單的意義是外形——外在的形式、式樣，如杜佑的《通典·食貨·錢幣下》云：

> 廢帝景和二年，鑄二銖錢，文曰景和，形式轉細。

我國歷史上廢帝甚多，此指南朝宋前廢帝劉子業年號景和，二銖錢比較以前的五銖錢，自然在形式上——外形方面轉變得細小了。可是這一語彙似未流行，現代常用而流行的「形式」，乃由英文 form 傳譯而來，《大英百科全書》云：

> 事物的物質由它包括的那些元素所組成，當一個物件已經形成時，那些元素可以說已變成了物件，而形式就是這些元素的安排或組織。例如，磚和灰漿是物料，當給予一種形式時，這樣物料就成為房屋；給予另一種形式時，就成為牆。作為物料，磚和灰漿潛在地能成為它們能夠變成的任何東西。正是形式決定了它們實際上變成的東西。……（《大不列顛百科全書卷十六·形式》）

基本而簡單的意義——形式就是事物外貌，外在的形式。但在形而上學中，《大英百科全書》又說是「指事物的基本性質。它與使其具體化的物質有區別。」則形式的意義又涉及事物的基本性質了。詞義似相矛盾，而實不然，因為任何事物的外在形式，必有其內在的性質，這性質未由某一形式表現或決定為某事物之前，「它們能夠變成的任何東西。」如磚和水漿能成為房屋、牆、磚地等等。一旦成為房屋之後，再也不能成為其他了，這就是「形式決定」的意義。

　　就藝術的創造、美感的形成而言，形式的根本意義，是指呈現在眼前事物的外表，其實是經由官能感覺和中樞神經變現的形象。創作之時，基於直感而變現的形象，再作表現時的整體安排，經過以形象思維為主的確定，成為這一作品的形式。其後，這一作品的形式，專屬於這一作品，成為其外現的輪廓或形狀，如上述的磚和灰漿的成為房屋，而不再只是物質狀態的磚和灰漿，因為已經由作者作成了形式決定。以鄭板橋的畫竹而言，到了「筆中之竹」時，竹要畫了，是根據眼中之竹的形象，胸中之竹的臆構之後，有了形式上的整體安排，才動筆的，如他所說：「因而磨墨、展紙、落筆，作變相。」值得我們深入探討的，是板橋所見到的竹的形象時是：「晨起看竹，煙光、日影、露氣，皆浮動於疏枝密葉間」，才引起了畫意。可是經臆構而成胸中之竹時，已有了改變，當然不是依眼見之竹，全盤照實畫出，至少經由他所掌握的美感和認為美的形象，作了更改，所以才說：「其實胸中之竹，並不是眼中之竹也。」到落筆作變相時，才是整體的、畫竹的形象開創，是竹林？還是叢竹？抑或一枝挺立？是晨曦初露？或日已三竿？煙光、露氣

如何配合？江館一角，是否入畫？此時應就形式的顯示成功與否，
美感如何？而加以確定，也即到了形式決定的重要時刻，也許就胸
中的臆構，已作了或大或小的改易，故云：「手中之竹又不是胸中
之竹也。」畫成之後，這一形式就屬於這一作品，而不能再是其
他。如果鄭板橋依樣再畫一幅，則後一幅不是模仿，即是如工藝品
的複製，如果別無開創、變化，則後一幅即非藝術品了。所以藝術
上的形式，是創新而不能因襲的。這也是形式決定的意義。確切地
說，藝術作品的某一形式，只能有一，不能有二。如果有二，或二
以上，則是臨摩、仿效了。

事物之有本質、有形式，依哲學家的觀念，二者有體用的關
係，本質是體，而形式是用、或用的顯示。無論有意的形式、無意
的形式、自然的形式，以致尚待形成的形式，如無體用關係，必有
因果或表裏關係，所以形式的基本意義，是有形象的存在，訴之於
我們的感覺，即使是概念的名詞，或邏輯符號，都是如此，形式是
表面的，外現的；本質是實有，二者有密切的關係。可是藝術的形
式則不然，是虛幻的抽象形式。因為無上述事物賴以形成的本質，
以鄭板橋所畫之竹為例，其手中之竹，是來自胸中之竹，而胸中之
竹，乃眼中所見之竹的形象的變現之後，加以臆構而成。雖然有實
有之竹，但頂多係其投影，與實有之竹，沒有體用本質上的關係。
現在的動畫、電影等尤可證明，萬里長城是實有的，但在影片中可
以是空中拍攝的，可以用木板等仿造，或用布幔等繪出，以具有萬
里長城的形象和形似，即為滿足。所以說是虛幻的抽象形式。如果
說藝術形式有其密切的本質關係的話，是遠離實有之物，而以藝術
家的「心靈」──中樞神經中的「變現」作用為主，加上多重的心

理因素，以及才巧修養而為此開創之形式的本質。雖然就其本質的虛幻而言，是抽象性的，而實際是作者「籠天地於形內，挫萬物於筆端」的開創力所致。一言以蔽之，藝術家是藝術品的「造物主」。依此而顯現其本質上的體用關係。

藝術家創造出形式，而形式是藝術品的唯一表現和實際存有，正如事物的外表、外觀的形象，所以西方美學家有形式主義，和有所謂的形式的形式，這不是沒有道理的。因為認為美和美感是形式上的比例適合和整體的和諧，而不在物質材料的本質上。唯一的錯誤，是把物質材料視為藝術形式的本質，而不知本質係作者，但也可見出形式的重要。形式是什麼？它是藝術品存在而可感知的相狀，正如人的形體外貌和一切事物的形象。可是藝術家為形式的本質，其創造形式的目的，非為形式而形式，乃寓美的顯示，美的意境、動情的感覺於形式；由形式的可見性、可感覺性，以傳達其創作效果，含情寓意的意境結果，透過形式的表現和媒介，而顯露、傳達於外，而引發他人美的、動情的共感共鳴，得到欣賞。所以形式不但是藝術家所開創的，也是其內心世界的苦樂諸感、生命情流、藝術技巧等的內涵總匯所寄。雖然是隱藏性的，但這一內涵總匯包含、寓托在形式中，如鹽之溶化于水中，雖然作者是形式的造物主，但形式也顯示了這造物主──藝術家的成敗、高下，因而才有判斷的依據，也可說是形式決定──每一次形式創造、決定了這次作品的成敗高下。所以形式是用，也能顯示體的本質。因此才說「文如其人」。

藝術家雖然創造了形式、決定了形式，在表現上和表面上是第一性，而實際上是第二性的，因為任何的藝術家在創造任何藝術上

的形式時，必然要基於實際景物事故的自然相狀，而「變現」的形象，和貯象作用，正如邏輯思考時，需要有資料、證據的運用一樣，不然則無推論判斷的依據。此外尚有同性質的藝術品所已創成的形式，作為參考，例如文藝復興時期義大利的畫壇，有諸多的維納斯、聖母、耶穌誕生，最後的晚餐等作品，在形式上除了一致以人作為形式創造時的「模特兒」之外，必然參考了已有的作品，甚至以素描、臨摹實有人物，以資取法，前者即謝赫六法中的「應物像形」和「傳移模寫」。然後才是自己「中得心源」的自創，「心源」中沒有景物「事故」的貯象，和前人的作品形式，則無作者形式產生的可能。盲人能作畫嗎？聾者能作曲嗎？雖然無法執筆，無能操琴定音，而無此可能；然依不能見物而無事物形象，不能聽音而無聲音形象而言，縱然心靈手巧，但在二者形象茫然的情況下，連欣賞亦無可能，何況創造？

在通常的觀念中，是內容決定形式，其實不然，內容是作者要表達的內涵，形式是表達內容的表現形狀，均係由作者的相關條件和因素所決定。如本節所論述，藝術形式的本質是作者，而內容的本質同樣是作者。所以形式與內容是對等而又相互倚存的，作者在決定要寫什麼，表達什麼時，是表達的內容問題；要如何表達？什麼是己之所長？什麼才能恰當地表現出，則是形式的問題。決定用如何的形式，以表達其內容，有諸多的考慮，內容不是唯一的考慮和決定。例如陶淵明的〈桃花源記〉，是用散文的形式；王維的〈桃源行〉，則是詩的形式；諸多畫家的桃源圖，則是繪畫形式；而〈武陵人〉又是戲劇的形式，可見同一主題，內容的形式多樣性，因詩人才能用詩的形式作表達，戲劇家當然不能用畫的形式作

創造,其理甚明。當然,內容也影響到作者的形式決定,例如王維
將陶淵明的桃花源內容作為表現內容時,當然無法用絕句、律詩,
只有用七言古體了;但能不能用五言古體呢?應仍有可能。可見形
式的決定,仍以作者為主,而且是多方面,有多種的決定要素。所
以形式是藝術家審視要表達的主題和內容,經過形象思維,而依理
性考慮作出臆構,再有形式決定和選擇,而可開創出獨具的、多樣
的形式。

　　形式是作者所決定、所創出,又依照內容而具獨創性、多樣
性。但是基於藝術家情感、美和美感的共通共感性,甚至工具等的
影響,於是也有統一、典型的形式,如形式邏輯三段式的形式的例
子,故西方的十四行詩,我國的五言、七言絕句和律詩,甚至西方
的繪畫,我國的國畫、照譜填詞的詞曲,不是有了固定的形式嗎?
以西畫為例,畫布幾乎不分型號的大小相同,全部畫滿,配上木
框、簽上姓名;國畫則用長或方形的紙或絹,天地處有留白、題
詩、題字、簽名、紀年、用裱糊作外框,這也許是工具和材料所形
成的典型形式。真正的表現形式仍是自由的,可是十四行詩、律詩
和詞曲呢?在形式上不是幾乎全同了嗎?可是無人能否認這類作品
的創造性和藝術性。其故何在?筆者以為是律詩、詞曲的形式,結
合了我國的語言特性、音律、對偶等,凝成了形式上的典型美,而
且在創作時,又不影響作者的表現,反而在形式上有助成其美的效
應。正如楊貴妃是肥環之美,趙飛燕是瘦燕之美的代表,二人生在
今天,應仍然是絕代美女。美國的豔星瑪麗蓮蒙露已去世很久,不
是尚有人在作外形和裝扮的效響嗎?由此可證明形式主義的形成和
存在不但是事實,也深有原由,是我們美的共感共通性使然。可是

在藝術上仍貴獨創，形式上亦不例外，一方面是同一形式看多了，看久了，會有倦怠感，如人人都是趙飛燕、楊貴妃，也會厭倦的，而且也不足貴了；一方面是同一的形式，往往影響到風格、意境的表現上，讀了百首千首同一形式的律詩、詞曲後，則首首都有似曾相識的感覺。所以也顯示了形式開創的不易。我們不能不接受同一的形式，而名之為典型美，或形式主義；而且也露出了不同種類藝術的融合，表現在形式上，律詩與詞曲，基本上是屬於視覺官能的形象藝術，而平仄押韻的音律則是聽覺上、音樂上的，結果影響詩的音律形式。更應特別感覺出的，是詩人明明接受了同一形式，也往往加以變化，如杜甫在律詩上故意在應用平聲之處用了仄聲，卻在下句應用仄聲之處改用平聲字，後人認為他是「拗救」，實應視作遵守了形式，而又改變了形式，是藝術上創造精神的發揮，我們不應認為古人不明此理，王羲之有二本〈蘭亭序〉嗎？任何的名畫，有兩幅嗎？縱然有之，也是後人的模仿。

我們如將形式的範圍放大，或者無須放大，藝術家的形式創造，個人認為相當有限。中、西方的畫家所採用的是典型的、共同的形式，我們的詩體、文體，其實也是共同的形式。尤其是駢文、八股文，不但是典型的，更是嚴格而固定的形式。縱然是現代的小說、散文、戲劇，似乎無形式的限制，但是卻界限明顯，長篇、中篇、短篇，以字數的多寡形成形式；而且有人物上的主從，人稱、情節、對白，為共同的形式，而與散文的形式有別。戲劇有啞劇、歌劇、劇情劇、多幕劇、獨幕劇而有共同的形式。絕句、律詩，不但限於四句、八句，五言、七言；而且有一定的平仄譜，押韻規定，對仗方法；甚至為突破平仄的一定限制，所謂「一三五不論，

二四六分明」——即在五言詩中的「第一」、「第三」字、七言詩
則再加上第五字，不受平仄譜的規定限制，而句中的「二」、
「四」、「六」字則平仄分明，一定要遵守平仄譜的規定；傳統的
古典詩人幾乎都予以遵守。在形式的拘束上，這被胡適之譏為裹腳
布，不為無理；他因此激而倡自由詩，並身體力行，加以創新，其
結果卻被譏為小腳放大。此一是非涉及多方，暫不在此論評，但顯
示了藝術家大多數不得不順從典型的形式，如果不妨礙其創作，或
者無法創出另類美感而被接受的形式時，亦惟有接受了。西方的黃
金分割率——c：a＝a：b，認為是建築上的「不可違反的規律」，
同樣也被遵守。所以由形式而至形式主義，甚至形成形式規律，如
我國律詩的稱「律」，謂其規則如法律之不可或犯，正顯示了形式
主義的權威。我國最偉大的詩人——「唐之李杜，宋之蘇黃」，其
詩的成就是卓越的，天才亦是傑出的，均遵循著律詩的形式和規
定，創造了諸多這類的詩，可見遵守典型的形式，縱然有些無奈，
亦屬必要，而有以見出形式的創新，誠難能而可貴。遵守這共同的
形式，和這一形式的規定，謂之「斂才就法」，雖然有些束縛，但
仍無礙其創作，顯然是這些典型的型式，有不可廢而必須存在的理
由，如同服裝流行著時髦的款式，大家都認為是美的典型，模特兒
穿上了倍顯其美，常人穿著也不失其美，顯然創出這一形式的人是
天才，故不得而廢，而且比之不合美感的粗服亂頭的嬉皮裝，強出
甚多。剩下的問題是遵守了這種典型的形式後，有沒有適合的內
涵、意境，另具丰神，不致婢學夫人——徒有形式才行。

　　任何藝術形式，作者是這一形式的本質，作者的情感、才巧等
是這本質的形成原因，不但運用、開創了形式，也滲透入形式之

中，可轉變入形式，與形式合一，顯出了獨特的光輝和意境，如良將入軍，旌旗不易，而氣象一新。例如同是漢朝的名將，對同樣的敵人胡人作戰，李廣的人人自便，程不識的軍紀嚴明，便是個人的本質不同，在指揮統馭相同組織的國家軍隊時，有了異樣的表現；近代美國的巴頓將軍，沙漠之狐的隆美爾將軍，也約略似之。所以藝術家無論是開創了表現的形式，或使用共同的形式，首先是使自己的本質，滲入形式，結合形式，賦予形式以生命力和活力，使所表現的形式「活了起來」。所謂「活靈活現」，最主要的是使自己的生命情流、藝術精神，運用形式時，進入形式之中，有諸中而形諸外，使形式有了生命，有了藝術精神，而靈而活，於是形式美與作者的心靈美才合而為一，充實而有光輝，而動人感人。所以師法自然的模山範水是形式；而山水以外的人生體驗，人文修養等，才是本質。例如王維是南派的祖師，文人畫的開創者，畫成的山水畫，是形式，也是畫家的典型形式；但是透出的恬澹、閒適的意境，是由於他甘於田園隱逸，皈依佛門，淡於名利，耽於禪悅，才會說、才說得出：「君問窮通理，漁歌入浦深」；「行到水窮處，坐看雲起時」；「野老與人爭席罷，海鷗何事更相疑」等，詩情與畫意一致，乃王維的本質使然，於是使他畫的山水，和詩作等，不止於畫山畫水，而又透過山水的形式，有了不同的風格和意境。而「生命情流」或「藝術精神」，不但每一藝術家的涵養不同，而且與形式異質異趣。例如以李白的天才與個性的狂放不羈，顯然與律詩的形式法則要求不合，以致他這類作品不多，尤其七律很少，而且採用了這類形式之後，往往有不嚴格遵守的傾向。所以藝術家無論創造形式，或運用形式之時，要主題、內涵、素材與形式凝合為

一體，使此一形式，為此一情況下最恰當的形式，或惟一的形式。
縱是典型的共同形式，也要使人覺得毫無窒礙，自然而自在，這應
是合理的要求。更應深入探求的，是如何透過本無生命的形式，而
表現出藝術家的「生命情流」、「藝術精神」等。因為除了形式之
外，別無可以表現者，而且僅能表現在作品之中，不能跳出作品之
外，另加釋說。惟一的途徑是使作者的本質，滲透在形式之中，尤
以造形藝術和書法為甚。因為詩歌、戲劇、小說等，尚有文字、內
涵、情結、對白等可以表現。其首要在動情體物，如鄭板橋之畫
竹，必先有愛竹之心，欣賞不置，鍥而不捨，而欲畫竹；畫竹不同
欣賞，要仔細觀察竹的動靜姿態，以至晴雨、晨夕之異，枝葉脈絡
的疏密，尤其是欲圖畫之竹的特殊性，周遭襯景的配合性，如是所
形成之形式，才與作者的本質有關涉。如果提筆就畫，無胸中之
竹，而只是對竹寫生，或任意揮灑，無此一段動情體物之工，則鄭
板橋的畫竹結果，將是竹自竹，頂多能表現其繪畫技巧而已，不會
形成胸中之竹，再由胸中之竹，凝創為手中之竹；進一步在畫竹
時，由竹的勁節枝葉，襯景的陽光、霧氣等，以寫自己的閑情逸
氣，志節胸襟。因為他本是辭七品縣令不為，才鬻畫的藝術家；如
是他的「生命情流」才滲透入形式之中，而由形式表現出不同於塵
俗的意境，其形式亦復不同於常人。如果鄭板橋顯示出反專制，反
暴政統治，永不屈服，或永不甘此千千萬萬人的命運和一己的命
運，而投注此類「生命情流」於畫竹之中時，如杜甫安史之亂時所
作的三別、三吏，必然是另一類境界，自會影響其形式。以鄭板橋
的身處和時代，自不能作此苛求，但作者原是形式的本質，如何將
其本質影響或融入形式之中，其原委如此。形式表現的完美與否，

則涉及作者的藝術精神，首先是鄭板橋此一形式是否「自出心源」的獨創？是否已盡到心力，自求自信已達到了完美的程度，而不是馬虎草率。表現此一形式的方法技巧，是否凝聚心力？如果答案都是肯定的，則是藝術精神的良好表現，在形式表現上也是此時的最佳表現了。形式的是否得當和靈活，其根本也在於此。

藝術家如何決定形式，自是牽涉多方；而藝術形式更是千千萬萬，難有定準，但總其大要，亦可依事物和形式構成之理，得出若干形式結構。因為形式不是片面的，沒有根源而存在的；也不是虛無、隱匿的，而是由形象作基本，表現於外的；更是基於表現的需要，而形成合乎美感要求的結構的；也是基於藝術家自由自為的本質，和表現的主題、材料等而決定的。首先，就形式的結構而言，由大自然的生命形式、生理組織，而形成的必然形式。於人而言，有呼吸系統、血液循環系、神經感覺系統、消化系統、生殖系統等生理組織，以形成生命存有和活動的必然形式，也是所謂合目的性的形式。準此以論，凡自然界有生命的事物，必有此生命的必然形式，雖然隨自然環境的改變而改變其形式，但不會滅喪此形式。在藝術中亦有此一類，而且是基本的一類，如雕塑、繪畫中的人物等所形成的形式，是無可取代的，如雕塑人像、或繪畫人像，人的形體形式是無可廢棄的，縱然是埃及的獅身人面，如廢除了「獅身」和「人面」的形式，能表達「獅身人面」嗎？鄭板橋的畫竹，必然要具有竹的形式，至於是風中之竹、雨中之竹、晴光中之竹；或單竹、叢竹、半截竹，則無限制。而且雨竹不能無雨，晴竹不能無晴，風竹不能無風的形式；也可見出必然的形式雖然是必然的，但非固定的，不似照片的必然而又固定，所以才是藝術形式。在必然

形式之下，藝術家開創形式的能為較少，不如詩歌、小說、戲劇等
類的自由。因為基於事物的天然形象而成之形式，必然要合乎「象
也者，像此者也」；不像此天然的形象，則失去了根據。畫人畫
竹，而不像之，則在形式上已非人非竹了，何以表達其畫人畫竹
呢？宋晁補之云：

> 畫寫物外形，要物形不改。詩傳畫外意，貴有畫中態。
> （《景迂生集》）

這是針對蘇東坡的「作畫以形似，見與兒童鄰。作詩必此詩，定知
非詩人」而說的。畫家是描繪物的外形，要求達到物的外形不改。
正是依自然事物而起的必然形式不能變改的最好說明。至於能否達
到以形寓神和傳神，則係另一問題。而且詩的表現，大多不在形式
上，因為有文字的傳達、或直說、或描述、或巧喻、或暗示，及很
多的修辭方式，形成在形式上不是此詩——詠某物之詩，在實際上
恰是此詩——詠某物之詩，而繪畫、雕塑則難以做到，現代象徵派
的畫作，在作「要物形改」的路線，但畫畢卡索而形改到不是畢卡
索，畫蓮而蓮變到不是蓮花，這種形式能成功嗎？最低限度要形似
而達神似——形式上約略似之，彷彿象之，才是此人，才是此物。
西方的中世紀畫家認為畫人像不能算是藝術品，最主要的是因為一
旦像中的人死了，則像是不是的形似，無從查證；再看西洋人的傳
世人像和實物畫，屬於必然形式的，沒有不在形式上不求形似的。
畫虎不成反類犬，正是形式上畫虎的失敗之故。

　　不是必然形式、或超越必然形式的藝術品，尤其是小說、戲劇

等，作家所採用表現的是取法生理組織的形式。由上文所敘說的生理組織，是有系統的，是各有作用的，是有整體的功能和共營之目的的。例如全部的生理組織，是達到能生活、能生存、能活動的目的，呼吸系統在完成呼吸功能，消化系統在完成消化功能等。這一生理組織形式，正是小說、戲劇等所需的表現形式。因為其形式在表達其大小主題，這一形式在組織上包括了諸多的故事情節、主從人物、時空變化。依故事情節的臆構，而有不同人物，每一人物依情節故事的發展和需要，不但有男女主角，而且有陪襯和穿針引線的配角，人物各有個性、習慣、身分的不同，甚至在服飾要定裝，在角色上要定位，在個性上要有殊異，以符合角色的定位。隨著時空的變化、故事的演進、情節的開展、角色的接觸、關係的變化，外而至於場景，內而至於內心的情感，都要配合，使之絲絲入扣。人物的行為、對白、表情等，都是一整體，而又相關涉，沒有「多餘」、「不足」之處。透過這嚴密完整的組織，作者由之作各種表現，不但是無懈可擊的整體，而且牽一髮可動全身，順葉可以尋根，依藤可以索瓜，少了某一人、某一事，甚至一句話、一個動作，就有突兀和不能聯結之感。前人形容這種形式的嚴密性，謂如常山之蛇，擊首則尾應，擊尾則首應，擊腰則首尾相應。謂如蛇之生理組織，息息相關，而且首尾一體。元曲的劇作家，指出元曲的形式是鳳頭──小而精幹，與龐大的身幹密切相關，而顯其靈巧之美，即首段要精短；豬腹──中段要視劇情的發展，包括眾多的情節、曲調、賓白，如豬腹之大，才能容納；豹尾──結段如豹尾之收束有勁，而不冗長。也是以不同的生理結構，以論元曲的形式。因為一切的生理組織，在所謂「合目的性」的自然要求和生存、生

活的適應下，其形式必然是無欠無餘的恰到好處。我不相信在原始
時代的人，會有一身贅肉而需要減肥的。藝術家的依生理組織的道
理和形態，以創造合乎生理組織的形式，自係最佳的表現形式。謂
之生命形式，亦無不妥。

　　相形之下，音樂是時間藝術，形式結構完成之時，即係樂譜，
作者的意象、所欲表詮的意義，全在樂譜之中，稱之為有意義的形
式，固不為過。但所表現出的是符號的表現，沒有語辭，自然不能
作意義的概念釋說。而樂譜中的音樂符號，可以表示出的只是高
音、中音、低音、長音、次長音、短音、重音、輕音、音調等；要
透過這種音樂符號，而作情感的投注、情意的寄託，作者表現了，
但不能顯現出，而是由奏演者、或演唱者的演出表現所決定，所體
現者最多。然則樂譜是不完全的形式嗎？顯然不是，而是有待詮
釋、或需要詮釋的形式，正如數學、幾何定律需要演解一樣。因為
表演時可以由樂器演奏，可以由人聲演唱；演奏時有諸多的樂器，
例如〈王昭君〉這樂曲，固然應用琵琶演奏，但也可以用弦琴、鋼
琴，甚至簫、笛，所以不同的樂器，是不同的詮釋；不同人的演
唱，更是不同情感的投注和詮釋，正如巴赫的平均鋼琴律大 C
調，有多少次演奏，就有多少次的詮釋，因為任何音樂作品，樂譜
只完成了音樂形式，尤其是演奏者、或演唱者的音樂素養，情感強
烈和表現，技巧、熟練、精神心理狀態、對樂譜的領悟程度、臨場
表現等等，均有不同，幾乎是任何一次的演出，都是一次不同的詮
釋。即使同一人，在不同時空唱同一首歌，亦係如此。這是音樂形
式特別之處，應稱之為有待詮釋的形式。其實不止如此，如我國說
書人的話本，每一位說書人，各可作不同的表演，正如樂譜一樣。

又以繪畫為例，印象派的作品，形式完成了，可是其所表達的，作家以外的人明白了嗎？能「讀懂」嗎？同樣有待詮釋。視為中國南派的王維，他有一幅〈雪裏芭蕉〉。其表達的形式完成了，但不少人「讀」不懂，認為是特殊的，但特殊之處何在？不但人言人殊，而且如猜謎大賽。其實是王維獨創的形式完成了，只是此一形式所表現的內涵，有待詮釋而已。因為王維虔誠奉佛，尤其篤於參禪悟道，雪裏芭蕉，乃禪悟的形象化，要大死一回，掃盡了本有的情識意想，如死後回生，才能頓悟，其內涵如此，是他所創造的形式，有待詮釋。所以形式所表達的有待詮釋，並不僅有音樂形式，只是音樂形式幾乎都待詮釋而已。

藝術家創造了形式時，其情感的投注，意境和內涵，除了文字表達的作品外，其所表達的，已溶注在所創形式之中，尤以必然的形式更是如此。由此一觀照，可以說形式是有意味的，自不為過。但就形式的表達所受的局限性而論，有意味的形式，是指形式與其他方面的聯合，才能成為有意義的形式。如我國傳統的國畫，留白之處，往往題詩題詞，配合畫的形式，而有了明顯的、凸出的意境，是為有意義的形式。又如章回小說，回目之下，有詩一首或一聯，配上繡像──畫圖，也是有意義的形式。平劇除唱腔之外，加上鑼鼓、劇中人物的臉譜，也是有另類意義的形式。最明白直接的，是漫畫、動畫，必加上文字、對白而凸顯其意義。《隨園詩話》曾載，明朝嚴嵩當政，一位畫家畫了一幅高樹藤懸之處，一猴高臥，題詩云：「猴兒要醒而今醒，莫待藤枯樹倒時。」以諷諭黨附嚴嵩的朋友，這是畫與詩聯合而成有意味的形式，而形成「圖文並茂」的例子。又豐子愷畫了一幅開籠放出老鼠的漫畫，他題「解

放」於畫上。綜上所述，可知有意味的形式是如此形成的。

　　一般常見、常有的，是主體形式與從屬形式，例如鄭板橋畫竹，畫了陽光、霧氣，流動於竹的枝葉間，是為所開創的主體形式，主體為竹，其他為從；而作畫的紙，是大是小？作長方形或正方形？是扇面還是立軸？也是從屬形式。西方畫除了作品之外，亦有大小、方長、框架的從屬形式；甚至畫牡丹而襯綠葉，寫公主、小姐，而陪以使女，亦屬主體形式與從屬形式之例。古諺云：「買櫝還珠。」即從屬的櫝太美太珍貴了，相形之下，珠的美好珍貴也就不足道了。從屬形式，勝過了主體形式和表現，所以二者亦相互影響，宜作恰當的配合，方臻雙美。

　　由形式的創造本質，和作品內容表現的妥貼需要，是決定形式的根本，所以形式雖有重要性，縱使有必然形式的重要性，亦無獨立性、主體性。又如我國畫家崇信的謝赫六法，不是形式、法式，只是創造、運用形式時的原則而已。亞理士多德、賀拉斯等總結的戲劇法則，亦是如此。至於體積的大小、比例的應用，平衡和對稱的原則，也不是形式，只是建立形式要遵守的規範。以必然形式為例，不是運用平衡或對稱一種即可，而是這數者都包括在內，兼用並及方可。至於能否突破形式的局限，不用任何已有的形式，則更屬難能。當然，能成為一種形式創造或運用的主張，就形式而言，沒有形式的形式，實際上也是形式之一。樂譜不是有未完成形式之稱嗎？誰能否定它不是形式呢？因為形式是藝術存有的表現。

　　就形式的開創而言，無窮無盡；就形式的應用而論，有典型的形式。在形式的運用和開創上，總要求其生動靈妙。可是並無活的形式，只有藝術家的開創上獨出心思，在表現的技巧上能栩栩傳

神,才能使之靈活。「道通天地有形外,思入風雲變態中。」藝術家能體道、造道有得,由無形以通有形,才能創造、運用形式,而無窒礙,得大自在,如王維的通禪悟於詩於畫。有此類的本質,才能開創形式,由道而生技。在形式上亦有其方法,所謂「頰上三毫」,所謂「曹衣出水,吳帶當風」,即屬之。如臺北故宮博物院所藏的白玉雕成的白菜,於菜的葉脈上雕一蚱蜢在棲啃,這種靜中見動的形式,才能顯襯形式的生動,如凌波仙子,采菱美人,捧心西施,清沈宗騫云:

> 細柳新蒲,不失飄揚之度;蒼松翠柏,具有斑剝之觀。春樹拂和風,老幹與新枝相映;秋林披玉露,丹楓與翠竹交輝。蔽日沈沈,一片綠雲蔥鬱;凝空颯颯,幾枝瘦影蕭疏;老樹壓低簷,論其年幾忘甲子;蒼崖橫落澗,擬其狀不啻龍蛇。高呈骨相之奇,葉以風霜而盡脫;遠作迷離之態,色以煙雨而如昏。梅須瘦而清,相對者詩人詞客;竹欲疏而韻,宜稱者逸士佳人。(《芥舟學畫篇》)

由靜與動的形式,到形象不同的映襯,顯出不同的意境和動人的形式。至於能否表現出形式中所構成的境界和靈動,則以表現技巧居重要的因素,曹仲達作人物畫而衣紋皺縐,能如衣之出水時的動感,是由畫的精湛技巧所顯現的,如蘇軾論吳道子的畫技云:

> 道子畫人物,如以燈取影,逆來順往,旁見側出,橫斜平直,各相乘除,得自然之數,不差毫末。出新意於法度之

中，寄妙理於豪放之外，所謂遊刃餘地，運斤成風，蓋古今
一人而已。……（〈書吳道子畫後〉）

東坡是偉大的詩人、詞客、古文家，更是宋代四大書家之一，也是
畫家，他的評吳道子，由「如燈取影」至「不差毫末」，具體而扼
要地論到了吳道子的畫技成就，畫技到了這種地步，達於形似之
極，才表現得出那種靈活的動感，而栩栩如生。各種藝術的表現，
有不同的技術要求，文學作品要求「巧言切狀，如印之印泥」；聲
樂家要能「餘音繞梁，三日不絕」；演奏家要能令聽眾「三月不知
肉味」；小說、戲劇要描繪得入木三分，繪影繪聲，使人如歷其
境，如覿其人，隨其情節而歡娛哀泣。如無表現的技巧，則任何形
式均不能靈活靈動，而如木偶土雞了。設使鄭板橋無畫竹生動的技
巧，手中之竹，如衰草枯樹，能是藝術佳品嗎？所以再美好的形
式，必待表現的技巧，庶幾有靈活靈妙的表現，而完成意境的顯
現。

玖、論才力

　　人類對美、對藝術的欣賞，尤其對藝術的創作，毫無疑問地是主體、是開創者。但何以能創造？創作的能力是什麼？柏拉圖根據希臘神話而提倡靈感說，因為希臘神話認為技藝等都是神所發明，而傳授於人，在阿波羅之下，有九個繆斯女神（Muse），被認為是專司各種不同的藝術和科學，於是柏拉圖認為文藝是憑女神的力量或給予的靈感，才能創造，並以「迷狂」說加以解釋：

> 不得到靈感，不失去平常理智而陷入迷狂，就沒有能力創造，就不能作詩或代神說話。（朱光潛《西方美學史·第二章·柏拉圖》）

靈感與其後的天才說均產生了很大的影響。長久以來，對藝術家的創造能力，作了最神秘的解釋，但無形之中把理智和靈感形成對立，又將天才和靈感等同之後，天才又和努力對立，其負面的影響，是將藝術創造的根源作了錯誤的引導，偏離了人的立場和人的生存世界——自然環境和社會環境。尤其在科學昌明，人對腦神經的研究，有了明確的結果，加上設計了天才的代表——智商可以測量之後，智商在一四〇以上者多潛在天才，應具有傑出實際成就反

映出來的高度創造力，而且不是由出身造成的。這一有關天才的認定，被廣泛地接受，神秘的靈感說和天才說失去了權威。不止如此，有的更認為天才和天份有分別。天份僅僅是對某種工作有一種特殊的潛能，以及能很快、很容易地學會某種技能。而天才則應有獨創性、創造性，從事思考和工作。這二種分別在我國的傳統思想中被認為是才——才氣、才華。其實天份偏於手巧，天才偏於心靈，人人都具有此二者，只是有高下之別而已。例如常人能唱歌、跳舞、學會一般性的手藝技術；也能作生活事物和行為上的思考和正確判斷，就是具有此二者的證明。但是藝術家是否如此？是否以具有較高的天才、天份為條件呢？則值得作進一步的探論。

　　所謂天才、天份，只是稟賦上的，而其後天必待學習和環境，劉勰云：

> 夫情動而言形，理發而文見，蓋沿隱以至顯，因內而符外者
> 也。然才有庸儁、氣有剛柔、學有淺深、習有雅鄭，並情性
> 所鑠，陶染所凝。（《文心雕龍·體性》）

才、氣、學、習、是較細的分類，但仍是先天的才性和後天的學養，所以他在同篇中又說：「夫才有天資，學慎始習。」即以才、學對舉。毋待贅述，這二者是學術、文學，一切藝術的必要、共同條件。但是仍未完備，所以又加上了「識」——見識、膽識、智慧，甚至「力」，如葉燮所云：「大凡人無才則心思不出，無膽則筆墨畏縮，無識則不能取捨，無力則不能自成一家。」均言之成理，尤其是識，更為甚多的人所共許，他對識有頗多的解析：「惟

有識則是非明，是非明則取捨定，不但不隨世人腳跟，並亦不隨古人的腳跟。」「惟如是，我之命意發言，一一皆從識見中流布。」在他的《原詩》一書，有頗多精闢的解說。章學誠亦云：「夫才須學也，學須識也。才而不學，是為小慧，小慧無識，是為不才。」在其所著的《文史通義》中有頗多涉及美與藝術的內容。此一解釋，可與葉燮的主張，有相互發明之處，其所謂識，大致即理性的正確判斷，是人類思想作為的根本，詩人、藝術家何能例外？復擴大到修養，如董其昌云：「然亦有學得處，讀萬卷書，行萬里路，胸中脫去塵濁，自然丘壑內營，立成鄄郢，隨手寫出，皆為山水傳神矣。」（《畫訣》卷二）乃針對謝赫六法中的氣韻生動而言，「胸中脫去塵濁。」即修養，或曰內養，或曰養，主之者尤多。甚至主張修德修行，如國畫大師溥儒云：

> 若乃賢者識其大者，以蓄其德，修先聖之嘉言，希前哲之往行，行有餘力，則以學文。

就藝術家而言，不能沒有人文文化和人格方面的修養，不然無法有意境，甚至無能去其鄙俗。但是藝術家能一一做到嗎？如「讀萬卷書，行萬里路」，顯然只是一個理想，或顯示不可無讀書為學、旅行遊歷的修養、經驗，尤其在古代真正能做到的能有幾人？至於各類偉大的藝術大師所積累的經驗、技巧，衍而為師承、宗派，有的主「悟」，有的主「法」，這些同然之見，或獨得之秘，亦何可廢置？於每門、每種藝術家都有其重要性和參考性；然而不是必要性、必然性。以「讀萬卷書，行萬里路」為例，真正做到的多非藝

術家，而且讀萬卷書已是治學的專家和通人。相傳趙普以半部《論語》治天下，相形之下，只熟讀《四書》不足以成為藝術家嗎？所以讀書是需要的，是內養之一而已。又葉燮所謂的「識」，不是大都包含在天才中了嗎？除非他的所謂「才」只是一技——專指作詩的表現技巧，不然不會有才無「識」。當然我們也要了解葉燮所處的時代，當時的詩人文士，已被科舉制度的八股文，拘限影響而迂腐無「識」了。所以個人認為藝術創造的根本，總曰「才」——天才、天份；「巧」——手巧、技能而形成的才力，無此二者，則無藝術創出的可能，二者是基本、是種子，其他的是輔助條件，如水、陽光、肥料等。沒有種子，則不能發芽生出，縱有雨水、陽光、肥料亦無所用。當然種子也有待雨水、陽光、肥料，才能成長快速，果實肥碩。輔助條件不是不重要，而是相較之下，不屬基本，不是種子而已。本末有別，其理如此。

智商測驗的結果，高在一四〇以上的是「潛在天才」，大都指兒童就學期的測驗。天才由遺傳而來，是為天賦，主要在遺傳基因，自然所命，天性使然，一切後天的努力，只能助益，不能改變。故而智商測驗的結果，有甚高的準確性。當然也有「小時了了，大未必佳」的情況，這是後天的教育，家庭、社會環境，甚至社會地位等因素，使潛在的天才，未能充分的發展，如果諸葛亮永遠躬耕於南陽，苟全性命於亂世，則不可能有以後的事功。所以天才尚有待於後天的教育、環境和刺激等才能顯現。毫無疑問的，天才是每個人、每一行業，尤其是藝術家所需要的，所謂「吟詩好似成仙骨，骨裏無詩莫浪吟。」可以說，一切學術、科學、藝術等高層次的文化發展和文明開創，都是天才者的貢獻，禪宗所謂「香象

所負，非蹇驢所堪」，任何成功的教育，美好的環境，只能成就人才，助長才性，不能創造人才，賦予才性。但是天才——智力的研究，在十九世紀七十年代之後，所謂「智力多維論」，認為智力可被分解成一百二十種之多。而且天賦上也存有天然的「平衡」，總智商低於一○○以下者，往往操作能力超過表達能力。所以藝術上的天才，其實是這一方面的偏才或專才，與嚴羽所主張的「詩有別材，非關學問」的別材相近，以天才可被分解為一百二十種之多而論，別才、偏才、專才，都屬天才，天才不止於讀書為學這一方面，而廣及多方面，自然涵蓋了藝術，所以名之為別才、偏才、專才，只是一偏之見了。

天才的另一意義並不是非凡特殊而凸出的才能，而是具有強毅的理念，驅使自己達到某一目的之能力，固然有遺傳性，但與感覺、感受、情緒控制、肌肉控制、記憶等均有關係。頂多是能夠較容易、較輕鬆做到別人所能學到、做到的而已。而且人一能之，己十能之，己百能之，資稟中才，亦可上而達天才的程度。以個人所見，藝術家最重要而關鍵的在整個的表現上，所以最切要的不是抽象思考力，而是具體的、技巧的藝術表現才能，能依循規矩、突破規矩、創出技術的巧妙，以達藝術的高境。因為藝術顯然不同於科技和學術等方面。藝術是感性的、基於情感，透過形象和形式、作美和美感的表現顯示。黑格爾說：

> 在藝術裏，這些感性的形狀和聲音之所以呈現出來，並不只是為著它們本身或是它們直接現於感官的那種模樣、形狀，而是為著要用那種模樣去滿足更高的心靈的旨趣，因為它們

> 有力量從人的心靈深處喚起反應和回響。這樣，在藝術裏，
> 感性的東西是經過心靈化了。而心靈的東西也藉感性化而顯
> 現出來了。（朱光潛編纂《西方美學家論美與美感·第三部分·德國
> 古典美學》）

　　無論是感性的東西經過心靈化了，或是心靈的東西藉感性化而顯現
出來了，這種感覺認識和判斷，當然不同於理性的概念認知和理性
判斷，而創造力顯現出的藝術創作——心靈的東西也藉感性化而顯
現，當然不同於科學、學術的開創，而所根據，或所需的天才、天
份自然完全不相同。例如「月是故鄉明」，是感性的顯示，外物感
心之後，以景物的形象，蘊藏而含蓄地表現出對故鄉之情，而理性
的判斷和檢驗的結果是如此嗎？月亮雖有明暗的不同，但不會在故
鄉而特別明亮，在異鄉則特別晦暗，是他鄉異客情感的不同，而作
如此感性表達。故而藝術家無論天才的開創，或天份的技巧表現，
均不同於理性判斷的科學、學術範疇。就藝術的創作而言，其才力
的表現，約為下列數項：

　　一、敏銳的感受力：情感以及因此而形成的「生命的情流」。
是藝術家的基本本質，如晏殊所云：「無情不似多情苦，一寸還成
千萬縷。」因情而生的千絲萬縷的煩惱與愁苦，如春蠶的作繭，正
是豐富而浪漫情感的放射。情之所至，因情成癡，才會熱愛一切，
於人有愛，於物有情，進而外物經心靈而成感性的東西——表達情
感的藝術品。其首要的條件，是要具有對外物的敏銳感受力，景物
「事故」才攝形象于心靈，而引發情感的悲喜感慨，以致為表達這
種情感的激蕩而創作。如劉禹錫的〈秋風引〉云：

何處秋風至，蕭蕭送雁群。朝來入庭樹，孤客最先聞。

無情的秋風，雁群的初至，而孤客的先聞先覺，正是敏感的事物感
受力所致，如果不是動情而能敏感，則外在的一切事物，均如秋風
之過馬耳了。又孟浩然的〈春曉〉云：

春眠不覺曉，處處聞啼鳥。夜來風雨聲，花落知多少？

晴暖的春曉熟睡，人人有此經驗。噪晨的鳥聲，驚醒了好夢，也是
生活中的常事。而多情敏感的詩人，則聞而驚心生感。又醒後想到
的，是昨夜的風雨；所關心的，是吹零了多少的落花？多少常人於
生活習見的景物，經詩人閑閑道來時，遂成人人可感的生動感受。
彷彿是文章本天成，妙手偶得之。其實要有對外物的敏銳感受力，
先有感受，後有詩句的表達。敏銳的感受力一方是先天性的，對周
遭的一切，自然地加以注意，而有感受；一方面是後天的，對所關
懷的事物特別注意，留下深切的形象記憶，而增加、增強形象的思
維和表現能力，這更是一切藝術形式創造的根本。因為無形象的感
受，則不能有此記憶，形象思維無由進行，藝術的形式創造便無基
礎，甚至無從進行了。
　　二、精準的體察力：思維判斷需要明確而界定無誤的概念，和
正確的資料形成理證，而形象思維和藝術表現，則需要清晰的外界
事物形象認識，所謂「立萬象於胸懷」。尤以繪畫等藝術為甚，如
果於形象的認識不清晰，則有馬鹿不分，繩蛇混淆的可能，清人沈
宗騫論取神云：

> 神出於形，形不開則神不現，故作者必俟其喜意流溢之時取
> 之。目于喜時則稍紋挑起，口于喜時則兩角向上，鼻于喜時
> 則其孔起而欲藏，口鼻兩旁于喜時則壽帶紋中間勾起向頰。
> 蓋兩顴之間，笑則起，愁則下，不起不下，在人不過無喜無
> 愁。（《芥舟學畫編·取神》）

就繪畫的表現而言，「神出於形，形不開則神不現。」傳神是以形
象的形似為基礎，形而不開朗呈現，則傳神的神似根本不會出現。
這是必然的，得其形似，以達神似，捨此則無其他的途徑和方法；
而且他以精準的體察，得出人像喜悅時的神態如何表現在口鼻眉目
之間，相信是其體驗所得。準此以體察花的由初苞，至始綻、盛
放、方衰、凋謝，甚至蒙晨露，映朝霞，不是有其各異的細微形態
嗎？不體察入微，能畫花形，以傳花之神嗎？事物的形態，不止於
形態、形情的細微而已，而有其全形者在，所謂「全形足味」，形
全而味方足，態方出。沈宗騫復云：

> 竹垞老人謂沈爾調曰：「觀人之神如飛鳥之過目，其去愈
> 速，其神愈全。」故當瞥見之時神乃全而真，作者能以數筆
> 勾出，脫手而神活現。（《芥舟學畫編·取神》）

這是指驟然一瞥之間，得其神態的全部，不在臉部的眉目口鼻等位
置和表情，以「數筆勾出」，即今日的素描速寫，而又只有數筆，
自然不能及細微，與頰上加三毛者有別，蓋只求其輪廓的全部神態
的捕捉，「如飛鳥之過，其去逾速，其神愈全」。這一精準的掌握

全部形態的能力，也不是人人都能具有，而是畫家的才能之一。不同的藝術領域，有不同的精準的形象體察要求，就其大、其全而言，是掌握精確的大體輪廓，才有長江萬里圖，廬山煙雨圖的繪出；就其微細而論，要能密針細縷，才神態栩栩如生。掌握某一事物的精確全形和纖細形態，才能表現某事物而臻於神態生動，這是無可置疑的。

三、豐富的想像力：科學、學術上問題的發現以至解決，大抵由於理性上的思考力；而藝術的創作，則多緣於情感和想像力，一方面在情感激起之後，從形象的尋求開始，如陸機文賦所云：「情曈曨而彌鮮，物昭晰而互進。」而且突破時空，作多方面的構思與聯想，以形成表現上的「臆構世界」。將欲表現的情感，轉變至意念、形象上，凝聚成內涵和形式，而落實到創造上的「籠天地於形內，挫萬物於筆端。」甚至在表現之際，仍賴這無窮的想像力，由無而有達成表現的使命，故文賦又云：「課虛無以責有，叩寂寞而求音。」然而在由進入形式完成表達之前，尚須經由不同的想像而得出最佳的「臆構」，即所謂的腹稿或草稿，基本上是由形象思維，得出最佳、最恰當、最具開創性的形式和表現。想像最難之處，是在由形出神，形式所具的是外表、外觀，經此而見其神態，已屬困難；進而表現其精神、氣質、意境、韻味、趣味等，更難上加難，宋陳郁云：

　　夫寫屈原之形而肖矣，儻不能筆其行吟澤畔，懷忠不平之意，亦非靈均。寫少陵之貌而是矣，儻不能筆其風騷沖澹之趣，忠義傑特之氣，峻潔葆麗之資，奇僻贍博之學，離寓放

曠之懷，亦非浣花翁。蓋寫其形，必傳其神，傳其神，必寫
其心。……（《藏一話腴·論寫心》）

　　在繪畫之中，所能畢肖而表現的是形象，然而誠如其言，屈原
有其外觀的形像，如果不能由所繪之形像以表達屈原的內心——精
神特質，則不成其為屈原像，畫杜甫像亦然。陳郁如此云云，是他
所想像的屈原、杜甫的精神特質，能否成功地表現出，則是技巧和
修養等等的問題。例如杜甫的〈飲中八仙歌〉詠李白云：「李白一
斗詩百篇，長安市上酒家眠。天子呼來不上船，自稱臣是酒中
仙。」豈不是李白的詩才嗜酒，豪放不羈的精神特質，在二十八字
中顯現出來了嗎？當然詩和畫的表現媒介不同，但同樣需要形象的
想像，使之入微入妙，宋岳珂所記云：

　　元祐間，黃、秦諸君子在館，暇日觀畫。山谷出李龍眠所作〈賢
　　已圖〉，博奕樗蒲之儔咸列焉。博者六七人，方據一局，投逆
　　盆中，五皆六，而一猶旋轉不已。一人俯盆疾呼，旁觀皆變色
　　起立，纖穠態度，曲盡其妙。相與歎賞，以為卓絕。適東坡
　　從外來，睨之曰：「李龍眠天下士，顧乃效閩人語耶？」眾咸
　　怪請其故。東坡曰：「四海語音，言六皆合口，惟閩音則張
　　口。今盆中皆六，一猶未定，法當呼六，而疾呼者乃張口，
　　何也？」龍眠聞之，亦笑而服。（《桯史·題跋·書畫譜》）

　　李龍眠乃李公麟晚年隱居龍眠山莊之號，係宋代有名的大畫
家，與蘇軾同時，而岳珂係岳飛之孫，已入南宋，此一題跋，自係

根據傳聞等而作如此的記載，然畫的形象臆構，在有圖為證的情況
下，應無差誤。這幅呼廬喝雉的賭博圖，名之賢已圖，乃取《論
語・陽貨》：「不有博奕者乎，為之猶賢乎已。」有關局中人物情
態的生動，係畫技特出的成份為多，而骰子的五枚已靜止，而一枚
仍在旋轉，動靜相襯，已顯出其形象臆構的佳妙；五枚皆「姝」，
應均是一點，所以擲骰子的人，才大聲疾呼「六」，希望是六點，
六枚骰子同點，如今人所謂的「豹子」而獨贏；不止賭局活靈活
現，連呼六的語音都含寓其中；至於是否如東坡所解，係閩南語的
發音，李龍眠沒有否認，亦甚可能；可見此圖經由形象而表現不需
文字解說的奇妙，如此的想像，構成其表現形式，不能不加讚賞。
這種想像的生動深切，不因藝術的不同而有別異。又「物物相
需」，形成整體的形象想像，是必要的，如清沈宗騫云：

> 何為「物物相需？」如作密樹，需雲氣以形其翁鬱；作閑
> 雲，須雜木以形其靉靆。是雲與樹之相需也。屋宇多橫筆，
> 掩之者須透直之長林；樹枝多直筆，閑之者須橫斜之坡石，
> 是橫與直之相需也。（《芥舟學畫編・人物瑣論》）

其實這是動靜相形──畫靜物，而配以流動飛躍之景物，橫而
參直──橫畫、橫物，參以直畫、直列之物，故雲樹相需，橫屋、
樹林間以高林、斜坡，準此原則，花而來蜂蝶，樹而有啼鳥，草地
原野奔馳牧童牛馬，長河大湖點綴飛魚行船，峻阪泥路走馬行車等
等，不止是物物相需，而且係動靜相襯。而要疏密相間，疏非空
鬆，乃密不容針。沈宗騫又云：

作人物布景成局,全藉有疏有密,疏者要安頓有致,雖略施
樹石,有清虛瀟灑之意,而不嫌空鬆;少綴花草,有雅靜幽
閒之趣,而不為岑寂。一丘一壑,一几一榻,全是性靈所
寄。……密者須要層層掩映,縱極重陰疊翠,略無空處,而
清趣自存;極往來曲折,不可臆計,而條理愈顯。若雜亂滿
紙,何異亂草堆柴哉!(《芥舟學畫編·人物瑣論》)

畫之有疏有密,猶文章之有簡有繁,音樂之有輕有重,有疏而
無密,則嫌鬆散;有簡而無繁,則嫌簡略;有輕而無重,則無以見
急管繁弦,「物物相需」,進一步之意如此。想像的進行,方法眾
多,筆者將於下篇〈論形象思維〉中細論,謹先撮述其要於此。

四、準確的判斷力:任何藝術家創作之時,應如劉勰所云:

體物為妙,功在密附。故巧言切狀,如印之印泥,不加雕
削,而曲寫毫芥,故能瞻言而見貌,即字而知時也。(《文
心雕龍·物色》)

「如印之印泥」不只是「巧言切狀」的文字表現而已。任何藝
術家不同的表現時,均應如此的精確切貼。可是如何達到這樣精確
的程度呢?西方的美學家更提出了黃金分割律,可是以繪畫為例,
能用比率尺去寸寸尺尺地測量打線,而後動筆嗎?又納須彌於芥子
一類的作品,或毫芒雕刻,根本上無法運用畫筆等以外的物品,只
有以感覺官能,心手相應,準確地呈現出其距離、大小、高下以及
每一事物的比率形象,一如文字表達的推敲工夫。藝術家這種判斷

力遠遠超邁了大眾，到了如燈取影的地步。以故宮的畫作為例，無論是〈清明上河圖〉，或小型的畫作，經現代雷射技術放大若干倍之後，毫不失其比率上的平衡感、真實感，尤其片石單樹、一花一鳥，更是如此，所以才能「畫要近看好，遠看又好。」遠看好尤其在比率、大體輪廓的拿捏恰當上，至於「尺幅之內，瞻萬里之遙；丈縑之中，寫千尋之峻」。除了空中的鳥瞰外，有何比率可循？只憑著藝術家於「體物為妙」的功夫外，有精確的形象表現判斷力，有如科技工程圖的使用比例尺的測繪工具一樣，方能掌握事物的外表、外觀。如果正確的比例不能掌握，失去平衡而東倒西歪，手踵如腿的無真實感，何能遠觀近看呢？關於比率的掌握，相傳為王維所作的《山水論》云：

> 凡畫山水，意在筆先，丈山尺樹，寸馬分人。遠人無目，遠樹無枝，遠山無石，隱隱如眉；遠水無波，高與雲齊。此其訣也。

以後題作五代荊浩撰的〈山水賦〉所敘與此段大致相同。可能係歷代畫家的口耳相傳，實乃大小高下比率掌握的訣要。但此外的事物，何止千萬，而此一原則，亦在畫家之能有精準的判斷力，方能表現在作品上，不失毫釐。以後又加上了陰陽虛實的透視法，畫人物又有三停五部的比例法，再又以人的頭部為準，推至屋宇山林，乃各自如何掌握比例，形成精確判斷力的個人心得。文學作品的精準判斷力，則在用字的切貼不移，造句的寫形入妙；音樂家則表現在音律、聲調的毫無差誤上，演唱家如歌詞唱曲，要辨字之平

仄，以至上、去、入，韻之陽陰，要求絲毫不爽，皆是準確判斷力的掌握之顯示，否則，差之毫釐，謬以千里。這正是成功與失敗的關鍵所在。然而此一能力之掌握與發揮，則以體物——事物形象的體察認識為前提，清鄭績體察認識蝴蝶的形相云：

> 蝶乃蛾類，小者為蛾，大者為蝶，一名蛺蝶，又名蝴蝶。六足四翅有粉，文采可愛。其種甚繁，青黃赤白黑五色俱有，亦有一種而五采兼備者。好嗅花香以鬚代鼻，雙鬚靈動，到處探香。文采在翅，畫立翅向上，夜宿翅垂下；飛則半身露，立乃見全身。嘴長如線，常卷縮成圈，探香則伸。畫蝶先畫翅，隨後寫身點眼，描鬚畫足。畫蝶之法，……（《夢幻居畫學簡明》）

這一針對蝴蝶的觀察與認識，相當入微，除了嘴長的探香乃吮食花汁的可能誤解外，實已仔細認識了蝴蝶的外表，而且是依此形象以作畫的。非止蝴蝶，他總論了翎毛——鳥類、獸類、麟蟲、花卉，而後分論各小類如花卉之下分論樹本、草本、藤本，又樹本之下分論梅、桃等，這不是其獨得之秘，任何畫家都下過這種工夫，不過鄭績卻是將事物形象與如何作畫之法，直接結合者。經過這「體物為妙」之後，才能進而精準地發揮判斷力，在形象上表現其形似而達神似。

五、靈動的表達力：任何藝術品，均要透過形象和形式，以表達其內涵或意象，所以無不求形似，「巧言切狀，如印之印泥。」不止於文字表達而已，尤以造形藝術等為甚，因為必形似之極，才

能藏神、寓神而臻神似，所謂「含不盡之意見於言外，狀難寫之景如在目前。」例如杜甫的〈丹青引〉詩云：

> 先帝御馬玉花驄，畫工如山貌不同。是日牽來赤墀下，迥立
> 閶闔生長風。詔謂將軍拂絹素，意匠慘澹經營中。斯須九重
> 真龍出，一洗萬古凡馬空。玉花卻在御榻上，榻上庭前屹相
> 向。至尊含笑催賜金，圉人太僕皆惆悵。

這是杜工部真實地描繪將軍曹霸為唐太宗的御馬玉花驄速寫的實況，在曹霸成功的揮灑之下，畫成的玉花驄和真的玉花驄相對地同時出現了：「玉花卻在禦榻上，榻上庭前屹相向。」把曹將軍的畫馬寫活了，可以想見曹霸是把玉花驄畫活了。曹霸實有其人，畫技精湛，弟子韓幹，得其真傳，此詩誠非虛譽。這是文字和畫作在形象表達上同樣達到了「狀難寫之景如在目前」的例證。又白居易的〈畫竹歌〉云：

> 人畫竹身肥擁腫，蕭畫莖瘦節節竦。人畫竹梢死羸垂，蕭畫
> 枝活葉葉動。不根而生從意生，不筍而成由筆成。野塘水邊碕
> 岸側，森森兩叢十五莖。嬋娟不失筠粉態，蕭颯盡得風煙情。
> 舉頭忽看不似畫，低耳靜聽疑有聲。西叢七莖勁而健，省向天
> 竺寺前石上見。東叢八莖疏且寒，憶曾湘妃廟裏雨中看……

詩前有作者小引云：「協律郎蕭悅善竹，舉時無倫，蕭亦甚自秘重，有終歲求其一竿一枝而不得者。知予天與好事，忽寫一十五

竿，惠然見投。……」可見蕭悅是時負重名的畫竹家，「蕭畫莖瘦節節竦。」「蕭畫枝活葉葉動。」是蕭悅畫竹的形似而又神似，臻于枝活葉動的靈妙，更顯現了白居易表達力之高妙。形似與神似的關係，是神出於形，神不離形。神似出於心靈，而形似出於手的技巧運用為多，故云：「自心付手，曲盡玄微。」又如清人黃鉞論神妙云：「雲蒸龍變，春交樹花。造化在我，心耶手耶？」「心」、「手」的運用，是一切藝術的造物主，「雲蒸龍變，春交樹花。」極言表現的變化和靈動。「心」指精神和心理作用，包括廣泛，然在此偏指「意司契而為匠」——能掌握形象、指揮「手」而如何靈妙表現的心意，所謂「意在筆先」；至於「手」如何表現「靈動」，則指「技巧」，熟能生巧，練能入神，是基本原則，所謂「得心應手」，乃經驗的積累，技巧的領悟，而得到靈妙的表現技巧。表現技巧有藝術之不同，人人有異，而其表現自有別異。即使同是一人，亦有隨手之變，前後期之不同，故難以細論。但純就表現的技巧而論，必須顧及表現的整體性、統一性。前人論書法，謂一筆決定一字，甚至決定一幅字，如第一筆寫的是隸書，這一字、以至這幅字當然是隸書了；這一筆的大小，也決定了這一字的大小，以至整幅字的大小。以京劇的臉譜為例，鼻梁上畫上了白粉，自然是丑角了，其服裝、表演也隨之定位，沈宗騫的「筆筆相生」，理亦如此。

> 凡圖中安頓布置之物固是人物家所不可少，須要識筆筆相生，物物相需道理。何為筆筆相生？如畫人因眉目之定所向而五官之部位生之，因頭面之定所向而肢體之坐立生之。作

衣紋亦須因緊要處先落一筆，而聯絡襯貼之筆生之。及其布
景，如作樹，須因幹而生枝，因枝而生葉。作石，須因匡廓
而生間破之筆，因間破而生皴擦之筆，以及竹木掩映，苔草
點綴，無不有一氣相生之勢。為之既熟，則流利活潑之機，
自能隨筆而出矣。（《芥舟學畫編・人物瑣論》）

表達之時，在繪畫上是筆筆相生，書法亦然，其他藝術創造亦何嘗
不然？唐、宋古文，忌用駢句，絕句避用古體詩語句，亦係此理，
不能不顧及整體的和諧。惟表達靈妙、方法、技巧非一，但形象的
描繪、刻畫的入微畢肖，則是基本的原則。

　　六、無窮的開創力：藝術的領域，廣大而紛繁，同根而別異，
以繪畫為例，西畫與國畫的不同，有目共覩。再細別之，各民族、
各地區、各時代的作品尤有不同。以同一畫家而論，一次畫展之
中，作品均有別異；每一作品、每一形式都是藝術家開創力的顯示
和開創的結果。就開創而言，每一藝術家即使在同一類、同一派的
作品，也無不求其新奇新異，即使才力、技巧有限，不能大同大
異，亦力求所有差別。釋道濟云：

　　我之為我，自有我在。古之鬚眉不能生在我之面目，古之肺
　　腑不能安入我之腹腸，我自發我之肺腑，揭我之鬚眉，縱有
　　時觸著某家，是某家就我也，非我故為某家也。天然授之
　　也，我于古何師而不化之有？（《苦瓜和尚畫語錄・變化章》）

苦瓜和尚即石濤，此章論變化，實即由古出新，由我開創，未必人

人有此高才，但藝術家幾乎均有此意識，不然不足以成家，只是一匠耳。可是劉克莊云：「常恨世人新意少，愛說南朝狂客，把破帽年年拈出。」這位南宋大詩人兼詞客，是「少年自負凌雲筆」的人物，有此感歎，遺憾時人缺乏新意，如南朝狂客年年把破帽拈出，他大概也拈出了一頂。有新意已如此之難，而形式、意境、風格的全然創新，更談何容易？然而就一時的現象看，難免不把破帽年年拈出，但就積代累世，藝術家輩出之後，創新的成績必斐然可見。以我國的書法而論，王羲之學於衛夫人，王獻之學於王羲之，三人皆各有開創，各自成家。唐朝學王羲之的很多，但張旭、歐陽詢、褚遂良、顏真卿、柳公權，在同一「典型」之下，各自開創成家，不止於智永的草書而已。學于歐的歐陽通，學於褚的薛稷，亦均各自成家。而宋之蔡襄、蘇軾、黃庭堅、米芾，成就亦斐然。其後各代書家，先後相繼，皆是開創有成的證明，應是「我自發我之肺腑，揭我之鬚眉」的個人開創能力之顯示，而形成獨具之面貌。創新很難，但是有多方面可以發揮，有形式方面的，有技巧方面的，有風格、意境，甚至工具等方面的。例如繪畫由彩繪到水墨，由工筆到潑墨，是形式方面的創新；西畫由線條到三角形的點，是技術方面的創新；由寫實、古典，到浪漫、象徵，是偏於意境的創新；一家之畫，有一家獨特之處，是風格上的創新；元明之際，有專以青、綠二色作畫，是用具方面的創新；近代的電腦音樂、電腦動畫，以至綜合藝術的電影，更是工具而兼技術方面的創新。所以創新雖難，而成績斐然，成果比比皆是，而其根本，在藝術家要有不安於故常，勇於創新之一念，敢向傳統挑戰，敢向師承派別、並及自我而求突破，而且要有新理念，高才慧，好技巧，不是嘩眾取

寵，更不是創新得怪，而是創新出奇，如唐張璪論畫云：「外師造
化，中得心源。」方能自我作古而創新。唐符載記其當眾揮毫云：

> 是時座客聲聞士凡二十四人，在其左右，皆岑立注視而觀
> 之。員外居中，箕坐鼓氣，神機始發。其駭人也，若流電激
> 空，驚飆戾天。摧挫斡掣，撝霍瞥列。毫飛墨噴，捽掌如
> 裂，離合惝恍，忽生怪狀。及其終也，則松鱗皴，石巉巖，
> 水湛湛，雲窈眇。投筆而起，為之四顧，若雷雨之澄霽，見
> 萬物之情性。（《唐文粹·觀張員外畫松石序》）

張員外即張璪，字文通，王縉奏薦為尚書祠部員外郎，是深自祕重
其作品的畫家。其謫官為武陵郡司馬時，在荊州從事監察御史陸澧
的盛筵上一時雅興大發，符載記其概要並加評論道：「已知遺去機
巧，意冥玄化，而物在靈府，不在耳目。故得於心，應於手，孤姿
絕狀，觸毫而出，氣交沖漠，與神為徒。」（《唐文粹·觀張員外畫松
石序》）可見當時原無粉本、畫稿，全係其「中得心源」，而能得
心應手，似乎是隨意揮灑。而「與神為徒」，乃是創造力的顯現，
結合了熟練的技巧，而有迷狂的、非凡的表現。

　　以上數者，乃常人所具有而藝術家特佳，然後以學問益此才
力，以技巧顯此才力，經不斷的努力，於是鄭板橋才能將眼中之
竹、胸中之竹，開創為手中之竹。鄭板橋云：「落筆倏作變相，又
不是胸中之竹也。總之意在筆先者，定則也；趣在法外者，化機
也。」畫竹之前，當然有畫竹的意念，以至臆構，但下筆作畫時，
因隨手之變，第一筆決定，筆筆相需，不但改變了胸中之竹的臆

構，而且無成規定法，卻自然成趣，他的所謂「化機也」，即不期
而然的創造力之引發。鄭板橋又題其所畫之竹云：

> 文與可畫竹，胸有成竹，鄭板橋胸無成竹，濃淡疏密，短長
> 肥瘦，隨手寫去，自爾成局，其神意具足也。

可見他是順著畫竹時的第一筆，自然寫去，與文同的胸有「成竹」
不同，他又說：「一節復一節，千枝攢萬葉。」原因是鄭板橋與竹
的關係太密切，而且生活化了。他有題記云：

> 余家有茅屋二間，南面種竹，夏日新篁初放，綠陰照人，置
> 一小榻其中，甚涼適也。秋冬之際，取圍屏骨子，斷去兩
> 頭，橫安以為窗櫺，用勻薄潔白之紙糊之，風和日暖，凍蠅
> 觸窗紙作小鼓聲。於時一片竹影零亂，豈非天然圖畫乎。凡
> 吾畫竹，無所師承，多得於紅窗粉壁日光月影中耳。

可見鄭板橋是生活在「竹影」中，作了諸多的「體物」工夫——形
象認識，幾與竹俱化，不必成竹在胸，第一筆之後，在筆筆相需，
筆筆自然的情況下，節節相承，枝葉相繼，縱橫如意。故鄭板橋又
云：「然有成竹無成竹，其實只是一個道理。」其故如此。何況板
橋一生只畫竹、蘭芝和水，更是技巧純熟，故而能「隨手寫去，自
爾成局」。此乃其才力、技巧等的綜合表現，自有大過人而又不同
於人之處，可見成為藝術家之不易，其所具之才，目為別才，亦不
為過。

拾、論手巧

　　人類一切文明的開創，世界的征服，雖然有諸多的因素，但心靈手巧，是最基本的。藝術的創造尤其如此。美和美的欣賞，也許可以止於感官的認識和心靈的感應，享受美的譙享，但所有的藝術作品，如不作形式的表現和具體的存有，憑什麼表現美？憑什麼使人感覺其美而欣賞其美呢？所以克羅齊的「表現即直覺」，以解釋表現的根本則可，如果指直覺中的雕塑、繪畫等作品，則問題甚大，即以指未表現出的「臆構」或「腹稿」，仍然不恰當，因為直覺不能等同於作品。就藝術作品的完成的實際而言，無不有賴「心靈」之下的「手巧」，使藝術家獲得能表現的藝術技巧，甚至因手巧而製成的工具，除了文學創作之外，其他藝品均仰仗甚切。任何小提琴演奏家，沒有稱手的好琴，已使演奏減色；不成熟的技巧，不應心的手，便會走音失調；沒有小提琴，更不能演奏這類的樂曲，無人能否認這些事實。而且手巧也是才力之一，屬於天份，有了這「手巧」的天賦，學技巧、技藝，才更容易，以至入神，孟子所謂「公輸子之巧」，便是指此而言。

　　「雙手萬能」，不止是對手巧的稱讚，還是指「手」的多重功能：首先手是人類防禦和攻擊的武器，在原始時期，人類未發明任何武器之前，雙手是天賦的武器，無論防禦天敵　或獵取禽獸等，

均惟手是賴；同時手也是生活上取食等等的靈巧工具，所謂「足職行而手職持」。其後人類積累了經驗，順應了環境之餘，而發明了工具，石器、陶器、銅器時代的諸多器物，都是心靈而又手巧之下的偉業佳績。製造了工具之後，又結合工具，形成了工具的使用方法，並加傳授繼承，發揚而成各類工具的技巧，如善射的養由基，「楊葉之大，加百中焉。」百發百中，以至刀有刀法，劍有劍法等。此為求生存及保障生存而製造者。而表現情感，寓托心靈，有關藝術的器具和工具，亦隨之先後逐漸出現，成為各門類的專門技巧，更促成了各類藝術品的開創和表現。所以雙手萬能的意義如此，更應涵蓋了藝術技巧的手巧，創造樂器等工具和使用樂器演奏，畫筆繪畫等手巧。可見手巧之下的技巧、技藝是重要的藝品的創作和表現因素。

因手巧而形成技巧，其重要性如上。而美學家或藝術理論家，往往偏重形而上的道，輕視形而下的器，技巧只是成器的一技，不是根本，甚至認為藝術沒有技藝、技巧，藝術也不是技藝、技巧。較合理的看法，為道本技末，如僅視文章為貫道之器；再進步的，是技進於道──突破了技的界限，臻於道的境界。而藝術家則重視藝術的獨創，秘重其自我的體會和領悟的藝術，而諱言技巧、技藝；又長久地認為技巧是長期的訓練，有一定的程序方式可循，縱然精巧了，而其目的在滿足工具性、使用性，只有完成什麼的問題，不必有創意和情感的投注，沒有表現什麼的開創成果。尤其是製造工具的技巧，有一定操作的程序，縱有技巧，會有一定的結果──成品，一式可有諸多的產品，毫無獨創性，故而貶低了技巧，認為是工匠的、工藝的，不屬於藝術家創作和表現的層次。顯然有

了一定的偏失，和觀念上的落差。

　　技巧即使有藝術和工藝等的差別，其實只是有用之用和無用之用，工具的、實用的和開創的，精神上的不同，藝術家必須具備其形式開創，表現顯示的專門技巧和相關技巧，甚至工具和使用工具的技巧，否則無以達成其創造和表現的需要，而且工藝和藝術之間，有時不僅如一線之隔，而且尚有互通性，工藝品也可以是藝術品。例如一幅成功人像畫，既是工藝品——有其實用性，若其表現了情感和傳達了人物的個性、神采等，當然也是藝術品了。如果僅照比率、形貌畫出，只有紀念性，一式多張則只是工藝品。同理，成功的素描，也可以是藝術品。即使以藝術家的獨創性而言，其天才是天生的，以表現藝術的需要而論，是後天的，要後天的訓練，而有技巧的獲得。技巧也是天賦的才力，是心手合一的才力顯示，得之心而應之手，手是心意化之後的表現「工具」，但其靈巧、功能，超越了任何的工具，即使高效能的電腦，亦係經由手而造出，而使用。得之手而應於心的經驗，則如《莊子・天道》云：

　　桓公讀書於堂上，輪扁斲輪於堂下，釋椎鑿而上，問桓公曰：「敢問公之所讀者何言耶？」公曰：「聖人之言也。」曰：「聖人在乎？」公曰：「已死矣。」曰：「然則君之所讀者，古人之糟魄已夫！」桓公曰：「寡人讀書，輪人安得議乎？有說則可，無說則死。」輪扁曰：「臣也以臣之事觀之，斲輪，徐則甘而不固，疾則苦而不入。不徐不疾，得之於手，而應於心，口不能言，有數存焉於其間。臣不能以喻臣之子，臣之子亦不能受之於臣，是以行年七十而老斲

輪。」

這一斲輪老手的故事，幾乎是家喻人曉，顯示了經驗的難能可貴和不能傳授的特性。經驗惟可體會和積累，透過心、手的調適和合作，得到了獨得之秘的技巧，雖然是工藝性、工具方面的，但藝術方面的相關技巧的創獲，亦惟賴此，手巧的天分，加上學習、經驗等，方能有獨得之秘，奠定相關藝術的成就。而且手的稟賦，亦有天分的不同，清邵梅臣云：

> 古名家筆墨凤有天工。余九歲學畫雪竹，山陰魯南臺先生見之云：「姿格清勁，但須禿筆五百枚，自可超神入畫（畫，「化」之誤字）。」今三十一年矣，禿筆何止五百枚，然而神化之境，如海上三山，猶望而不可即也，何也？天分不及也。（《畫耕偶錄·論畫》）

邵梅臣工畫能詩，畫作以萬計，而名不彰。這是他學畫的自述，「禿」筆何止五百枝？是勤於訓練以手運筆的工夫，而得繪畫的技術——手巧，已當得古人的筆塚了。與西方的崇高藝術而輕視技巧，技術相較，我國的藝術家大多特重技巧、技術。邵梅臣用功如此，惟自歎天分不夠，未臻神化之境而已。手巧有了，才能手與心應，通玄微，盡精妙，達成藝術上的表現，邵梅臣又云：

> 明·婁堅嘗言：「字畫小技耳！然而不精研則心與法不相入，何由通微？不積習則手與心不相應，何由造妙？師法須

高，骨力須重，已識其源，雖師心而暗合，強摹其跡，縱肖
貌而實乖。」余欲以此數語，持贈留心繪事者。（《畫耕偶
錄·論畫》）

重手巧、技術是藝術家同然之見，雖然藝術家大多自貶抑字畫為
「小道」，乃對傳統知識份子的「立功、立德、立言」的濟時淑世
的事功而言。但並不是輕視，也未將工藝、技巧所成的工藝品，視
為藝術品。如近代大畫家齊璜——齊白石，他乃木匠出身，其始專
畫雕花木床的花卉，其才華被發現之後，方將其手巧——技術，用
之於畫作，時人並未在白石成名之後，將其為木匠所繪的花卉等手
工藝品，視為藝術品，因為是無開創、無意境的俗品，這是技巧的
運用問題，而不是其存廢或重不重要的問題。因為無人不深知手
巧、技術的重要，所以論手巧、技術者，不可勝數。如婁堅所言，
手不巧、技藝不專精，則「心與法不相入」，「手與心不相應」，
自無完成精美藝品的可能。

雖然中西的藝術品，無不需手巧和技術，但在我國的藝術品
中，字、畫、琴是主流，手的運筆、控筆、安弦、操弦，成了最重
要的主宰。較早而又有系統的《苦瓜和尚畫語錄》有〈運腕章〉
云：

腕若虛靈，則畫能折變；筆如截揭，則形不癡蒙。腕受實則
沈著透徹，腕受虛則飛舞悠揚，腕受正則中直藏鋒，腕受仄
則欹斜盡致，腕受疾則操縱得勢，腕受遲則拱揖有情，腕受
化則渾合自然，腕受變則陸離譎怪，腕受奇則神工鬼斧，腕

受神則川嶽薦靈。

這本書後更名為《畫譜》，作者石濤，是一代大師，所云腕若虛靈，是畫家一致的認識；至於受實、受正、受仄、受疾、受遲、受化、受變、受奇、受神，就其析說，有可解處，有不可解處，但無疑係其所掌握由手運腕的體會，而以「受奇」、「受神」為極致，奇則「神工鬼斧」，神則「川嶽薦靈」。如其所言，真有至矣盡矣，無以復加矣之感，蓋到了隨物賦形，無不傳神，無不奇妙的地步。所可會意體悟之處，是以手握筆，以腕運筆，由正鋒、偏鋒，由正得妙，以偏出神；疾筆快迅以得氣勢，遲筆澀緩，如揖讓以延待有情眾生，形成莊肅；使筆與墨合，有靈妙神奇的表現力，達到「畫於山則靈之，畫於水則動之，畫於林則生之，畫於人則逸之。得筆墨之會，解氤氳之分，作闢混沌手。」（〈氤氳章〉）石濤的「氤氳之分」，即指繪畫時「筆與墨會」的狀況，「作闢混沌手」，則以形容天地初闢，畫者乃造物主之意，而以「手」當之，乃極重「手」巧──手的巧妙作用之證明。鄭板橋畫竹，所謂手中之竹，應即指手巧的繪畫技巧。

　　手巧其實是由中樞神經的主宰和協調，經由運動神經而領會、領悟而積累經驗，以得出由手巧所形成、所得出之技巧。由手臂、手肘、手腕、手掌以至指尖，形成了整體的手感，一如美國職業籃球隊投籃時的手感，而以腕或手為代表，甚至與臨場時的體能，心理情緒，其他生理組織相關。因藝術的門類不同，而重點不一，如舞蹈重點在手的肘與指；彈琴在指尖，運筆在腕與指。我國的繪畫又被認為與書法相通，常二者合論，一方面論運腕、運指等之法；

一方面以形象之法，表現出用筆的情況，明王世貞云：

> 語曰：「畫，石如飛白，木如籀。」又云：「畫竹，幹如
> 篆，枝如草，葉如真，節如隸。」郭熙、唐棣之樹，文與可
> 之竹，溫日觀之葡萄，皆自草法中來，此畫與書通者也。至
> 於書體：篆隸如鵠頭、虎爪、倒薤、偃波、龍鳳麟龜、魚蟲
> 雲鳥、鵲鵠牛鼠、猴雞犬兔蝌蚪之屬；法如錐畫沙、印印
> 泥、折釵股、屋漏痕、高峰墜石、百歲枯藤、驚蛇入草；比
> 擬如龍跳虎臥、戲海遊天、美女仙人、霞收月上；及覽韓退
> 之〈送高閑上人序〉；李陽冰〈上李大夫書〉，則書尤與畫
> 通者也。（《藝苑卮言》）

按其所云，一方面是書與畫在技巧上相通，繪畫之法，可用書法的
運筆技巧，至於畫竹之時，畫幹用篆書之法，枝如草書，葉如楷
法，節如隸書，理或可通，技巧則未必是一樣。一方面是書畫同
源，書的形體，尤其是篆、隸，是物的形象，因為造字根本是象形
字的原因。至於書畫的用筆方法，均如錐畫沙，如印印泥、折釵
股、屋漏痕，則係形容中鋒行筆的巧勁，筆尖著紙，有勁而舒緩地
進行，畫沙、印泥等是此一方法的形象比擬，即剛中帶柔，能放能
收，即使如「龍跳虎臥」、「高峰墜石」，也不是全是「速變」、
「重疾」，而是力巧剛柔的互用，清沈宗騫云：

> 筆著紙上，無過輕重疾徐偏正曲直，然則力輕則浮，力重則
> 鈍，疾運則滑，徐運則滯，偏用則薄，正用則板，曲行則若

鋸齒，直行又近畫者，皆由於筆不靈變，而出之不自然耳。
（《芥舟學畫編》卷一）

參以這一段明確的解說，可以瞭解如印印泥等的涵義。疾如「驚蛇入草」，雖疾速而如蛇的緩行過程並未省減；慢如「霞升月上」，但舒緩而無礙。如此方能輕而不浮，重而不鈍，疾而不滑，徐而不滯，偏而不薄，正而不板。因為筆重緩則偏於剛，輕快則流於柔，剛中有柔，柔中有剛，或剛重而雜輕柔，輕柔而含剛重，則完美而少缺失。當然亦有偏於剛重的陽剛特色和偏於輕柔的陰柔表現。沈氏又云：

無前無後，不倚不因，劈空而來，天驚石破，六丁不能運，巨靈不能撼，劃然現相，足駭鬼神，挾風雨雷霆之勢，具鬼工神斧之奇。語其堅則千夫不易，論其銳則七劄可穿。仍能出之于自然，運之于優遊，無跋扈飛揚之躁率，有沈著痛快之精能。如劍繡土花，中含堅質；鼎色翠碧，外耀光華，此能盡筆之剛德者也。……（《芥舟學畫編》卷一）

這是陽剛之美的特色，「千夫不易，七劄可穿」，乃力重氣雄之意，七重的鐵甲可穿，千人不能變易，正是此一寓意；可是仍優遊不迫，自然從容，而不能跋扈躁率；又以「劍繡土花，中含堅質；鼎色翠碧，外輝光華」，即剛中帶柔的形象而形容之。又論陰柔云：

柔如繞指，軟若兜羅，欲斷還連，似輕而重。氤氳生氣，含
煙霏霧結之神；搖曳天風，具翔鳳盤龍之勢。既百出以盡
致，復萬變以隨機。恍惚無常，似驚蛇之入春草；翩翩有
態，儼舞燕之掠平池。颺天外之遊絲，未足方其逸；舞牕間
之飛絮，不得比其輕。方擬去而忽來，乍欲行而若止；既蠕
蠕而欲動，且冉冉以將飛。此盡筆之柔德者也。（《芥舟學畫
編》卷一）

以飛絮、遊絲等，狀輕柔之美，煙霏霧結、翔鳳盤龍，形容其流動
婉轉。剛而無柔，則躁率、決裂；柔而無剛，則疲軟而黏皮帶骨。
然而藝術品之為剛為柔，其剛其柔，固然是作品的本質——作者的
天賦才情、學養所致。但在作品的表現上——尤其在造型藝術、空
間藝術的雕塑、繪畫等等，則無論陽剛、陰柔、靈動等的表現上，
都是感覺性的，必然要筆著紙上之後，由筆所繪出的線條、點劃、
色彩，經由輕重疾徐、偏正曲直的筆法或刀法而表現出；而藝術家
同然之見，則以中鋒運筆，剛中帶柔，經由長久的練習與體會，達
到能收能放，能活能靈為目的，清唐岱云：

用筆之法在乎心使腕運，要剛中帶柔，能收能放，不為筆
使。其筆須用中鋒，中鋒之說非謂把筆端正也。鋒者筆尖之
鋒芒，能用筆鋒，則落筆圓渾不板，否則純用筆根，或刻或
偏，專以扁筆取力，便至妄生圭角。昔人云：「用筆三病，
一曰板，二曰刻，三曰結。板者，腕弱筆癡，全虧取與，物
狀平褊，不能圓渾也。刻者，運筆中凝，心手相戾，勾畫之

> 際，妄生圭角也。結者，欲行不行，當散不散，與物凝礙，
> 不得流暢也。」此千古不易之法。近有作畫用退筆禿筆謂之
> 蒼老，不知非蒼老，是惡癩也。……（《繪事發微》）

中鋒運筆，筆臻靈活之後，才能心靈手巧，破除表現上的障礙。有
關類似的「筆法」、「筆訣」，論者不知凡幾，毫無疑義，皆是重
視如何以手運筆的技巧的說明，而示後學以津梁。然困難的所在，
是這種手上工夫的經驗，不能由任何的解說、圖示，甚至臨場示範
所可傳授，而學者即可得到，正如輪扁不能將其不疾不徐的斲輪之
法，傳之於其子。又藝術家在技巧的領悟、體會上，均有獨得之
秘，但可能言說表顯的，是原則原理和感覺之後的譬說、比擬，如
果沒有相類似的體會、領悟，甚至工夫沒有到一定的程度，亦無法
了解，例如「錐劃沙」、「印印泥」、「屋漏痕」等，實乃以手運
筆的切實形容，簡而言之，即中鋒運筆，力達筆尖，緩慢遲澀，筆
行紙上所呈現的現象或效果，才能呈現動感和力感。久了之後，如
春蛇入草的快速用筆，或如遊絲飛絮的輕靈，都是在這一基礎之上
運筆，書法中的真、草、隸、篆，都需要這一基本技巧，通之於繪
畫亦然，否則無以形成「吳帶當風，曹衣出水」的靈妙。而且繪畫
的工具不同，而技巧亦異，西畫的畫筆無中鋒，而且係「點」上去
的，故不能知悉中鋒運筆的諸多訣竅，正如小提琴用弓弦，與國樂
中的胡琴用線弦，所需技巧不同。總之，種種不同的藝術作品，都
是手配合心所開創和表現出的，手巧的技藝，更決定了藝術表現的
優劣高下。

　　手巧而能積累經驗，而又日有增益，而無忘失，自係中樞神經

的感受，記憶力為主。而手的運動神經的手感，更是在持久的訓練和練習中，積累經驗，領悟體會後，更精準、更細膩、更靈巧的根本，且以形成如上文所云的精巧。即使概念上的文字、文句記憶，也往往藉手的幫助，予以加強而收效，古人的鈔讀、學英文的手寫，即經由手感，而增強了神經中樞的心感，而收到增強記憶的效果。何況手感更能傳達每一主體的情感，由社交的握手，戀人的撫摸，以至舞者的手的摹擬表現，都是確實的證明。所以手也是情感的傳達者，不止是技術的表現者而已。元湯垕云：

> 王右丞維工人物山水，筆意清潤，畫羅漢佛像至佳。平生喜
> 作雪景、劍閣、棧道、驟網、曉行、捕魚、雪灘、村墟等
> 圖。其畫輞川圖世之最著者也。蓋胸次瀟灑，意之所至，落
> 筆便與庸史不同。（《畫鑒》）

王維是我國文人畫的開創者，後又被推為南派的宗主，湯垕對其推許，自無足怪，而評其「蓋胸次瀟灑，意之所至，落筆便與庸史不同。」意之所至，是情感和意象上，必需要由落筆的形象或「臆構」的形式為之表達，「落筆便與庸史不同」，「落筆」二字可見筆的傳情和達意的功能，除了平常的內養之外，落筆時態度的虔誠莊敬、愉快灑脫、創作靈光的激動，均由手感以為傳達，王羲之的醉寫〈蘭亭〉，是在微醺之後，脫除了任何的束縛，而有了個人最佳的表現——「空前絕後」，故不再寫，非無此技巧，而是此一情感或意象不再現之故，此亦是藝術的開創精神之所在，更是才慧技藝的最佳綜合表現，清鄭績的論味外味，約略可以當之：

> 何為味外味耶？筆若無法而有法，形似有形而無形。於僻僻
> 澀澀中藏活活潑潑地，固脫習派，且無矜持，只以意會，難
> 以言傳。正謂此也。（《夢幻居畫學簡明》）

在創作或表現欲望驅使之下，脫除了技巧、方法的束縛，故謂之
「無法而有法」；只有所欲表達的意象，而無一定的形象、形式，
又可以拈出所欲的形象、形式，而自然地表出，會心在筆墨、宗派
等等之外，故曰：「只以意會，難以言傳。」雖然心靈仍居主宰的
作用，而手巧實屬著紙表現的主幹。所以手巧不止於工具和運用工
具，而有其積累經驗、體悟經驗後的意象、情感上的傳達能力。我
們不能想像沒有手之手能有舞者嗎？沒有手和手感，能表現出某些
舞者的肢體情意嗎？如果承認魔術是表演藝術，則手的快捷、靈
巧、變化等功能，更是不能取代的。

　　手巧除積累經驗、體悟技巧的根本之外，就藝術的開創而言，
尤有非常的意義與貢獻，即「嘗試錯誤」。此一近代心理學上的學
說，由老鼠入迷宮的試驗而證實，即將老鼠放入迷宮之內，老鼠在
嘗試錯誤，而又不斷改正錯誤之後，終於能跑出迷宮；而且嘗試的
次數愈多，錯誤的發生愈少，最後老鼠能迅速地出來。而這一事
實，早已表現在藝術的創造以及藝術工具的發明和使用上。因為藝
術由形式至表現，實無數學、邏輯上的固定公式，在積累經驗、體
悟技巧之時，常依仗「草鞋沒樣，邊打邊像」和「摸著石頭過
河」。實際即在經驗的基礎上，由嘗試錯誤，而改正錯誤，達成開
創和表現的目的。明何良俊記繪畫上此一實況云：

王叔明洪武初為泰安知州，泰安廳事後有樓三間，正對泰
山。叔明張素絹於壁，每興至即著筆，凡三年而畫成，傅色
都了。時陳惟允為濟南經歷，與叔明皆妙於畫，且相契厚。
一日胥會，值大雪，山景愈妙，叔明謂惟允曰：「改此畫為
雪景如何？」惟允曰：「如傅色何？」叔明曰：「我姑試
之。」即以筆塗粉，色殊不活。惟允沈思良久曰：「我得之
矣。」為小弓夾粉筆，張滿彈之，粉落絹上，儼如飛舞之
勢。皆相顧以為神奇。叔明就題其上曰：「岱宗密雪圖。」
（《四友齋畫論》）

這幅〈泰山密雪圖〉原是就泰山景色而畫，以二人目覩雪景之佳，
方加改造。其先以普通著色之法，以表現雪景而未成功，這是嘗試
錯誤。其後試以小弓夾粉筆，張滿而彈之，乃獲成功，此仍是設想
後的嘗試，若不獲成功，仍可別作嘗試。應注意的，如果不是以白
色作嘗試的話，則嘗試之後，成敗已定，不能另作嘗試；如果以小
弓夾粉筆張滿彈之而不成功的話，又將如何？這幅畫畫了三年之
久，不成功十分可惜；但不成功亦僅係心力的白費，仍可重繪。尤
其是寫意的潑墨法，嘗試錯誤之後，可一試再試，由失敗錯誤之
後，得出成功；縱有未能，亦可就錯誤之後的改正，獲得經驗，體
悟出不同的方法和方式。很多的畫家有粉本、有畫稿，文學家有草
稿、文稿，乃嘗試錯誤的踐實，因為有不斷的導正，不斷的刪除錯
誤，方易達于正確和圓滿的地步。尤其是手感的獲得，更多係由不
斷嘗試錯誤、錯誤嘗試而得，以職業籃球為例，投籃的命中率，即
不斷由嘗試之中，改正錯誤，以達成更好的手感，而有更高的命中

率。書家、畫家的積筆成塚，何嘗不是在不斷嘗試錯誤之中，獲得
手感，得到正確、靈妙的運筆方法呢？筆者更相信不少的方法，有
的是出於失敗的嘗試，以單杠的大車輪中的脫手滾翻為例，即在選
手表演大車輪時，失手脫離了橫杆，乃就勢滾翻而落地；其後就此
失敗的動作，改進為單杠正式比賽的動作。再如山水畫中的皴法，
清鄭績認為有十四種之多：

> 古人寫山水皴分十六家：曰披麻、曰雲頭、曰芝麻、曰亂
> 麻、曰折帶、曰馬牙、曰斧劈、曰雨點、曰彈渦、曰骷髏、
> 曰礬頭、曰荷葉、曰牛毛、曰解索、曰鬼皮、曰亂柴。此十
> 六家皴法，即十六樣山石名目。並非杜撰。（《夢幻居畫學簡
> 明》）

筆者相信這十六家皴法，乃鄭氏綜合古人畫法所得，因為每一皴法
均指出名目之外，並分析原由，闡明如何著筆。如論析亂麻皴云：

> 亂麻皴如小姑滾亂麻籃，麻亂成團也。麻絲即亂何以成為法
> 耶？不知山石形象無所不有，天生紋理逼肖自然，蓋亂麻石
> 法是石中裂紋，古人因其裂紋幼細如麻絲，其絲紋縈亂無頭
> 緒可尋，故名曰亂麻也。作此法不能依樣葫蘆，拘泥成法，
> 必須多遊名山，留心生石，胸中先有會趣，庶免臨池窒筆。
> （《夢幻居畫學簡明》）

可惜鄭績未說明何人創此亂麻皴法，但顯然言之成理，筆者不敢妄

測此一畫法乃出於嘗試錯誤,如就接受或練習此一方法而言,不能止於觀察體會,即使有此一方法在前,亦必須握筆實踐,更難於一試而得,應不停嘗試,改正錯誤,方能得出此一技巧和表現方法。事實上自工具的選擇和適應,方法技巧的養成,風格意境的表現等等,無不在摸索中開始,改正,和完成。任何一類藝術的開創和表現,均非經嘗試錯誤不可,非手無以行之。

中外美學和藝術論著,論及技巧、手巧者,已極罕見;論及工具者,更屬稀少,因為二者皆屬形而下之器。而我國古代藝術家論之極多極詳,甚至珍為獨得之秘。即工具和使用之法,亦在論究之列。清方薰云:

> 繪事必得好筆、好墨、佳硯、佳楮素,方臻畫者之妙。五者楮素尤屬相關,一不稱手,雖起古人為之,亦不能妙。《書譜》亦云:「紙墨不稱,一乖也。」(《山靜居畫論》)

這是重視繪畫工具的宣示,且又見之《書譜》,可見書畫工具受重視的程度。每類藝術都需要不同的工具,而且對工具運用的技巧的重視和需要,有程度的不同,一具極品鋼琴和小提琴對音樂演奏家的重要性,是不待贅言的。就美感和藝術品的能表現美感而言,極求其完美,故對有關技巧和工具的講求和具備,不能不致力,但有極大的局限性。以相關工具而言,鋼琴家、小提琴家能「自製」鋼琴和小提琴嗎?此於現代已屬另一專業。依藝術的界限而論,則係工藝的範圍。畫家也難於自製紙墨筆方始繪畫,但是不能不具備相關的知識,知其優劣用法。於運用這一工具的技巧,則應盡力地體

會講求，而無限制，由知其使用，到使用順手，以至能隨意揮灑，而忘於手，方能因此手巧而得出不同程度的表現技術，所謂「曹衣出水，吳帶當風」的靈活，是手巧之極的技術表現。

由手巧而有各類藝術家所需技術，亦有難以講求的困難：首先藝術家需要的是相關藝術的表現技巧，而不是成器成物的工藝、工匠技術。這一界限頗難劃定，畫匠與畫家的分別亦在於是；藝術的表現技巧，更難言語說明。一方面因其係個別性、專門性的經驗積累和體會領悟，輪扁所說：「臣不能以喻臣之子，臣之子亦不能受之於臣。」這種獨得之秘，無法經由言語傳授。即以同一藝術的技巧而言，每人手的稟賦不同，內養不同，同學王羲之的〈蘭亭序〉和歐陽詢的〈九成宮〉，即使是描紅、臨帖的臨摹，其表現亦有不同；以手的本賦而言，受限於運動神經，有的會顫抖，甚至不能將豎筆完全寫直；有的對結構、筆序、趣味因修養和詮釋的不同，尤有差異。何況藝術貴獨創，經常寓創新於因襲，故而人各異技，人各異法，至不勝講求，更有使用工具之後，會受工具的制約和影響。以書法為例，硬鋒的狼毫、較軟的兔毫、最軟的雞毫，其技巧和表現甚有不同，筆者不相信蘇東坡能用狼毫寫出他用雞毫所顯出的風格和韻味，正如國畫不能用西方「刷子筆」繪畫一樣，故而用慣西方畫筆者，很難體會毛筆的技巧而完成畫作，是以技巧亦受工具的影響，在性以習成之後，難於更換，其故在此。

技巧之不可不講，而又難於講求，既如上述，然則如何而後可？蘇東坡記文與可畫竹云：

　　竹之始生，一寸之萌耳，而節葉具焉。自蜩蝮蛇蚹，以至於

劍拔十尋者，生而有之也。今畫者乃節節而為之，葉葉而累之，豈復有竹乎？故畫竹者必先得成竹於胸中，執筆熟視，乃見其所欲畫者，急起從之，振筆直遂，以追其所見，如兔起鶻落，稍縱則逝矣。與可之教予如此，予不能然也，而心識其所以然。夫既心識其以然而不能然者，內外不一，心手不相應，不學之過也。……（《東坡全集・文與可畫篔簹谷偃竹記》）

文同，字與可，宋代有名畫家，尤以畫竹享譽。東坡此文，乃記與可教其畫竹的經過。成竹在胸，典故出此；即竹的形象已得，臆構已經完成；「執筆熟視之，乃見所欲畫者。」乃此圖的形象已定，凝想形式在眼前呈現，遂開始著手；「振筆直遂，以追其所見，如兔起鶻落，稍縱則逝矣。」乃執筆而畫，依所形容，乃寫意之畫，而非工筆畫。可是東坡得此畫訣而不能落筆，「乃內外不一，心手不相應，不學之過也。」即未曾經由手的練習，得出外在的，手不能應心，有表現胸中的竹的形象之技巧，而歸於不學。東坡是宋代四大書家之一，書法又與畫的筆法相通，卻因未能得此技巧而告不能，可見此一技巧之重要。鄭板橋與之相反，有胸中之竹，而又不同於手中之竹，自云：「鄭板橋胸無成竹，濃淡疏密，短長肥瘦，隨意成局，其神理足也。」乃是畫竹的技巧已非常純熟，故能心忘於竹，竹的形象已得，不必凝思臆構，即能隨手寫去，隨意成局，非板橋才高於東坡，乃東坡未學成畫竹的技巧之故。

　　得心應手，是任何一門藝術所需具備的技巧原則，由明其理，得其法，經師承傳授，以得奧妙；自己一一體會，以獲經驗；積累

經驗，領悟體會技巧；再經過嘗試錯誤，以除去錯誤，得出正法妙詣；而且是工夫愈深，巧妙愈甚，深中肯綮，恰到好處。手能應心，乃是技巧的創獲和表現技巧的能完成。以國畫為例，無論是成竹在胸的意在筆先，或胸忘于竹，隨意賦形，都能兔起鶻落地揮灑得之，或「一節復一節，千枝攢萬葉」而順手完成之。都是技巧已得的手感說明。

拾壹、論藝術

　　由於人類創造了浩如瀚海的藝術品，及掀起各門各類的藝術欣賞、批評等活動，藝術進入了我們的生活之中，美化、淨化而多方面影響了我們的人生意趣及生活，所以「藝術」如果只是一個我們認知、接受的名詞，已不成問題；但依藝術的涵義作種種研究，和範圍之所及的研究，則藝術已成為專門之學。一本藝術學概論式的論著，累累數十萬言，猶有不周備之歎，因為藝術包括了藝術理論、藝術歷史、藝術類別、藝術批評和美學；以至分門別類如音樂學、舞蹈學、戲劇學、文學學、電影學等；其中又各可分出理論、歷史、批評等，均可蔚為學海大觀。而且隨著學術的進步，分類的細密而日趨專門和深入，單以藝術為例，要與美學分途；要將文學摒除，另立各門類的藝術。筆者不想掀卷浮沈於這些爭論之中，也無法全然釐清因文化不同、物質文明不同而產生的爭論；只立足於藝術的創新和表現，探討有關已提出或待究求，而確實係每一藝術家應確認的某種理念和原則。例如南齊、謝赫的「六法」，所謂「氣韻生動」，是畫家共認的，但略加探討，是表現方面的，或意境上的，還是二者都包涵在內呢？又如何達成？「應物象形」，應是表現上的問題了，如果是方法，則實不見其方法之所在；又與「傳移模寫」的分別何在呢？其後眾多的畫論，大多論技巧，而有

體有用，依理分章的，要推石濤的畫譜，他立「一畫」以為本體之
說：

> 太古無法，大樸不散。大樸一散而法自立矣。法於何立，立
> 於一畫。一畫者，眾有之本，萬象之根，見用於神，藏用於
> 人，而世人不知。所以一畫之法，乃自自我立。立一畫之法
> 者，蓋以無法生有法，以有法貫眾法也。（《畫譜》）

仔細體會，他的所謂「一畫」，即宇宙本體，萬物根源之意，似來
自宋代《易》學無極而太極的思想，所以在《畫譜》的末尾云：
「總而言之，一畫無極也，天地之道也。」一畫是無極，是天地之
道，何以又是無法？又生有法呢？又「太樸一散，而法自立矣。」
太樸與無極，無極與一畫，太樸與一畫，是同是異？他又說：「此
一畫收盡鴻濛之外，即億萬筆墨未有不始於此而終於此，惟聽人之
取法耳。」如此的「一畫」，是萬法之所出，何以竟能轉到了畫的
億萬筆墨上去呢？縱然能夠說畫的億萬筆墨始於此，既有了億萬筆
墨之法，何以億萬筆墨又終於此呢？依其所言，能解決畫、或其他
藝術的本原問題和技巧等問題嗎？在今日如林的中西美學和藝術等
的著作中，「中」、「西」的壁壘分別，各有是非，各自對立，排
斥已久；我們不應就藝術的實際切入，去異求同，得出正確無誤的
事相、理論、技巧，成為生長發展的養分嗎？又鄭板橋畫出了「手
中之竹」，他的作品完成了，他確信他的畫竹，與文同的成竹在
胸，雖一氣揮灑不同；但卻承認了「有胸中之竹」，所不同的是手
中之竹，並不同於胸中之竹，乃「隨手寫去，自爾成局之故」。可

是在這種自信之下，他又說：「藐茲後學，何敢妄擬前賢，然有成竹與無成竹，其實只是一個道理。」他並非向文同屈服，亦非與文同苟異，而是「理同」，蓋文同的胸有成竹，是意在筆先，先完成了畫竹時的形象臆構；而鄭板橋則是早已與竹的形象俱化，畫竹時不必作臆構，隨著所見的形象，「一筆決定」——順著著筆之後的表現，自然地隨手寫去，文同是經由臆構，掌握了竹的形象；板橋是與竹共同生活，熟悉了竹的形象，所同者在此。筆者希望就藝術上應有的同然之見，見理之言，樹立如鄭板橋的自信，而各自完成其創新和表現。何況各民族、各地域的文化本原，物質性的有關用品、工具等不同，只有同然之理，而無同然之技藝，故難有同風格、意境的藝術品了。

最簡明真實的事實，藝術品創造的主體是藝術家，他是人，至少是真實地與大家共同生活的人；但在藝術的開創上，他是人而又超越了常人，而是藝術品的造物主——創造了藝術品。這一造物主當然不是無能的，但也不是萬能的，他要具備其藝術創造和表現的才力，也要具備直接、間接而相關的人文、品格修養；但也不可能是全能的，如《莊子‧天下》所云：「判天地之美，析萬物之理，察古人之全」的聖者、哲人，然而卻愈不完備愈佳。藝術家要有豐富的情感，而要能通之於眾人的情感，凝聚眾人的情感，形成其藝術情感，而又能表達此一情感；生活在眾人之中，而又體會出不同於眾人的情趣、意味，溶入其藝術創作之中。故而要具體地為藝術家確定其修養課目、學識項目，完備條件，幾乎是不可能的，甚至是不必要的。所以藝術家首先而惟一的，是要掌握、判定什麼是藝術、和什麼不是藝術品。簡而言之，藝術是美、或美感合情感性的

形式表現。而藝術品，則是藝術家依循此原則而創出，而完成其表現的作品。因為藝術家最基本的是要掌握什麼是藝術，才能創造、表現出什麼才是藝術品。然而針對藝術品的特性，尚待作進一步釐定：首先就物質性而言，藝術品的形式，與其他人的工藝品一樣，卻有其物質上、表現方面的相同性，但與工藝品等有著本質上的不同。工藝品是實用的、功利的，而其產生是程序，可一式再現和複製的。而藝術品則與之相反，是非實用、或超實用的；縱然有用，乃無用之用，和無用之用的大用，例如博物館任何鎮館之寶的藝術品，雖然價值連城，可是在人的生存、生活中，卻是飢不能食，寒不能衣。同理，我們珍藏在居所的藝術品，除了悅目賞心之外，有何實用？工藝品除了實用之外，也許講求美，但是附屬性的、裝飾性的；藝術品自然也屬「產品」——藝術家的產品，但非循一定的程序、同一的形式所生產、所複製，甚至再現也非藝術品，例如大陸開放之初，輸出同一式所產生的非藝術品，即由某一畫家設立一幅圖畫，然後如同婦女繡花的花樣，以粉本方式，分別製成若干幅，然後分工合作，某人依式畫牡丹的花蕊、某人畫枝幹、某人畫葉、蕾、某人畫蝴蝶，此「畫」乃如初學書法者的描紅，同一形式而成若干幅，這種似藝術品而實非藝術品，自不能為人所接受。工藝品、用品以其實用性，而有其一定的價值，即商業價值，而藝術品則無此成本會計的商品價值，而有藝術無價的觀念，雖然今日之藝術品的亦有如商品之有價值，乃藝術品商品化後的情況。又藝術品之有價目，非如商品依生產成本、利潤而訂定，乃無奈地而依藝術成就或水準而勉予評估。就藝術作品創作的主體性而言，藝術品的創造實由作者的自主性所導致，為作者個人的情感、技術所投

射、所產生，故而顯示其創造性、獨特性；而工藝品則無此性質，僅以適用、能用、市場需要為決定，在一式之下製成若干成品，縱有藝術性乃附加者，自無每件均有開創性，獨特性之可言。由這一實際，及其所產生的殊異，應可確定什麼是藝術品和非藝術品了。

藝術家根本不必遵從任何他人、他派的理論，而冥合什麼是藝術，但冥冥之中，有藝術的體認，甚至能保持固護什麼是藝術精神。以鄭板橋為例，雖然能中進士，為縣令，但是未必具有甚深的藝術理論研究，其後他又鬻畫為生，然而其所作之字畫，全然合乎藝術的創新及表現原則，因為他平生最擅長是畫竹、畫蘭、工詩詞，他每幅作品必有題跋，以顯示作畫的動機和表現的意境。其畫竹亦曾學石濤，畫蘭亦學僧人白丁，自題云：

> 石濤畫竹好野戰，略無紀律，而紀律自在其中。燮為江君穎長作此大幅，極力仿之，橫塗豎抹，要自筆筆在法中，未能一筆逾於法外，甚矣石公之不可及也。……（《板橋全集》）

既極力仿之，而云：「甚矣，石公之不可及也。」謂不可學也。又謂石濤此幅竹畫，「略無紀律，而紀律自在其中」。板橋既仿之，「橫塗豎抹，要自筆筆在法中」。很顯然地係依自己之筆法，未能一筆逾法外的「塗抹」，以此而仿石濤的略無紀律，可見其獨創之意。板橋又傾心于僧白丁，仿其畫蘭云：

> 石濤和尚客吾揚州數十年，見其蘭幅極多，亦極妙。學一半，撇一半，未嘗全學，非不欲全，實不能全，亦不必全

也。詩曰:「十分學七要拋三,各有靈苗各自探。當面石濤
還不學,何能萬里學雲南。」(《板橋全集》)

石濤學僧白丁,學一半,撇一半;此幅畫蘭如此題跋,當係板橋亦
學其畫,而結果同於不學,也道出了石濤的不曾全學,學一半而撇
一半。蓋全學則失其所以為石濤,亦失其所以為板橋也。「十分學
七要拋三,各有靈苗各自探」,道出了藝術家創造和表現時的自我
性和獨立性,即使學某一作品,亦必學一半,撇一半,要自探各自
本有的靈苗;這忠於自我的創造和表現,即忠於藝術的基本精神。
縱使鄭板橋係鬻畫為生,但其作品全係基於自己的興趣,所畫的是
蘭竹,所書的是他隸變的行書;而且訂有一定的價目,雖士庶不
減,王公不加,在功利之中,又顯現了超功利之處。大致藝術家多
有這種自負和體認。不止板橋如此,筆者一位在中華商場業印章的
朱姓友人,為某董事長篆了一對印章,這位附庸風雅的商家,財大
氣粗,不太瞭解隸書,誤指字刻錯了,朱姓朋友立即索回印章,認
為其人不夠格使用,訂金不要了。因為他刻這對印章,雖是商業行
為,但自認是藝術品,不能受貶抑,於此可見藝術家捍衛藝術精神
和立場的自我肯定,常人未必能了解。鄭板橋被稱為揚州八怪,其
「怪」的某一方面即在所堅持的藝術立場和精神。常人不能知解而
目之為怪。

西方的美學家,常以宗教的教義,引伸以論美和藝術,既然上
帝是最高,是真善美的本原,三者又係一體。藝術家又是第二造物
主,甚至其藝術才能亦出於神,故論美的一般主張,美即是真,即
是善。就藝術主體的因素而言,美即是真、即是善,或無爭議。然

而就藝術的存有和表現而言，只有逼肖的真或真實、或表現形式的
類似真、或真實，而無超存在、超物質的真實。以現有的綜合藝術
——電影作品而言，其人物、故事、情節、對白、表情、服飾、景
物等等，不管是連續性的發展、或個別的表現、有意味的演出，都
是如夢如幻的虛構情境的顯現，能說是真實嗎？退而以照片為例，
也只有逼真性；故而所有藝術品，亦只有表現上、形象上的逼真
性，即使世俗中的物質、物理上的真實性也不具有。例如畫家畫成
的蘋果，當然不是真實可食用的蘋果，故而不是物質性的真；此一
蘋果，雖然係照著真正蘋果的形象所繪成，即使有百分之百的逼真
性，但既無真正蘋果的清香，更無真正蘋果的生理組織和性質，故
無生理性，此即所謂無世俗觀念上的真實。就藝術品的構成而言，
任何作品，如工具、材料等等，均係因緣和合的「物」所構成，一
幅畫作，如紙筆顏料，或油漆油布，以致畫框畫架，都是由物和其
具備的條件所組合而成，當然如所有的物品一樣，會受成、住、
壞、滅的規範，所以更不是不生不滅的永恆超越存在。也許只有
美，美的概念是永恆超越的存在，而藝術品並不具備，頂多是美的
形質顯示品而已。故而藝術品只有逼真性，而無真實性。而且此一
逼真性，是顯示在以形象和形式為主的藝術開創和表現上。以戲劇
為例，不都是扮演出來的嗎？以小說而言，不都是描述出來的嗎？
以畫作為例，不是描繪出來的嗎？所以藝術家所能把握的是形象感
覺的逼真性，形成表達上的真實感，具有藝術欣賞上的美感，所謂
繪影繪聲，正是針對形象表現的逼真性而言。如聞其聲，如見其
人，乃此一逼真性所獲致的真實感。用一「如」字，乃如真實、而
非真實也。如果藝術作品全然是非真實的，只是臆想，或只是創造

了幻覺的形象或形式，那藝術豈不等同於鏡花水月？等同於騙人的幻術？所以藝術必有其真實，而與哲學上超越而永恆的存在不同，亦與現實的物品、物質存在不同，我們應稱之為藝術的真實。首先表現在形象的認識上，所有藝術的開創和表現，基本上都是形象的，而所有的形象都是來於自然界的實有景物，人類社會的事故，即使是白雲蒼狗，也是變化上的現象真實，而海市蜃樓，更是無實有的形象呈現。藝術家係真實地體認、掌握、表現這形象的真實，作為開創和表現的根本，所以不可能有天盲畫家。因為全然沒有形象認識，能畫什麼？也不能有天聾音樂家，無手足的舞蹈家。其次是生活真實，繼形象之後，藝術要有表現的內涵，尤以小說、戲劇、詩歌為甚，即使是繪畫、雕塑，亦不例外，均要有真實的生活體會和經驗，即使有坐在象牙之塔裏的藝術家，或為藝術而藝術，然雙腳終究是踏在泥土上，只是涉入有深淺和廣狹之不同而已。因為生活體會經驗的結果，往往形成表現的內涵、意味等等。藝術係以訴之於情感為主，藝術品的情感表現，不等同於作者具有的原始情感，但一定基於作者真實情感的凝聚和發抒。以詩歌為例，作品表達的情感可以是個人的，也可以是大眾的，以詩人體會的深入和獨特，常常是人人心中所有，卻又是人人口中所無；當其有動於中，才形於言，這是白居易以「根情」論詩的切實主張，所根據的必然是真實的，否則也難於動情、移情。如果是「為文造情」的偽假，也難於有摯情的表現。又藝術家是作品的主體，這主體的才力、修養、學識、技巧等，不但決定了作品的成敗，也如實地表現在作品上，構成了文如其人，藝品如其人的藝術真實，只是才力、技巧等因素的影響最顯著、最易表現而已。但在藝術創作和表現

時，表現的態度，亦涉及是否能表現真實的問題，藝術家無論作品的大小難易，必然要「獅子搏球，用盡全力，搏兔亦用盡全力」，才是應有的態度，而具求全責善，要求達到完美的地步。另外題材熟悉了，技巧掌握了，形式臆構成熟了，則信手自然寫去，「成如容易實艱辛。」如鄭板橋畫竹時的「一節複一節，千枝攢萬葉」。而最難的是如《莊子・田子方》所說的「解衣般礡」，蓋突破世俗束縛，在迷狂狀況之下所激發的天才迸射，到了忘我的程度。至於並無新意、真情，徒然顯示技巧，拼湊拉雜，應手隨成，無所謂表現的真實和藝術的忠實，則其作品也就不足觀了。

藝術作品既以逼真、畢肖為表現的基礎，而形象又係根本的方式，所以必然要摹寫大自然和社會現實，尤其是景物事故的形象，是摹寫的對象。摹寫的意義是觀察景物事故之後，而求如現代照相、複印般的形象予以表現和描繪，即使是文學作品，在摹形取象上，也要「巧言切狀，如印之印泥。」而繪畫、雕塑等更不必說了。只有建築例外，其實飛鳥的巢，走獸的窟，應是元始的摹寫原型。可見摹擬亦因藝術種類的不同而有程度之異，而且因藝術觀點和發展的不同，有用功取向的差別，西方繪畫力求能如原始事物的再現，故於大自然的景物摹仿最切，所謂的素描、速寫，就是這種練習取向的顯示。然而大自然的一切，並非全然都是美的，所以摹寫只是美和引發美感的部分。這種摹寫，無人能例外，因為其基本功能有四：一是確認形象、掌握形象、貯蓄、增強形象的記憶；二是練習表達形象、描繪形象的能力；三是寓托情感、表達愛好、開創形式、形成有意味、有趣味的形式；四是由此形成審美和審美的實際經驗、轉而成為藝術創作和表現的經驗，如此才能由摹寫而創

造。因為任何藝術的形式和表現，進而至形象思維，決不能無中生有，或多或少是景物事故原形的顯示或改變，即使夢境亦不外於形象，可見其重要。當然這是廣義摹寫的意義，所以西方才因由摹寫而開出現實主義。我國的所謂外師造化，其義相同。在每一門類的藝術作品積累既多之後，隨著有批評活動，以略其蕪穢，集其菁英，隨之品定高下，乃自然的演進，勢之所必然。可是面對不世出的偉大作品時，一方面是「高山仰止，景行行之，雖不能至，然心嚮往」；另一方面是「馳突董、巨之藩籬，直躋顧、鄭之堂奧。」對古代前賢的作品直接進行摹仿，作此主張者，為數極多，其理由大致如清沈宗騫所云：

> 遍覽前古正法，遠則道子、龍眠，近則六如、十洲，類而推之，有不大遠此數家者，不論已經臨摹之本及石墨刻，皆可取以為楷式，揣摩久之，筆下自然古雅典則，而有恬澹沖和之氣。……（《芥舟學畫編》）

雖係就人物畫而言，以吳道子、李龍眠、唐六如、仇十洲作為代表，實則是廣泛摹仿，正如詩學李白、杜甫等，「枕藉觀之」之意，因為古人正法，即表現在作品之中，由摹仿中直接學其方法技巧。又稍後之張式則云：

> 古人真跡其法具在，善學者體味而尋索之，自能升堂入室。但入手不宜雜獵，擇一種可領略者臨習之。測度其規模，料理其墨采，慎重其筆腳，要接神在空有之間，活活潑潑，一

筆是一筆，循循有序，用心日久，漸近自然，才知畫理之妙
乃爾。（《畫談》）

觀其主張，一反沈宗騫的廣泛摹仿，而由能懂得的一種著手，並點
出了摹仿的重點──「規模」、「墨采」、「筆腳」，進而悟畫之
技巧、妙理，大致是為初學者而道。尤其是無景物事故可摹仿者，
更重摹仿古人真跡，如書家的臨帖習碑。故就藝術家的學習過程而
言，誰不是摹仿者呢？而且要求是忠實的、善巧的摹仿者。就成功
的目的而論，是合自然之妙，百家之奇，以成就一家的傑出。惟一
要注意的，是不能以摹仿為目的、為終極；不可以摹仿為惟一技
巧、方法，而係成就自己的技巧、方法之一，如張璪所云：「外師
造化，中得心源。」在摹仿功成之後，尚有「中得心源」的最後階
段，於是摹仿才是手段、途徑，使藝術家達獨造之域。進而心中自
有主見，形成源頭活水，成為藝術上能獨創、獨立的主體。

　　藝術，尤其藝術的觀念──創造，最明顯地受著文化和地域的
影響，在西方以有神論形成文化的根本，認為上帝才能創造，是造
物主，創世紀的得名，即是此意，上帝與創造同義。我國是人本主
張，故可以是泛神論、無神論、或人神同格，人可升到神的地位，
孔子、孟子、關雲長、岳武穆，都是人而後為神，祖先是每一宗
族、每一家之神，所以藝術是源於神而由人主導的，故而隱然都有
自我作主和自為創造之主體，如唐朱景玄云：

伏聞古人云：「畫者聖也。」蓋以窮天地之不至，顯日月之
不照。揮纖毫之筆，則萬類由心；展方寸之能，而千里在

掌。至於移形定質，輕墨落素，有象因之以立，無形因之以
生。……（《唐朝名畫錄·序》）

推崇畫至聖的地位，「窮天地之不至，顯日月之不照」，正可作一
切藝術創造的說明；「揮纖毫之筆，則萬類由心；展方寸之能，而
千里在掌」，尤道盡了繪畫的表現與創造，惟未提立創造名詞而
已。其後惲南田於《甌香館畫跋》中論述作畫之法云：

作畫須有解衣般礴，旁若無人之意。然後化機在手，元氣狼
籍，不為先哲所拘，而遊於法度之外，出入風雨，模崖範
壑，曲折中機。

作畫之時，既解衣般礴，旁若無人，則在心理和精神上已無所拘
束；「不為先哲所拘，悠遊法度之外」，正係作品匠心獨運的創造
和表現，即所謂「生面果然開一代，古人原不佔千秋。」藝術的創
造，基本的意義是前所無而今有，其表現則是以舊有而出新奇。新
奇的內涵甚為廣泛，如新的形式、新的技巧、新的方法、新的內
涵、新的意境、新的風格，甚至新的工具、質料，顯示和表現不同
的趣味等等。例如潑墨畫、青綠二色畫、電腦網路畫、電腦音樂、
彩色電影等，有廣大的天地，可以逞其才華、匠心，別開生面，得
出創造的成果。總而言之，藝術家必須有創造的觀念，才能不安於
故常，不致為大自然、工具、材料所局限，也不會成為古人、傳統
的奴隸，而且能自我突破，變化出新。創造因個人才力、學養、時
代等等的不同，創造的成績有大有小，縱然是小小的創造，亦彌足

珍貴，因為是導夫先路，是源頭活水，可以成為滄海巨浸的開始。否則只是他人的跟隨者，隨人作轉移，縱有所成，亦係一技耳、一匠耳。

　　立足藝術的壇場，面對前人的傑出創造和表現，尤其是文化資產積累愈厚，藝術作品最多樣最豐富的國家和地域，會興起「我手所欲書，已書古人手。我口所欲言，已言古人口。不生古人前，恨生古人後」的無奈之感。畫家而生王維、李思訓、李公麟等之後，書家面對王羲之、鍾繇、歐陽詢、褚遂良、顏真卿、柳公權等大家之法書；詩而仰視李白、杜甫、蘇軾、黃庭堅；誠然有難繼其後，更出新精之歎。固然此一代宗師，其才力等皆不世出，自己平庸的材質，不得不拜服。可是另一種看法則為「李杜詩篇萬口傳，至今已覺不新鮮。江山代有才人出，各領風騷數百年。」在推崇詩壇宗師之餘，認為一代有一代的作品，尚有創造新異的餘地，這才是藝術家應有的心態與觀念，所以各類藝術在每一時代、地區均有創造的空間和成績，古人並不能一手抓盡。所以要掏空心思，竭盡才力，全力以赴。針對不同性質的藝術而言，當然要有創造新異的觀點和精神，但實現這一理念尚有差別，因為已有形式大致已定的表現藝術，例如繪畫、雕塑、材料、工具均有定規，畫風、技巧已形成傳統，甚至外型和結構已定，則創造受到了甚大的限制，框框條條，難以突破，可著力的只是在風格、內涵、技巧的著力點上。此外尚有表詮性的藝術，如音樂、戲劇、舞蹈等屬之。一位鋼琴、小提琴家的演奏、歌唱家的演唱，都是表詮作曲、作詞者的作品，演獻自己的體會和情感，戲劇是導演表詮原作，演出者表詮不同角色的戲劇性和內涵，同係一曲王昭君，可以有諸多的演唱者，其成功

的程度不同,是其才力、素養藉表詮而顯示出來,即使在不同的時間演唱,亦有心情、臨場表現的不同而有差異。至於結構藝術如建築等,其創新在表現於設計、形體結構上,但受地理環境、使用目的、工具、材料、建築技術的限制,而且係集體性的創造。認清了這些藝術實際,藝術家才知自我定位,在向自我、他人挑戰,如何求創造新變時,找出最佳的途徑和著力點,否則將有「可憐無補費精神」的落差。

　　就藝術描繪萬象,摹寫人生而言,自然注意到、體會到事物的類別性和差別性,動物、植物、礦物等是大類別,人、馬、牛、羊等動物類的小類別,在芸芸眾生的人的類別中,各各有差異。自外型而言,有高矮肥瘦美醜的不同;自資稟而言,有上智、中材、下愚的差別;推此差別觀點到細微,天下不太可能有二株相同的玫瑰,甚至二片絕對相同的樹葉,這是同類之中亦有差別性,更有相同性。相同性亦即普遍性,同類之中所共有;差別性即特殊性,為各個所特有,藝術家在作品中所表現的,要在普遍性的基礎上,顯出個別性,所謂傳人恰如其人,狀物恰如其物,描敘此人,必然是具有人的普遍性,和此人的特殊性,描繪此物必然是此類物具有的共相共性,和此一物的特有的特性異狀。如果不具備這種表現情況——即不具備其普遍性,則不畢肖其為人、為某類之物;不畢肖其特殊性,則不畢肖為此人,是此一物。例如《三國演義》描繪曹操的權詐;《水滸傳》描敘李逵的直莽、武松的義勇;《阿 Q 正傳》中阿 Q 的馬虎糊塗,即兼顧了此二者。如果畫黃山而不像山,又無黃山特殊性的秀麗,則不是山,也不是黃山。西方美學家稱之典型者。別林斯基認為「沒有典型化就沒有藝術。」典型的意

義是藝術家所創造的人物形象，行為和形狀凸出，個性和性質明鮮等，既具備了普遍性，又充滿了特殊性，而成為某一典型的代表，為大眾所共見共許。也即普遍與特殊的統一。反之，不具備特殊的個別性，只有普遍性而無特殊性，則是普普通通的人，曹操不成其為曹操，李逵、武松、阿 Q 等等不成為所形成的典型了。在表現或創造上，如果只把握了類別的普遍性，則只能成就類型。國畫中的人物畫，太過類型化了，宋人郭若虛云：

> 畫人物者，必分貴賤氣貌，朝代衣冠，釋門則有善巧（巧亦作功）方便之顏，道像必具修真度世之範，帝皇當崇上聖天日之表，外夷應得慕華欽順之情，儒賢好見忠信禮義之風，武士固多勇悍英烈之貌，隱逸俄識肥遁高世之節，貴戚蓋尚紛華侈靡之容，帝釋須明威福嚴重之儀。……（《圖畫見聞志·敘論》）

以國畫中的人物作觀察，大概「朝代衣冠」都欠分明，即如其所言，釋門、道家、帝王、外族、儒生、武士等的形象應如何如何？即類型的說明，當然類型亦有其重要性，典型亦建立在類型之上，如李逵、武松在類型上是武士，凸出了個別性之後，而成功地表現出其直莽、義勇的不同典型。就典型的形成和表現的成功而言，是美或美感的意象，經過想像而形成形象顯現，而且無論是任何典型，都具體而微地存在普遍的類型之中，藝術家以其敏銳的觀察力，體察出人物獨特具有的特殊性，有形體上、外表上、性質上的特殊，尤以小說、戲劇、電影上，更有不同的性格、行為、嗜好、

語言、服飾、配合其所欲創造的形象而塑造出典型。而且藝術家是藝術的「造物主」，其個人的個性、嗜好等的特殊性而言，亦有其典型性，影響到他所創造的典型，一旦創造了某一典型人物之後，必然要注意到全面的完整性，即全面的表現不能破壞此一典型，而且要由大至小的不同表現，凸顯此一典型。又前後的一致性，即前後的行為、言說，要依循此典型而予以落實及表現。典型創造和表現成功，此一人物形象才能栩栩如生而「活」了起來，歷久而不磨滅，所以魯迅筆下的阿 Q，能活在很多人的心裏。

典型不限於人物，事物亦有之，如詩中之五律、七律、五絕、七絕，詞中的詞牌，是音樂與語言合一的完美凸出典型。中外建築物尤多有之，我國的四合院亦是典型。此外在景物的表現上，便是意境，亦如典型人物的形象鮮明，印象生動。尤其我國的文字係以象形為基礎，對於象形、意趣、情意的融合，特別凸出，而未立意境之名，卻有意境之實者，為司空圖的《詩品》，他的二十四詩品，即詩的二十四種意境，他以味外味論詩，所謂「藍田日暖，良玉生煙，可望而不可置於眉睫之前，象外之象，景中之景。」雖然是味外味的比況，但確實的意義難求，且於《東坡詩話》中，窺見大概：

> 司空表聖自論其詩，以為得味外味，「綠樹連村暗，黃花入麥稀。」此句最善。又云：「棋聲花院閉，幡影石壇高。」吾嘗獨遊五老峰，入白鶴觀，松聲滿地，不見一人，惟聞棋聲，然後知此句之工，但恨其寒儉有僧態。

然則味外味，不是「味」在句中，而是「味」餘句外，即由具體的形象表達，寓藏了意味、情味，顯出了意境，不待概念的陳敘和解說，而有體會。且以表聖的二十四品中的「清奇」為例：

> 娟娟群松，下有漪流。晴雪滿竹，隔溪漁舟。可人如玉，步屟尋幽。載瞻載止，空碧悠悠。神出古異，澹不可收。如月之曙，如氣之秋。（《全唐詩》卷六百三十四）

無一字用「清」、用「奇」，無一語說明清奇；但「如月之曙，如氣之秋」，不是清的境界嗎？「神出古異，澹不可收」，不是奇的境界嗎？再細味之，「娟娟群松，下有漪流。」也是清奇境界的形象顯示，一言以蔽之，即藏神於形，縹渺玄微的意味、情境等，既寓藏在具體的形象中，也顯示在形象的語言中。例如王維的〈竹裏館〉詩：「獨坐幽篁裏，彈琴複長嘯。深林人不知，明月來相照。」這是靜中有動，遠離塵俗的幽雅；王之渙的〈登鸛雀樓〉詩：「白日依山盡，黃河入海流。欲窮千里目，更上一層樓。」不是雄渾高遠的意境嗎？劉文房的〈送靈澈上人〉詩：「蒼蒼竹林寺，杳杳鐘聲晚。荷笠帶斜陽，青山獨歸遠。」是別情而又表現高僧入山惟恐不深的意境。因其形象鮮明、景物如見，故如入其境而倍感親切，又意、情藏於景物的形象中，而又味餘形象語言之外，故而足堪玩味。所謂詩中有畫者，其故亦在此。在國畫之中，更易顯示境界，如「野渡無人舟自橫」，或畫舟子於船尾橫笛而吹，或畫野鳥停於槳上；「竹鎖橋邊賣酒家」，僅於橋頭竹林露一酒旗；「踏花歸去馬蹄香」，只畫蝴蝶飛逐於馬蹄之後，這一表現方式或

形式開創，往往以情景相生，融情入景當之，其實只是顯示意境方式之一。例如「松下問童子，言師采藥去。只在此山中，雲深不知處。」詩中隱逸出塵的意境，表露無餘，而寫景者，僅「雲深」一句，而又寫景兼敘事。故知表現意境之方式甚多，所有藝術作品中無不需要經營塑造意境，苟止於寫形摹象，則易流於土雞木偶的形似。而且司空圖的二十四品，雖然已設格甚寬，實際尚未概括無餘，明人朱同云：

> 昔人評書法，有所謂龍遊天表，虎踞溪旁者，言其勢曰：勁弩欲張，鐵柱將立者，言其雄。其曰：駿馬青山，醉眠芳草者，言其韻；其曰：美女插花，增益所得者，言其媚。斯書評也，而予以之評畫，畫之與書，非二道也。（《覆瓿集·論畫》）

所謂的「雄」、「韻」、「媚」，亦即意境，而「勢」則另有含義；韻、媚有非二十四品中所全能包括，而且連書法亦不例外而有意境。此外除了「俗」以外，其他各種意境，皆能接受；俗而能真，即以俗為雅者，亦自無妨。又王國維先於「紅杏枝頭春意鬧」，謂著一「鬧」字而境界全出，是境界亦通於意境，花能鬧嗎？似無理而實妙，方見枝頭杏花的爭先競放，熱鬧非凡，靜態的景物有了動態的意境，而益生動傳神。

藝術作品有一奇妙的現象，即不經由一定的內涵和某種形式，而係一種整體的感覺，予人一種標誌、烙印般的辨識，即風格是也。對某家的作品有了一定的認識和涉獵之後，見到了其他的作

品，即能知其係某家之作。前人雖未立風格之名，但所謂一家有一家的面貌，即以比擬一家的風格，亦名之為「丰神」、「氣味」、「體」、「家數」。風格即係藝術作品的總體表現所給人的整體感覺，自然牽涉甚廣，與藝術家的出身、時代、經歷、修養，甚至表達技巧、方法相關甚大。但實際上係以個性、習慣為主，所以說：風格即人，風格即人格。每一個人的特質，自係以個性，及由個性而形成的習慣表現方式為主，如李白「仰天大笑出門去，我輩豈是蓬蒿人。」可見其自負才高及豁達，順著他這一性格的發展，習慣性的表現方式，於是形成了他自己的風格，作家彼此的性格和習慣是多方面而不相同的，所以風格亦是多方面而別異的；性格和習慣的大改變和徹底改變，自然會形成風格上的改變；而且因部分作家風格的大致相同，進而形成派別，如袁枚所云：

> 詩人家數甚多，不可踽然域一先生之言，自以為是而菲薄前
> 人，須知王、孟清幽，豈可施諸邊塞；杜、韓排奡，未便播
> 管弦；沈、宋莊重，到山野則俗；盧仝險怪，登廟堂則野；
> 韋、柳雋逸，不宜長篇；蘇、黃瘦硬，短於言情。……
> （《隨園詩話》卷五）

其所歸類的風格當否是另一問題，但王維、孟浩然的確風格相同，歸之於田園，杜甫、韓愈為社會詩派；沈佺期、宋之問係莊重的臺閣詩人，盧仝乃險怪的代表人物，即表現的風格大略相同之故。畫家亦然，李思訓為北派之祖，王維為南派之宗，即係一華麗、一雅淡之別。擴大言之，一時代、一地區、一民族亦形成整體風格，日

本的浮世繪、書法，完全出於我國，而風格不同。風格既係作者表現在作品中的標幟或烙印，故而應極力成就自己的風格，而不是捨己從人，雜揉毀棄自己的風格，即使要改變自己的風格，亦應知其著手之道。清人張庚論性情云：

> ……大癡為人坦易而灑落，故其畫平淡而沖濡，在諸家最醇。梅華道人孤高而清介，故其書畫危聳而英俊。倪雲林則一味絕俗，故其畫蕭遠峭逸，刊盡雕華。若王叔明未免貪榮附熱，故其畫近於躁。趙文敏大節不惜，故書畫皆嫵媚而帶俗氣。若徐幼文之廉潔雅尚，陸天遊、方方壺之超然物外，宜其超脫絕塵不囿於畦畛也。記云：「德成而上，藝成而下。」其是之謂乎。（《浦山論畫》）

他根據傳統的儒家思想，論證成德與成藝的關係，而實際上是闡述了性格與風格上的密切連帶，甚至連欣賞那類風格的文章，亦受性格上的影響，才能喜悅而加接受，劉勰云：

> 夫篇章雜遝，質文交加，知多偏好，人莫圓該，慷慨者逆聲而擊節，醞籍者見密而高蹈，浮慧者觀綺而躍心，愛奇者聞詭而驚聽。會己則嗟諷，異我則沮棄。……（《文心雕龍·知音》）

劉勰係針對不同性格的人，欣賞不同風格的篇章而言，連欣賞也出於性之所近所喜，則創造更必出於所好所樂了，性格之所好所樂，

進一步也是決定使用某種工具，運用某種方法的主要原因，性坦易而才高的人，決不耐苦思焦慮，故而李白「鬥酒三百篇」，其風格自然開朗、豪放，不甚守格律，不顧小疵累；如果「一句三年得」，當然會深沈、含蓄，以至篤守格律，處處求全求備。日久功深，技巧日熟，習慣養成之後，而風格自出自成，於是獨樹一幟，更是一家藝術的魅力之所在。這不是將藝術的風格形成因素予以簡化，而是因素諸多，且因藝術門類不同，技巧工具不同而異，故就其有決定性、主要性者闡明。期其能知所掌握，而不失自我，創成自己的風貌。

藝術包括了諸多的門類，每一門每類又可細分，所以有種種的藝術分類，最普遍的依藝術的存有方式為主，如雕塑、繪畫為空間藝術；音樂、文學為時間藝術；其實時空是一切存有的必然因素，這種分類，實無重大意義。故而藝術家最應掌握的是藝術的內容而形成的表現方式為主的分類，即創造藝術，如詩歌、小說、戲劇、音樂中的曲、詞，完全係依據作者的臆構，開創而成，應是高難度的藝術，其形式、內容、意境等，均一空依傍。其次是有事物原型為根據的表顯藝術，如雕塑、繪畫、漫畫、動畫，均係以事物的形象為主，藝術家係描形繪象而作表顯，以其有具體存有的形象，故藝術家必細加體察，而致力於表現技巧的磨練，工具、材料的運用，以求表顯的成功。再次為表詮藝術，即不是創作作品，而是表演詮釋他人作品的藝術性，音樂演奏、歌唱表演、戲劇演員，係以自我的情感、體會、技巧、詮釋他人的作品，而表現其藝術成就，就藝術的特性而言，是「述而不作」，確切地說是以演出為創作，其主要的精神，是在「體現」──譬如演員要入戲，導演要忠於原

作的劇本。分別了這不同的藝術，方能掌握其特性，作最佳的定位和努力，以從事藝術的活動。此外有以藝術的主從、動靜、綜合、實用與否而分類者，雖有彼此之間的聯繫性、相通性，但不足多論了。

　　藝術品多了之後，有相關的諸多活動，問題隨之而生，如藝術的批評、鑒賞、展覽、收藏等等，不但重要，而且是專門的學術，也形成了各類的問題。自藝術的創造和表現而言，藝術家於其成就、技藝等不是不足道，而是不必道。正如鄭板橋的手中之竹完成了，「鴛鴦繡罷從教看，莫把金針度與人。」技巧在其中，藝術的成就在其中，一任鑒賞評論；以至被接受的程度如何？價值如何？均非鄭板橋所可掌控、過問，可見藝術家的最大責任，是在創造出完美、有藝術價值等等的優異作品。其他的則在任旁人說短長，而交與藝術批評家和學者了。

下 篇
論形象思維方法

壹、引　論

　　隨著美學和藝術的發展、科技學術和思想方法的進步、學術分類的細密等，不但確定了形象思維對藝術家的需要和重要，而且前人已在試圖和要求建立形象思維的法式，一如邏輯思維的建立法式或推論方式，以便完成和進行形象思維——Think in image。可是中外古今的志士哲人，費盡了心力和努力，雖頗有成績，但總不能令人滿意。因為沒有如邏輯思維的有成績，如傳統邏輯、實驗邏輯、辯證邏輯、數理邏輯那樣的效果，至於現代邏輯花繁葉茂的蓬勃發展，更是不用說了。這不應是努力不夠。最大的原因，是困難重重。連最基本的感性認識和理性認識孰先孰後的基本問題，也如朱光潛所說，爭執了二三百年：

　　　忘記了從十七世紀到十九世紀，英國經驗主義派和歐陸理性
　　　主義派正是在感性認識和理性認識孰先孰後上進行過二三百
　　　年的爭執，經驗主義派的勝利奠定了近代唯物主義的基
　　　礎。……（《美學再出發·形象思維在文藝中的作用和思想性》）

僅這一形象思維上的基本問題都爭論了如此之久，可見問題的複雜化，或陷入了複雜化。形象思維的研究因涉及形而上的本能、本

質、藝術的發生、內涵、實際、方式等等，所以要從實際出發，從
根本出發，澄清混淆雜揉等等，再切入問題，扣合藝術的事實，方
能作合理而有效的解決。

　　人的生理結構是整體的，但有不同的生理系統，產生不同的作
用，其總目的在使每一個體能生活舒適、生存美好、發展順利；其
具有情感、理性、意志、悟性等，發展而為經驗、精神、肉體、思
考等等上的感受和活動，而有了諸多的結果和成績；累積、傳承、
發揚了這些結果和成績，是為人類的整體文化和文明。自人的整體
而言，感性和理性，是不可分割的結合。自功能作用而言，又有可
顯見的分別和區隔。以思維或思想而論，誠然有些觀念是抽去形象
的，有些觀念卻是包含形象的。因而簡化成雙軌發展，由理性而概
念、而邏輯思維、而科學技術；由感性而形象、而形象思維、而藝
術文學；甚至可演繹出理性是先驗的，感性是後驗的。當然人是有
主宰的個體，哲學家以本體的主宰觀念，認為理性是主宰；美的本
質是無限的、自由的，是感性和概念、主觀和客觀的統一，只有理
性才能掌握。於是這雙軌發展，又統一於理性。藝術是理性的感性
表現，便理所當然形成了。在這一論斷之下，形象思維能獨立發展
嗎？能不是邏輯思維的附庸或婢女嗎？可是任何思想家都無法否認
像無明、無意識，尤其是幻想的存在，如果理性是完全的主宰，或
是一切思維的主宰的話，至少不容許幻想的存在和藝術作品中不合
理性的臆構的發生，如所謂的「迷狂」等等。然而這些事實如科幻
小說、神話、傳奇等畢竟發生了，存在了，這證明了理性不能是形
象思維的主宰，理性只是邏輯思維的主宰。就理性與感性相互滲
透、相互輔助而言，反而理性只是形象思維時的婢女。至於人的個

體的主宰為何？筆者以為尚未明確解決，以植物人為例，在醫學上已經知道的，是中樞神經喪失了作用，可是並未死亡，復健成功，思維、記憶等功能遂又恢復，至少顯示基於理性的邏輯思考，只是中樞神經的作用。所以基本的看法，形象是一切思維的的基礎，縱然有些觀念是抽去形象的，但也間接相關。形象思維一如邏輯思維，可以有其方法。邏輯思維以概念為基本，依理性推論判斷為主而形成方法；形象思維以形象為主，依感性的合藝術性，能凸顯形式和形象表現而建立其形式，也許缺乏邏輯思維的嚴格規則性和結果的必然性、確定性。如果不以邏輯思維的性質作優劣的衡量，也許「無一定之律而有一定之妙」，正是形象思維的特別之處，得其一定之妙，正是形象思維的偉大之處，古今的偉大藝術家，誰能不具此本領呢？所以才能「籠天地於形內，挫萬物於筆端」。

　　形象是後驗的、生活的；藝術的發達又早於科學，在二者的實際事理中，無形象思維法則嗎？答案是肯定無疑的。經筆者長期的冥想深索，有了以下的辨析和法則的建立。

貳、論思維方法的發展

　　基於理性的邏輯思維，其發展已鋪天蓋地，但非與象形無關。

　　人是理性的動物，人是有思想的動物，有思想、能思維，是人之所以異於其他動物的最大特質與優點。人既具有此特質、優點，所形成的是整體、全面的思想和思維作用，無論形象的、經驗的、理性的和概念推理的，都是思維所及和形成思想的要素。以邏輯的先驗性為例，固然有不經思維方法訓練，而能思考判斷，一如受過邏輯訓練的人。但事物的經驗，形象認識的產生，不是邏輯訓練的實際和先驅嗎？所以在基本上，思想是每一個體全部本能的發揮。

　　思想主導，甚至主宰了人類的行為和作為，平衡理性與情感。木爾茲論其重要性道：

> 凡是可以使事變記錄下來，能供我們的研究，凡是發生事變，深藏在內幕者，都要揭露出來，全稱為思想。以思想而論，無論是行事的機括，抑否是作後來研究的借鏡，皆能將分立不相連貫的事體，貫串聯合起來，將凝滯不移之事體，變成活動，若是拋棄思想，世界即無事變，成為一單調混沌之死生界。（《十九世紀歐洲思想史》第一冊）

木爾茲這段話充分說明了思想的重要性及其作用，不思考、不能思考，即無事變，事故不能貫通聯合，不能由事而得深藏之理，在此無思無慮之下，景物事故只是各別的景物事故而已。故而人類活動的舞臺，只是「死生界」了。思想的內涵和範圍如何？木爾茲又云：

> 身外有事變世界，身內有自身常變世界，思想包括欲望、情感、感覺、造意、兼指界限清楚，明白有次序。（《十九世紀歐洲思想史》第一冊）

每一主體有其自身的常變世界，是涉及思想、構成思想而又產生思想上的變化而言。以情感為例，不是愛之而欲其生，惡之而欲其死嗎？故而思想不全然統一決定於理性。至於身外的事變世界，則係每一個體所面臨而要涉入以啟動思想的世界，簡而言之，是掌握自身的常變世界，面對身外的事變世界，而所謂「兼指界限清楚，明白有次序」，則稍稍涉及了思想的方法。可見思想的整體性。此外，就每一個體而言，有構成思想的要素，如本能：中樞神經和感覺官能的作用。大約可分為以下諸要項。一、記憶：貯備思想的素材、資料；二、經驗：親身涉歷的事物經歷、直觀認取之對象；三、聯想：超越時空、依據記憶、經驗而起的想像而形成聯想；四、情緒與態度：情感平穩、激動、情緒變化等影響思維；五、語言；六、文字，語言文字是表達思想的工具，也是構成思想，影響思維進行的基本要素；七、概念：思想的進行，不是針對事物的真實，而是代表事物的概念——符號、名相、名實相符、思想才有堅

實正確的思考基礎。此七者之外，尚有其他的相關因素，如方法、工具等，但以此七者最重要。而且每一個體尚有思想形成的時期，大致有：一、預備期：由生理的成熟，到心理的成熟，包括學習和思想方面的訓練；二、潛蘊期：積累思想資料、發現問題、試作解決等；三、啟發期：心悟貫通，由一知二，自出心得；四、證驗期：發現疑難和問題而能解決，正確而可印證的獨立思考。經由不斷的學習、經驗、歷練之後，完成了上述諸項的要求，才是思想的成熟者和能思考者，此外大多就是思維——思維術的問題了。

感性認識指的是基於感官認識的形象，理性認識是指基於中樞神經作用所產生的概念和抽象理性，進一步才有形象思維和理性思維。感性認識和理性認識孰先孰後就爭執了二三百年，如果我們從事實和經驗出發，得到這樣的結論要如此的久嗎？二者的爭執是如此的重要嗎？

人的一切本能出於天賦，基本上是經由生理組織——如現代所知的遺傳基因而有某種本能，不同生理組織形成的因素或基因的情況，也決定了某種本能的大小強弱，而後天的環境經驗是刺激、發揮此一本能的重要因素。近代基因的發現與研究，大致已有了較明確的證明。先天的本能稟賦是先驗的，環境經驗是後驗的，且從瞎子摸象說起吧！未見過象的瞎子，因視覺本能的喪失而要求在外表、形象上認識象，已不可能；只有透過手摸的觸覺官能以為替代。觸覺當然能感覺像是活著的動物，有體溫、有粗糙的表皮、有呼吸等，然止於此一官能所能及的範圍；摸到粗壯的腿，以為是樹幹；闊大的耳朵，以為是葵扇；長鼻以為是粗藤；象牙以為是石條，不是都錯了嗎？如果這位瞎子是天盲，更摸不出任何形象，因

為連樹幹、葵扇、粗藤等的形象都不曾寓目貯象，則似是而非的形象也不能產生了。若觸覺、聽覺的器官功能均喪失之後，則不知象為何物、不能覺知其存在。似此如何能形成概念？而建立象的概念進行思想上的分類和內涵的辨別呢？上述的辨析，不是強調形象認識及其功能的重要性，而是要確定其基本性，以其也是進一步形成概念，而為邏輯推理的基本。同理，中樞神經的理性作用等，亦絕對重要，植物人有何官能感覺的形象認識呢？所以理性、感性、象形與概念，是可分而又不能完全區隔的整體結合。

　　感性功能和產生的形象認識，不只是先於理性和理性認知，而且是生存、生活的重要憑藉。一位哲學家雇一小舟出遊，閒談時問舟子懂天文嗎？舟子搖搖頭。問懂人生嗎？舟子仍搖搖頭。哲學家搖搖頭，懷著同情和悲憫對舟子道：你太可憐了。時豔陽高照，舟子望著忽然興起的烏雲，慌忙掉頭奔回海灘，毫不理會哲學家的質疑和攔阻，不久果然狂風大作，海潮洶湧，舟被掀翻了，幸好已近海灘，哲學家被舟子救起，喘息而狼狽不堪，卻感謝舟子的救命，並自憐自責道：對不起，是我太可憐了。這則故事，是對哲學家的諷嘲——高談理論，不如實際經驗的重要和有用。但也凸顯了感官認識的形象經驗的重要，而且有了這種認識，才能積累經驗，直接形成形象思維，間接也提供理性思考以資料。在認識環境、適應環境和衣食住行的生活行為方面，避免危險，以營個體和共營群體生活的種種，感官認識是直接的、第一線的，形象認識和經驗積累之後的形象和形象思維作用，是生存、生活的根本，這是人類與天地萬物相同的、稟承的「生生之德」。能夠生存、生活之後，才能提升到哲學、藝術等文化層面，若此而不能，則會有哲學家的自歎

——「我太可憐了。」

　　基於上述的生存、生活的實際，復檢視長達二三百年爭執之後確定了感性認識在先的結論，再回到思維和教育上，確有基本意義，人類在兒童期，長期學習的是感官的形象認識和形象事物的經驗獲得為最優先；小學所學亦係以此為基本和範圍，即以語言文字為例，中國文字以象形為基本，固然是形象的，其概要已在論形象章節舉述，唐張彥遠引顏光祿之言：「圖載之意有三，一曰圖理，卦像是也；二曰圖識，字學是也；三曰圖形，繪畫是也。」（《歷代名畫記·敘論》）字學即指文字，其意係論證書畫同源，但也明示中國文字是形象的，世界另類文字是標音的，以字音寓義，造字之始，亦係以聲音的音感——聲音和產生的形象而構成，文字語言是由視覺、聽覺所認識的形象而締造，是毫無問題的，文字語言是表意的溝通工具，更是遂行教育的教學工具，而且小學教育之時，更係以「圖」、「文」並舉，方易收教育之效。可見感性認識不但是先於理性認識，而且是基礎的、第一線的。雖然只認識事物的外表和形象，而不能及於其內涵，以及康得所謂的「物自身」。但無此外表和形象認識，則事物的性質和內涵如何標示？何能有方法依附而代表之？以形成名詞的概念和內容？甚至連語言文字也不能造出。無概念明確代表的名詞，也無以進行正確理性思維的可能。何況由形象的和經驗的所得作基本，才能上升至理性思維的層面，而形象思考，又是邏輯的先行訓練和學習。故而我們不能只見其異而不見其同，見其無關而忽視其相關。故而別林斯基認為形象思維先於邏輯思維是極合事實的：

在每一個幼年民族中都可以看到一種強烈的傾向，願意用可見的、可感的形象，從象徵起，到詩意形象止，來表現他們的認識的範圍，這是思維的第二條道路，第二種形式——藝術。（朱光潛《論形象思維》，里仁書局）

他所提的思維的第二條道路，當然是指形象思維，以其與理性思維相對而言，但在語意上認為不是最早的，故而稱之為「第二條道路」，顯然是認為形象思維的發展後於邏輯思維，而第一條道路則指理性思維了。但概略界定了形象思維的表現或結果，就是藝術。而且理性思維是由之而提升，別林斯基又說：

最後，充分發展並成熟的人，轉入最高級的和最後的思維領域——那便是純粹思維，它擺脫了一切直感的東西，把一切提升為純粹概念，並且以自我為依據。……（朱光潛《論形象思維》，里仁書局）

可見形象思維與「純粹思維」——理性思維相對立，由直感的形象，上升為純粹概念，他把理性思維認為是最高級的、最後的思維領域，顯然係推尊之意。就思維的發展而言，確實如此，如果沒有理性思維的發展，人類不可能創造發明今日輝煌的科學文明，即藝術的發展，也受其哺乳滋益。但一切直感的東西——形象，提升為純粹概念——理性思維，二者分別何在呢？這特別重要，因為這是二種思維分別的分水嶺，辨明、掌握了這二者的分別，才能徹底瞭解二種思想的密切相關而又不同之處。形象當然指的是一切直感

東西的外表、外觀，如牛、羊、花、木等的形狀，如本文論形象所述，如照相機感光拍攝的底片般將此一牛、羊、花、木等形狀成為可回溯的記憶。質而言之，形象只停留在直感事物的圖畫狀態，所以是形象的，是可感的、可見的，而不是理性上可思辨的，可論知的。根據這直感的牛、羊、花、木等，經過思維上的分類、歸類的綜合，製造成文字符號，抽去了這裏的牛，這一頭牛，我見到的牛等的形象，造成了代表牛的字，有了字形、有了讀音，於是在意義上牛是四蹄、尾、頭角、食草、能助人耕種、肉可食、皮可用的動物，於是牛脫離了形象，成為純粹概念，代表了所有的牛，不是形狀可感、可見的牛，而是概念上可思辨、論知的牛。牛才由感性的圖畫狀態，上升為理性的概念。正如名家所說：「火不熱」，其意義是形成概念之前的火是熱的，但擺脫了火的實際而不具有熱的存在而「火不熱」，否則我們紙上寫火字時，紙豈不會著火嗎？這是形象和概念的基本分別，也是形象思維的基本之處。畫家繪畫、文學家描述牛時，只是作牛的形象傳達，其思維的前提是如何凸出、生動地表出其時其地所見的牛的形象，可以是耕種中的牛、放牧時的牛、相鬥的牛、躺在水池中、繫在楊柳樹下、牧童騎著的牛等。而純粹的概念思維，如「白馬非馬」的命題——白馬是白色的馬，是馬的白色的一種，不代表所有的馬，這是馬在概念上分類和內涵的問題，不是詭辯。但形象思維上絕對不會如此思維，只會想到要描繪白馬嗎？見到了白馬，或騎馬之人騎的是白馬，配上白馬才合式時，便會決定描繪白馬，根本不必要存有「白馬非馬」的思維。二者的根本別異如此。

　　由思維的整體性而言，思維是全面相關互涉的；就思維的二路

發展而言，形象思維發生在前，邏輯思維發生在後，而發展的結果，邏輯思維的重要和成果，則後來居上，超過形象思維。形象思維的基礎是事物的外表、外觀的形象，而邏輯思維是基於形象提升而成的概念和符號。形象思維是感性的，其成果是藝術為主；邏輯思維是理性的，其成果是科學和推論結果為主。形象思維是後驗的，但能思仍是先驗的；邏輯思維是先驗的，但材料、內涵仍係由經驗的提升，而且其訓練亦係後驗的。邏輯思維已發展到獨霸的地位，而形象思維則落到婢女的地位。此外有悟的存在，有因理性而悟的，有由直感而悟的，尤有超越和泯除此二者而悟的，此乃宗教的根本。基本上沒有思維而得，直感而得的宗教，只有不思而知、不慮而得和非耳目之所到的悟得的宗教，如佛教禪家。可以說不在思維術範圍之內，而且有別於此二者，雖然是本文的題外話，但應順便釐清，以免混同。

參、論形象思維的體現

　　形象的產生已在論形象章有概略的釋說。形象思維是指直感事物的形象——外表、外觀，而形成每一事物的形象記憶，根據此形象記憶和體會的經驗，及實際的形象，而起生活的、美感的反應，以及再現形象，而完成藝術品的臆構形式和表現，這是形象思維的實際。如果就思想分級而言，也許是初級的，但就人以外的動物而言，也許能有直感認識的形象和經驗。但是能確定這朵花是美的，這株花樹是我的，則是難能可貴的思想了。因為確認了形象，確立了美感，排除了誤判，分辨我有主權，這樹花屬於我，已涉及複雜的心理和思維，惟人才能有之。即使是單純經驗性的我冷了，我熱了，這花是美的，已經是感覺思維、形象思維，因為我冷了，是已經過感覺比較，前一刻是熱的，現在已有了感覺上的改變，才能說「我冷了」。尤其說這朵花是美的，更已經有了審美經驗和審美判斷，有了美與醜的對立感覺和比較之後，才能得到的結論。這是基本而可顯見的形象思維，雖然不能缺乏理性的協助，但是屬於感性的、情感的。因為就形象的外表、外現的特質而言，不外方圓、大小、色彩、聲調、形狀、芬芳、酸甜等，藝術的形式和表現，都需要有此形象，而以形寫形，以形寓意，寓義寄情，才能表達、才能存有、才有氣韻生動、活潑傳神的藝術品。以情感的表達、呈現而

言，任何的喜怒哀樂，甚至情緒的激動，心靈的悸動，只有能感覺的形象才能表出。嬰兒的微笑，老人臉上的寂寞愁容等。一幅簡單的速寫，非任何的敘說、釋論，所可替代，更非邏輯推論所能致力，因其性質不同之故。也證明藝術有無可取代的地位，其詳已具本書上篇〈論形象〉。

形象思維的事實發生最早，由以上的述說已可概見。由這類經驗的、直感的初階形象思維，在人類脫離原始生態，進入文明，在石器時代應已經開始了，因我國在稍後的陶器時代，就已創出了象形文字，于省吾根據半坡村的黑陶彩陶、唐蘭根據山東莒縣陵陽河出土的陶文，均斷定中國文字距今六千多年之前便已起源造出。到了三千多年前的甲骨文，已具書法之美，郭沫若在《殷契萃編》一書曾讚美這時的文字為「當時的鍾、王、顏、柳」。筆者認為稍後的鐘鼎文，更是當之無愧。至今猶是書家結體取經的對象，可為證明。中國的文字，幾乎全係象形文字，由本章末的附圖及說明可為顯證。故而形象思維已寓其中，而且顯示了美的構形和思維原則，如：

屮→艸→芔→茻

木→林→森

人→从（從）→众（眾）

火→炎→焱

貝→賏→贔

虫→虫虫→蟲

石→砳→磊

水→沝→淼

手→拜→羼

以上的屮、木、人、火、貝、蟲、石、水、手都是「獨體象形之文」——即單獨象形的初文、然後再加上相同的同文，謂之同文會意。如屮，是指初生的草；而艸，則是眾多的屮；芔，指更多的屮；茻，是最多的草。在造字時是所謂的「形形相益」，一個屮再加一個屮，表示的意義是重複了，增多了。木與木的「相益」而有林、森；人與人的相加而有從、众；艸、芔、茻，林、森、從、眾，就有了形體、聲音、意義的不同。簡單而很明顯可以看出是經驗的和直感的形象思維，由一屮、到艸、芔、茻，是屮增多了，此一思維是形象的，也是經驗的。如我冷了、我餓了一樣，而是我見的屮和木增多了；而用象形的文和同文的字表現這不同思維的結果。這類的思維是初級的，也是重要的。就我國文字的構造而言，其基礎就在象形上，而且不外文與文的相加，如上述的例子；和異文相加，如「信」、「武」等，那是文字學上的專門問題，暫不討論。可是也顯示了這樣思維的含混性，如艸、芔、茻，在意義上是完全相同嗎？為何造了三個字？這三個不同的字的意義不同又何在呢？而且在同文會意的字中，只有此一例有三個字，其他的同文會意則只有二字，是約定俗成之外，顯示了形象思維的彈性和不確定性。因為不是同文會意的字，都如上例有二個字，有的只一個字，如月只有重文的朋；日只有重文的晶；戈只有重文的戔；牛的重文只有犇；犬的重文只有猋；心的重文只有惢；馬的重文只有驫；三已可代表多數，所謂三人為眾，則茻即嫌多此一類，而二人的從，亦可由三人的眾可表達了，馬牛犬的無驫、犇、猋等字，甚為恰當；而從二石的砳，從二虫的䖵，從二水的沝，從二手的拜，從

二貝的賏，幾成死字，可見不需此一類，也顯示了這類的字可有可無。有表單一的屮和表眾多的草的屮；表一木的木，眾多木的森，也就夠了，二屮的艸、二木的林等類，均不必要。而形象思維則以從二文的艸、林、炎等，與從三文的屮、森、焱等，均代表多數，林、森、艸、屮、炎、焱可通用，一方面是約定俗成，可能各地造字的不同之故；一方面是訴之視覺的形象認識，這二種方式能表現多數，都可接受，不必有硬性的拘限。而且為了字義的改變，特地多加了重複的重形，如茻→暮，然→燃。茻是日在屮中，代表日入屮中的傍晚；可是莫以後假借作「莫勿」──沒有之意，所以又加一日而成暮，代替莫，表示意義的不同和改變。然下從火，即燒烤之意，假借作語詞的然而，所以又在然旁加火，以表示其不同。這種字例甚多，文字學家名之為重形俗體，這種重形的字，又是特意加的，而非無意義。從事物的形象而言，真有重形的兩個月亮嗎？有三日嗎？當然沒有；所以朋字不是月的重形，是鵬的象形字，假借作朋友的朋；晶不是從三日，而是星，晶表星多而光亮之意（詳見魯師實先《說文正補》）。可見形象運用的方便靈活而切合實際。但是因為天下事物的形象無窮，而表現字體的「線條」有限，所以同一「線條」、或同一字形所代表的意義不同，如一是數目之一，但且字之從「一」，一係表地平線；上、下之從一，一係代表在某物之上，在某物之下；上、下二字也非從「卜」，古文之丄、丅、丨也非通徹的「丨」，而是表在意想中在上或在下的事物，而以「丨」或「卜」作為形象的表示；扁字的「尸」，屋字的「尸」，不是屍體之義，而是代表了屋宇的形狀；「燕」、「魚」字的從火，「火」代表的亦是燕尾和魚尾的形狀，此例甚多。又一字形體

的繁簡有時並不影響聲義，如玉，作為部首則省作王，俗稱斜玉，又玉的玨，右側的王亦係玉之省。肉作部首，則省作月，相信是為了字形的美而作改變的。又如秋與秌，左右字形互易，不影響聲義，昏與睧、旻與旼、智與䀠，只是一字的異體，枅與柔、架與枷、枻與枼、某與柑、柔與杍、枇與柴亦然，但因約定俗成之後，而有聲義的不同，但柘與枽仍保持了「枽與柘同」，可見其仍為一字，與秋秌同例，此例極多。愁字從心愁，故亦可作愀，表示相同之二文而合成之字，可以左右互換，上下交錯，因為從形象所代表的意義而言，並無不同，在金文、甲骨文之中，更是如此，以後的文字有了部首，部首之文確定在左，以木部的字作考察，固然絕大多數木在左，但有不少的字木在下：如朵、呆、柔、條、朱、茱、杲、桼、袃、桑、欒等。有木在上：如杏、杢、傑、查等。

亦有木在左右的楙、楸、枺、楸、槑、樲、欟。木在右者，則只一秌字，至於楙、棽、欟、欟等，不合形象思維等怪字，則往往意義不詳。這是由古至今我國文字構體的情況，由木部的字為例，共一千五百七十五字，僅係從木而構成的字體的，就有以上諸多的變化，可見形象思維所顯示的意義：一、凡與木有關的，均從木構成字體；二、木在左在右、在上在下，均表示與木相關而已，沒有一定不移的位置和規定。三、從二木、從三木只是木的多數，故從六木、從八木亦係多木之意，已具有騰圖、畫圖的形式，超出了我國文字的構體原則，故有的無字義，有的無字音。古人僅由文字學研究的途徑，歸納為六書——象形、指事、會意、形聲、轉注、假借之外，未由形象思維的實際作構形思維和美的表現的探討。上述三項，只是形象思維的原則歸納。至於所顯示的形象美，可析論如

下：

一、化雜亂為整齊：代表事物形象的形體，已規律化、統一化，使雜亂的事物，成為整齊而統一的形體表現，如屮作屮，係表示草初生的形狀——一直劃代表草莖及根，凵代表草葉，實際上草的莖根和葉會如此整齊嗎？當然不會，乃象形思維的整齊、統一的表現；又如木作朩，上象葉枝，下象根莖，而樹木的枝葉根莖，不可能如此整齊而統一的。其他如水、火、牛、羊、毛、氣、瓜、蟲等等，均係如此，而且隨事物的形象特性，有不同的象形方式。如牛屮，係由上空向下的俯視之形；丼，井也是如此，由上空下視，只見井欄和井口。山屾，是由下往上透視之形，氣弖也是如此。羊羊是正面觀察其形，瓜瓜亦係如此。日⊙象其常圓，月⊋，象其偶缺。水沝象其流向，心㣺象心臟之形，象其血管心室。因為象形的靈活，除了化雜亂為整齊之外，也走出了圖案化、圖畫的窘境。而埃及文字的不能進一步再作發展，其故可能在此。

二、形體具均衡、對稱的畫圖之美：我國文字之能成為書法，由表情達意的符號工具，成為書法藝術，即以其具有畫圖之美，完全以形象為基本，故云「書畫同源」。筆者又以為書畫同技，因為除了著色渲染之外，均以線條點劃表現為主。例如林（朩朩）、艸（屮屮）、共（拱）（𦥑）、林（𣐽）等，顯示的是平衡對稱之美，尤其梾、棥、棥、楸、棥、樹、檞等的從林，更是視為有意的求平衡、對稱，因為從木已夠表意的了，複有杼、枌、柚的同一意義的或體字可為證明，尤其由梾而衍生的樊（樊），更是木與木，ﾄ（左手）ﾖ（右手）的相對對稱和平衡，而交則是乂上下重疊的平衡。又如瓜（瓜）下係瓜的果形，左右平衡對稱而略有上下的是藤蔓；果

（果）是象果在木上的形狀，彷彿是三枝等齊的樹枝，托住了樹上的果實；此處的田不是象田地之形，而是象果實的形狀亦可作ㆁ，可省作○，古文有𣏔（梅）字，省作𣗍（呆）可證。杏（尚）字的從口，口亦係果實之形，果實為三樹枝所繫懸；這類似的字例，證明了構字時字形的求對稱和平衡的美感。又在平衡、對稱之時而求其有變化，例如森，不是三木並列而作𣛧，屮（草）、蟲、猋、姦、麤、众、焱等，均係如此，三者等齊並列，則嫌呆板，而且不符事象的實際，蓋多木並生，一定有高低的不齊，字形作森，即係此意，故而更切合。同理，眾人應有領先者，群馬、群兔、群犬、群蟲、眾草都有領先、凸出的，而非平頭平等，如此構形，真實而有變化，對稱而見綜錯。就整體的構形而論，上述森、众、猋等字，更有層次感，如果三木、三人、三兔等齊頭平列，則將呆板而無層次感。此外如亭、台、書、畫等字，由上而下，層次清楚，如繪畫般而有遠近，重疊的感覺。這種畫圖之美的靈活生動，進一步運用到文句的表達上，如「荷葉田田」、「亭亭玉立」，田田以狀荷葉之圓，亭亭以切少女的丰姿，與田、亭的字義無關，而是取田、亭的構形之美而顯其生動。尤其在小篆、隸書的形體中，呈現字形的形體美，並可明顯地就字形一望而知其大概的根本意義，故能永久流傳。歷經三千餘年方出土的甲骨文，我們仍能識其字、知其文，即其形體具畫圖形象之故。標音文字即不具備這一優勢，故常在音變之後而難以識知，希臘文、拉丁文即係如此，結果幾成了全死文字。

三、形象構體而寓意義：事物的形象，即以寓示事物的意義，乃象形文字的根本，極易由形得義，如木係象樹木的形狀，即以代

表樹木,《說文解字·木部》釋木云:「木,冒也,冒地而生,東方之行,從屮,下象其根。」這一解釋,不但許慎受了當時陰陽五行之說的影響,解為東方之行;而且在字形上也略有錯誤,不是從屮,因為草本與木本不同,下既象其根,上即象其枝幹或枝葉,如係從屮,就應歸納在屮部,不宜獨立成為部首。「冒也」,在文字學上是「音訓」——二者有雙聲、疊韻方面的關係,「冒地而生」,是「義訓」,解釋木字之義,木是冒地而生,沒有錯誤,但草、瓜等,也係冒地而生,所以木字的意義應如《莊子·山木·釋文》所云:「木,眾樹之名。」依木部之字一千餘,可為證明。我們能作此辨證,即係依形象思維之理。由木為樹的總名,故形成了凡與木有關之字皆從木,形成了分別我國文字分類的依據,也是構形成字的基本,所以凡石之屬皆從石構形,從玉、從金、從水、從口、從日、從手、從心等的分部首和構成字形的要素在此,不但字義包涵在形象之中,而且依事物形象同係一類而分類,故而每一字的類別和大概的意義極為明白。如從水的字,一定與水有關,但水有水名,水波、水流、水聲等的分別,故從水構形的字各各有別,所以由此而形成每一字的意義,以致成為字之後,代表了概念、思想,而實際上是由形象思維所產生、所顯示的是字的意義有事物的形象可尋,而字形必與字義相合。聲符也寓有意義,而發揮形象思維到奇妙的地步,一是形體與形體構字時,而產生意義。如:杲,日在木上,表日出已久,光芒大盛。杳,日在木下,表日已下落而昏黑。莫(暮),日在茻中,與杳字的意義相近。采(采),手在木上,表示採果,採花的採擷,採是采的重形俗體字。然,是犬肉在火上,表示燃燒炙烤,燃是再加一火的重形俗體。炙,肉在火

上，與然的意義相近。於是分析、觀察字形，即可得出字義，繪畫的以形象寓意義，而顯出意境，其方式相同，如前所述的「野渡無人舟自橫」，「踏花歸去馬蹄香」的繪畫表現；一是以形體表現心中的抽象意象，如古文⊥（上）、丅（下），「一」不是數目字「一」，而是代表一切事物的表面，在此以上者為⊥，以下者為丅，前文已略加析說。又如刃（𠃌、𠃌）以「、」或「、、」加在刀上，表示刀的鋒芒；朱（朱）木中一點，表示內紅，乃松樹之一種；本（本）「一」表示木在泥土或地表，故為樹木的根本。同理「末」（末）「一」表木的末稍；夭（夭）表木稍的折斷、折彎；｜，表示上下通徹。引，「｜」表示開弓之意；閂，「一」表示門已關鎖；囚，表示人在牢中，而「口」即表牢獄。以不成文字的符號，表示抽象的意象，把形象思維作了最佳的發揮。詩人的單從事物形象的描繪，而意象以顯，即此一方式的發揮，如李白的「山從人面起，雲旁馬頭生」，蜀道的險峻以見；王維的「菱蔓弱難定，楊風輕易飛」，自己宦途無憑依的感歎以寓。所謂寓情於景，寫景即以寫情，亦複如此，張九齡的「滅燭憐光滿，披衣覺露滋」，乃深夜相思之情；杜甫的「鴻雁幾時到，江湖秋水多」，表達了對李白深切的思念。意義在描繪象形之中，與文字的以形象構字時而意義在其中，是同一方式。

　　四、摹聲寓義的音律感：眼之所見，是形象最主要的感知和來源。其次是耳聞的音響形象，在摹聲寓義，以聲兼義，使我們文字的形聲義有了整密的聯絡和結合，兼有標音文字以聲寓義之長，而又有形象的結構以顯示意義。例如鵝，「鳥」表示鵝的類別，而「我」乃摹鵝的叫聲，鵝的得名，鵝字的意義即寓在「我」、

「我」的鵝的叫聲中。眾多的形聲字，無不如此，如雞之從奚，鴨之從甲，鴉之從牙，妹之從未，姐之從且，錢之從戔，哽之從更，咽之從因等，均由聲的洪細高下而寓義於此聲音以構字，今之方言俗語中，尚有無其字形而有音義在使用者，即尚未造出此字之故，如不得已而需用文字紀錄時，則假借其聲音相同或相近之字的為替代，即文字學上所謂的用字假借，二者或聲音全同，或發音相同的雙聲，或韻母相同的疊韻，方許其假借。專門研究字音的，成為聲韻之學。我先民因發音的器官不同，而有了唇、牙、舌、齒等分別，發音時有送氣、不送氣、聲帶顫動不顫動之異，於是分出輕清的平聲、濁重的仄聲，仄聲再分上、去、入，同一韻母發音的，歸類為同一韻部，如東、冬、江、支，「前有浮聲，後須切響。」不宜有孤獨的平聲字的情況下，調成了「平」——浮聲，和「仄」——切響相間隔、相配合，加上基本上隔句句末的字押韻的平仄譜，表現在詩歌詞曲和戲劇、駢文上，構成了文學作品的音律，平劇的「有聲皆歌」，其特性即係如此而構成。由此可見我國文字的構造，每一字都是由形象思維出發，字義嚴密結合了事物的形象和聲音形象。故每一字在詩歌、戲曲之中，都能有音律的藝術作用，從事表演藝術者非仔細講究不可，否則不止荒腔走板，而且會錯聲失調。故除文字的工具性之外，兼具藝術性。

五、形象符號相同的混淆：事物的形象無窮無盡，而構字的線條所形成的符號極為有限，故同一符號而代表的事物不同，上文已有論及，故而在構字的基本上造成了字形、字義上的含混，例如杏（杏），依字的形體係果實在木的枝葉之下，不止杏，絕大多數的果實均如此，杏字如此構字，除約定俗成之外，意義嫌含混。許慎

的《說文解字》，解杏作形聲字——從「向」省聲；段玉裁的《說文解字注》則依不同的版本，認為從「可」省聲。何者正確？因為杏字的發聲均與向，可無聲、韻上的密切關係，如果依這種「省聲」的字例，則口部任何一字，均可成為杏字的省聲，不止「向」、「可」二字而已，此亦含混的一例。杏的從口，在構字上尤當解為從木口會意，但如此會意，何能是杏呢？所以口非口，乃代表果實之形，如呆（𣐈）乃某（梅）字，有古槑（𣐈𣐈）可證，但露在木上的只是梅嗎？依構字之理，尤宜解作果；段玉裁認為從口是甘之省，但有的認為是從木象形，即口乃象梅的果實之形，認為不是從木、從甘省的會意字；而呆字現已用作癡呆了，癡呆之呆，是從囗（ㄨㄟˊ），而非從口，因二者形體相近似而有錯誤，保固的保，即係從囗（ㄨㄟˊ）之呆。筆者舉此例證不是論證文字學上的是非，而是說明字的形體相似而產生的意義含混，因為依形象思維的道理，是形象表示、寓含，以致確定所代表、象徵的意義，現因形體的相似，導致意義、內涵的含混，而成為其缺限；同理我國文字同音之字太多，一字又有平上去入四聲之分，所以單獨發一姐字、兄字、弟字等之時，如無其他代表事物情境的字相隨伴或襯托，便一時難以確定是何字，如是不得已而使用疊字——哥哥、姐姐、妹妹等，或使用「吾兄」、「我的」等，才能分辨係何字何義。又在發音不準時，處女、處所，驅使、大使，頗難區分。這些明確可見的含混，顯然引發了使用的不便，和認識的困難，有待種種的努力和方法為之克服。但這種缺點和含混，也表示在其他的形象表現上，如杯弓蛇影，是形象相似而引起的錯覺，正如驚鷹的認繩為蛇；書三寫，魯魚亥豕，是書寫時的形近而誤，其例極多。孔

子因貌似桓魋，而被匡人所困，係形貌的近似所致，這是形象思維上的根本缺點，因為形象難於同邏輯思維的「概念」，作極明確的劃分，而且象形之法可繁可簡，一物可仰視、可俯視、側視、正視、透視等而形象不同，故作為思維判斷時，因此而難有確定而同一的準確依據，甚至統一的形象思想法式，故而思想的結果和判斷不同，所以我國文字學上諸多因字形而引起的爭議，難以有確定的解釋，其故在此。許慎就文字的演進——實際即形象思維的發展，歸納成為六書，所謂的造字條件，深具邏輯精神，尤合乎定義法、歸納法、演繹法，因為許慎又根據所歸納的六書，以解釋每一字，例如《說文解字》釋下列字云：

> 口：口，人所以言食也，象形。（象形字）
> 八：八，別也，象分別之形。（指事字）
> 占：占，視占問也，從卜口。（會意字）
> 叱：叱，訶也，從口，七聲。（形聲字）

雖然他未能全部掌握此一演繹法則，正確地釋說所有的字，但顯示了有意識地運用這種方法，又如：

> 后：后，繼體君也，象人之形，從口，易曰：后以施令告四方。

如照六書的會意字例，從人口應解為會意字；在許慎之時，后已是妃后的專稱，是假借的意義？還是引伸的意義？在漢以前的文籍

上，后已假借作「後」、「厚」、「項」、「姤」、「遘」，因為後厚與後是同音字，項、姤、遘與後是雙聲字，故能假借，許慎對此卻無釋說，是其錯誤和缺失。但許慎的「象人之形」，亦可認為係解釋後字的尸（尸）是象人之形，如屍字之例，其實像人之形的，尚有大、立、天、子、女等字，是象形不同的結果，影響到字形字義的解釋，而造成含混和問題。一方面顯示了特性，一方面也形成了缺點。其實是難在形象上有一定的如理性思維的法則，作正確的推論和思考。

形象是事物的外觀、外表，除了顯現事物而寓涵意義，形成名相之外，也凝聚成氣象、意境，所謂「觀於海者難為水」，「登泰山而小天下」，即以其浩瀚，雄偉的氣象，產生了陽剛之美，西方美學家所謂崇高；花好月圓，幽林晨曦，乃具優雅的陰柔之美，西方美學家謂之雅逸。於人而言，特質具於內，氣象顯於外，相傳曹操為魏王，外夷遣使入朝，曹操自知身軀矮小，恐不足儷伏來使，乃選侍衛中的碩壯奇偉者，飾為魏王，操則持刀立其前而扮為衛士，完成朝見禮儀之後，曹操故意使人問其對假魏王的觀感，使者答道：魏王固然雄偉，但可畏的是座前後側持刀之人，指的就是佯裝衛士的曹操。可見除了形貌的外表之外，尚有修養性情境遇等形成的氣質而表現於外，雖難以形容，而可感受，如《莊子》所謂的「行不言之教」；「虛而往，實而歸」。藝術品能表現作者的情感、精神面貌，以致所謂浪漫的、古典的，其理正同。所以藝術上的風格、境界、意境，實難有一定的方法、形式而明確無誤而表現之。而概念只能說明，無法感受，故邏輯思維亦難於界定藝術品的和美的程度。以我國文字與現行風行世界的英文等作比較，以其具

畫圖之美，隸篆更具有優雅、飄逸、莊重的藝術氣質和美，尤其是行書、草書，更活潑、流暢、遒勁，形象變化亦因此顯示其能成為藝術品，能使人如繪畫般的欣賞珍愛，其故在此。透過書法，能表現個人的情感個性，顯示出藝術的開創性，即在具此藝術氣質，因為我國文字的形成是象形之故。

　　我國文字發展至今，已約有六千多年的長久歷史，但全然未能離形象的象形根本，可以概括地說是形象思維的顯示和發展的總結，前人只以字學的研究立場和方法，得出造字的條例、用字的方法、聲韻原理法則，而未從形象思維的立場切入。現代的美學研究和形象思維的探論，亦從未注意及這悠長而完整的文字系統，由分析資料、現象得出問題和結論，和為究論形象思維的他山之石，殊為可惜。筆者特於前節〈論形象〉與本節論〈形象思維〉拈出析論，以見形象思維的實際和特質，和可以得出的原則和方法，以及與理性思維不同之處。這一久遠、龐大的文化遺產，取得了諸多重大的啟示和原理，有助於形象思維和法則等的研究甚大，而且依形象的觀點以返照，尤可得出字學研究的新方法、新見解，並印證以往研究的得失。形象思維自亦隨各類藝術之發展而蘊藏、顯示其法則，以及日常生活事物之中而見其實際，故應多方探討，不宜執一以論，尤以繪畫音樂為甚，只以我國文字結構特殊，以其係依據於形象而作全面、完整、無間斷的發展，至今仍一脈相承，無太大的改變，筆者相信這是全人類有關形象思維和發展實際的實踐遺產，可惜為這一方面研究的學者所忽略。以上綱要式的歸納，已發現形式上能顯示的美的結構如整齊、統一、均衡、對稱、層次、參差等均已在字形中顯示；又以象形字的視覺形象，結合了聲音上的聲音

形象以顯示意義，更非常特別，也證明了語言與音樂係同源，語言藝術也是時間藝術；關於形象思維的規律和運用的實際上，是象形字的構形除了能體現形象之美外，僅有一定之理，難有一定之法，因為許慎的《說文解字》雖歸納了「六書」，但只是一定的造字之理，但是不是依照某一定的規律而去造字的，固非一定之法，但是合於一定之理以後，而可不悖於一定之法，所以許慎才能歸納成有規律的「六書」；也因為不是固定的、呆板的一定之法，許慎依據以解釋字形結構時固不能免於錯誤。又此六書是由造字之始，中經長期發展，至許慎時已時世悠久，此一定之理而又有合乎一定之法，乃形象思維特別之處，因為是形象的，必然也是經驗的，依據形象的正確體察、經驗的檢驗導正，所以能合理、合法、無待固定的思想程式、法則為依據而思維之，與之有同理構形之處的繪畫，正可以作為旁證。是形象思維的某方面的方法，已存具於形象和經驗之中，不惟暗與理合，亦暗與法合，故而不必建立此類方法了。

附圖說明：上圖是實物圖畫般的形象，而下圖為龍字在不同器物上的象形之法，均為形象文的結構，可見中國文字是形象為主的構體，書畫同源，實無可疑。每字的構形有異，乃象形有繁簡的不同。

仰韶文化期的鳥紋與蛙紋

期別	蛙　　紋		鳥　　紋	
半坡期				
廟底溝期				
馬家窰期				

龍的形象以不同程度的圖畫性出現。（殷銅器銘文）

甲一六三一 拾一·五 前四·五四·三 前五·三八·三 後二·六·一四 菁一一·三 戩

五·一五 佚二三四 寧滬三·四三 河六二八 京都二二六三 乙七三八八反 乙七

八一〇反 珠四六一 河六三〇 甲二四一八 鐵一〇五·三 鐵一六三·四 拾五 前四·二

九·四 前四·五三·四 前四·五四·一 燕三四 燕五九〇 後一·三〇·五 林二·七·八 戩四

三·一 佚二一九 燕三四 燕六四六 京津二二九三 京津二四七九 存四五〇

存六三一 甲三三六〇 《甲骨文編》

甲2418 3360 43 1642 1747 2606 2962 3797 4507 4607

4516 4911 5340 6298 7388 7801 8859 8997

899 佚219 973 續1·31·5 續1·38·7 徵4·34 續5·14·5 六中4 續存450 631 632 外453 揻續147 2241 珠462 620 620 續5·20·2 徵11·94

錄626 628 629 630 六中4 631 632

新2479 4889 甲2040 3483 乙108 745 768 960 964 1463 2000

2093　2158　2340　6412　6700　6743　6819　6945　7040　7142　7156

5·33·6　7163　7348　7911　8462　珠340　佚132　續11·39·4　5·22·9　5·28·10

627　751　天38　掇219　掇468　444　六束77　徵11·120　12·41　12·43　12·67　錄500

享孔為龏　龍母尊　龍子鱓　余酉羁　昶仲無龍鬲　�307　《續甲骨文編》

王孫鐘　楚王酓璋戈　戲鱓　昶仲無龍匕　樊夫人龍贏匜

1·104　獨字　5·117　咸少原竜　《金文編》　粹365　1231　樊夫人龍贏壺

18　48　86　138　171　類篇龍古作竜　5·118　咸少原竜　邙鐘

日乙三一三　七例　日甲一二五背　日甲一八　四例　《包山楚簡文字編》　《古陶文字徵》

龍　□一元□(丙4:2~3)　《長沙子彈庫帛書文字編》　《睡虎地秦簡文字編》

0538　1822　2731　1060　3615　王孫鐘龍作　墓文省虫，楚王戈作　，亦从兄。

龍武之印　龍屋武印　臣龍　相里龍　趙龍　龍枯　0278　《古璽文編》

龍　馮龍之印　龍瘒印　甄龍之印　劉龍印信　韓龍　龍乘私印

石經文公　冯龍之印　劉龍　《漢印文字徵》　龍當

龍與通叚金文王孫鐘龏作，此近似又通恭=　《石刻篆文編》　肖

龏　襲重文

《汗簡》　（以上所引，均見《古文字詁林》）

肆、論形象思維的原則

　　由上文的探究，中國文字的構形是形象的，已無可置疑。而藝術家的美的表現，也是形象的，但二者仍有基本上的別異。象形文字的構形，雖能顯示形象的美感，但是仍是表意傳情的工具，不惟以表意為主，而且其形象已符號化。且長時期的構字成體，是經過使用此文字的廣大人士集體創造、使用、修正而加以確定，故長久至於數千年，雖無造字之法，僅有造字之理，暗中依循，而無錯誤。藝術家的運用形象，進行形象思維則不然，其欲由形象傳達的，是合情感性的美，其形象表現不惟不能作一律的符號化，而且要極力求創新與多變，顯示作家的創造性、個別性等。又符號化的文字，則以傳達情意為滿足，不同於表達合情感性的形象美，因為千變萬化而無形象上的一定準則，表達的多變，所以求一定形象思維的法則，實難乎其難。而藝術家進行創作時，每一個體即係主體，依其個性、能力、修養、經驗而作開創和表現，雖然有一定之妙，而難於由一定之理，以得一定之法，由作品中顯示之形象思維，多係後人的研究，縱有錯誤，亦無法修正，而且也不必修正，所以亦難建立定法、規則。

　　我們已可確定形象思維的實際，先於邏輯思維，而且是邏輯思維的基本，可是其進展已遠落於邏輯思維之後。時至今日，研究美

學、藝術的學者,都已體認其重要性,更承認應有形象思維的方法,但又無法發明和建立其方法,甚至欲建立其方法而未能,但又無可奈何地承認不能如邏輯思維的有一定的形式和規則。故而進一步追問到什麼是形象思維法時,一無確定的答案,只在形象的發生、情感、寓托、想像等方面上,博徵旁引,多費辭說。經過筆者苦苦地追尋,長久地思索之後,發現的事實是:

一、確實有一定的、可循的、有思維法式的形象思維法,訖未建立,而尚待建立。

二、此一思維法有其高難度,故難於建立。

三、有效的形象思維,已在實際上發生及應用,但無一定程式的方法。如邏輯思維法的明確,而有法式可循用。

四、形象思維其基本在形象與感性,因其無定而複雜,多變而主觀,縱有法式必與邏輯思維大有不同。

五、歷來美學家所謂的優雅、秀美、秀麗、典雅、壯美、偉大、悲壯、崇高等,只是美感,或審美鑒賞的類別、範疇,即使比率、和諧、均衡、集中,只是合乎美的感受和達成美的形式結構,如邏輯判斷的真實、正確、可信等,是運用邏輯時的目的或希望,所以不是形象思維法。

又就形象思維推源溯始而言,維柯(Giambnttista Vico, 1668-1744)的發現和主張是重要的,朱光潛推崇其貢獻云:

> 沒有形象思維,就不但不能有人類歷史發展的起點,而且也就不能有詩或文藝以及詩學或文藝理論。(朱光潛《美學再出發·維柯的《新科學》的評價》,丹青圖書)

這一論點,現已得到了證成,是維柯的智慧的發現。他在《新科學》一書中提出了形象思維的三項基本規律:

> 一、抽象思維必須有形象思維做基礎,在發展次第上後於形象思維。
>
> 二、以己度物的「隱喻」,其原因在於原始人類心智的不明確性,每逢落到無知裏,「人就把自己看為衡量一切的尺度」,即中國儒家所說的「能近取譬」。
>
> 三、原始民族還不能憑理智來形成抽象的類概念,而只會憑個別具體人物來形成形象性的類概念。(同上)

依筆者之見,這三者很難說是形象思維的規律,僅係形象思維理念的發現,和形象思維重要性的說明而已。但其重大貢獻,是證明了形象思維的重要,而且是抽象思維的基礎,也間接說明邏輯思維和形象思維二者的相關性。當務之急和切實的研究,是先參照形象思維的實際,得出若干的原則,如六書之於造字之理,使形象思維進行時先與理合,如維柯之所為。故綜合前人的研究和啟示,大多參以己意,先總結為形象思維的原則而條述於下:

一、形象是經由感官認識、脫離某一事物實際後的外表外觀的記憶:形象認識基本上不涉及其內涵,在形象記憶形成、產生之際,經由經驗和生活的滲透,而逐漸覺知、理解其內涵。某一形象,結合其內涵則是概念,所以形象是感性的,不是知性的。故而其思維的法則有根本上的不同。

二、形象思維是以記憶中的形象,經由聯想,進行合目的性的

思維：這一思維的進行，不是概念的、理性的，而是結合經驗、生活、上升而成美的感受，形成美的表現。例如由「紅的花」，逐漸而成為「可愛的紅的花」，「代表可愛的紅花」，提升到「我要表現出這紅的花」和「如何表現出這美麗的紅花」。這是由形象到進行思維的簡單歷程。

三、形象思維的進行，先體察形象，使其明晰、確定、生動、完整、統一，以完成形象的再現：某一形象能由記憶中再現，必然是完整的、明晰的、確定的，依此而進行思維，才能創出形式，得到形式，完成表現。如形象的含混，正如概念的模糊，無以進行正確的思維，也無以完成所希望的形象表現。

四、形象是概念的基本，可以寓托概念，但概念不是形象，且無法作形象的表現：「女人」、「男人」是概念；「少女的微笑」，也是概念，任何這類的說明，不能代替雕塑、繪畫等「少女微笑」的形象顯示。一幀照片，在形象顯示的功效上，勝過千言萬語的解釋。但照片的形象，僅止於形象的單純再現，而非合情感性的形象表現。

五、藝術是感性的形象表現：任何藝術品不是概念，或概念式的解釋，必須透過具體的形象，表現其美，人們由感性加以接受和欣賞，達到悅目賞心的效果。此類合感性的形象表現，才是藝術或藝術創作。

六、藝術品經由形式表現美感和情意，無論醜美、哀樂等，都是形象的：藝術家是創造藝術品的主體，由所開創的形式，表達其情意和美感，不是解釋、說明、界定，而是由事物具體的形象作顯示和傳達，如美學家所說：「文藝作品的整個效果仍然是形象，而

哲學論文的整個效果仍然是概念。」其實不只是效果，而是在表現上，藝術品只能是形象的。不宜也不能出以理性的概念方式，因為不能引起感性的美感。

七、形象思維由想像進行，要藉理性作引導、及想定、判斷：聯想是形象思維進行的主軸，不管是超越時空的「觀古今於須臾，撫四海於一瞬」，或由形象至形象的「情曈曨而彌鮮，物昭晰而互進」，雖然不同於邏輯思考，但也不能流蕩不返，也不能與表達的情意、主題無關。以至形象的是否正確——不致以鹿為馬，認石作玉，誤桃作杏；物象是否適合情意以寓托情意，在昭晰的眾多物象中，選定何者，都有待於理性作用。理性與感性、形象與概念是有其互涉性的。即使完成形式，以至表達，均需理性的思考，但表達的方式必然是形象的，如晉·陸機〈文賦〉所云：

> 其為物也多姿，其為體也屢遷。其會意也尚巧，其遣言也貴
> 妍。暨音聲之疊代，若五色之相宣。

由理性的協調才能達成會意的尚巧，遣言的貴妍；而音聲之疊代、五色之相宣，正是藉形象為表達的說明。

八、與藝術最相關的是視覺、聽覺所認識的形象：前者以空間為主，藉大小、高低、凹凸、遠近、明暗、曲折、色彩等顯示形象；後者是以時間為主，由音色、音質、音量、節拍、韻律等為主；完成二者的表現。前者是繪畫、雕塑，後者是音樂，綜合此二者則是詩歌、舞蹈、戲劇、小說、電影等。藝術品以時空分類，除顯示不同的性質和方式之外，就形象思維而言，時間藝術以聲音的

形象較之空間藝術更縹渺難憑，更具主體的直覺性、經驗性，而顯其神秘性。其作品因受時間的限制，必以演奏為條件。演奏者的詮釋，介乎創作與再現之間。

　　九、藝術在形成時受時空的圍限，但創作之後，即突破時空：藝術家所處的時空不同，不僅見聞有異，而因時空不同所積累的文化、習俗、藝術風格和前人的作品，均影響其創作。時空也考驗作品，通過這一考驗，才顯出其卓越和成就。所以藝術家創作之時，要通過時空的觀照，由以往通過現代、面向將來，不是趨時媚眾，而是秉持忠於藝術的開創精神，開創出新異而自具風格的作品，在形象思維上是嚮往於「雖杼軸於予懷，怵他人之我先。苟傷廉而愆義，亦雖愛而必捐」的獨創情懷，達到「或苕發穎豎，離眾絕致。形不可逐，響難為係。塊孤立而特峙，非常音之所緯。」凸出其獨創性而至離倫絕類，達到最高的境界，雖受到才性等等的局限，但不可不高自期許，悉力以赴，嘔心瀝血，不成不止。

　　十、藝術創造和表現，是由自然形象凝聚、形成為臆構形象：藝術家一方面是師法自然，在描繪仿效自然形象，而投入情感，完成表現，我國的山水畫，西方的素描，可為代表。由自然形象，結合社會事故，由形象思維，進行有取有舍，有增有減而變化之，以完成臆構形象，開創出表現形式。前者即所謂「學畫先須臨摹樹石，勾勒山石輪廓，俱須得勢」；後者即所謂「分陰陽，定虛實，經營慘澹，成竹在胸而後下筆」。在文學作品中如柳宗元的〈永州八記〉是近於自然形象的表達，詩詞、戲劇等則是臆構形象的完成。前者力求妙肖自然，雖也涉及形象思維，大多不過臨摹勾勒，注意取捨，使其再現時的逼真。但後者必須滲澹經營，旁見側出，

課虛無而求有,以完成形象臆構而表現之,二者極有不同。

十一、藝術表現,必涉及技術、工具,但屬工藝者,不具藝術上的開創性:藝術品的創成,必有相關的技巧以及工具,只係因藝術門類不同,而有輕重之別而已。例如文學作品,依賴工具者較少,而繪畫則大有不同。但藝術與工藝的界限何在?藝術家大致公認再現品非藝術品,因為循一定的程序、方法、技巧可以一再重現的是工藝品,相反的,具有開創性、獨一無二的,才是藝術品。這是形象思維的重要原則,不能雷同一響,不能模仿抄襲,而要求新出奇。即使是獨創自具的形象,每一作品也必求在形式、內涵、意境上等有差異。否則亦似工藝品而減價。故而不許模仿、抄襲。

十二、形象經過臆構之後,方脫離自然、經驗的初境,因形象思維而形成時空、情節、形式等的統一、發展、融合,成為藝術境界:任何藝術都有妙肖自然的初境,和改造自然、人巧極致之後、為自然界所無、而又妙造自然的藝術高境。如《水滸傳》、《紅樓夢》、《約翰克利斯多夫》、羅米歐、茱麗葉,小至一首詩、一闋詞、一首樂曲等,都是藝術家臆構之後的開創。故無形式上的任何規則,而任其自然表現者,則是初境。受創造法則約束者,則係藝術境界。創造成績愈高者,則為極高之境界。

十三、經由藝術家形象思維,由聯想為主而形成的「臆構」,是藝術表現的境界:脫離自然初境的藝術品,必然是臆構的,或名之為虛擬世界,是因為係自然界、人類社會實際所無,而有時又有如燈取影的相關。然自形象的模形取象而言,均係出於景物事故之所有,以「王母」的蛇身人首,「天使」的人身有翅,埃及石刻的人面獅身,便足以說明。推至複雜的神怪小說如《封神榜》,現代

的卡通畫、動畫、偵探小說、妖魔影片，無不由形象的臆構而成，無不具有形象事故的實有基礎或投影，非全屬虛擬世界。只是出於實有事物形象的變形、變幻、變化而已。經由聯想，完成臆構時，必然要注意及此，以至巧妙地依從這一法則。

十四、每一藝術品以完成臆構而能生動表現為前提，臆構只有單純、複雜之分：每一藝術品。均係藝術家的開創，必經過臆想，而得出表現的形式和內涵，所謂「精騖八極，心遊萬仞」，即苦心而臆構之意。形象思維所致力收功者在此。每一創造，都必在內涵與形式上求新求奇，不能抄襲、模仿。完成此一臆構之時，因形式結構、內涵多寡、複雜程度不同，是以有單純、複雜之分。不完成臆構，則無所表現，單以寫作為例，進行之前，如不解決寫什麼？用什麼形式？何能進行寫作呢？

十五、形象經由臆構之後，決定表現的形式：任何藝術品必涉及形式和內涵，內涵是隱匿的，形式是外現的。內涵可以是意象、情感、理念，而形成必然是形象的，例如「淒清」，可以用「天寒翠袖薄，日暮倚修竹」；也可以是「彩扇紅牙今都在，恨無人解聽開元曲，空掩袖，倚寒竹」；亦可以簡約作「冷月雪梅」。是詩？是詞？是畫？藝術家固然有主決的自由，但是宜詩？宜詞？宜畫？亦係決定形式的主要因素。一旦採用了某一表現形式，必然全面依照此一形式而不容破壞、違背，故詩中不可入詞的語句，工筆不可雜抽象畫法，在形象思維上是內容與形式一樣，形式的整體一致為原則。以書法為例，甚致隸書的架構不宜用楷書的筆法，狂草也不宜雜行書。應依此原則，進行形象思維和作品表現。

十六、經由臆構的形式，是有意味的形式：藝術家經由其才

能，獨特地開創出寓托、表顯內涵的形式，形式與內涵於是相凝聚而成一體，如鹽溶解於菜肴之中，內涵滲透入形象等表現之中，不但形式是有意味的，所運用的形象亦係有意味的。由聯想而完成臆構時，應把握此原則，進行形象思維。否則常落入概念式的解釋，便如「勉汝言須記，逢人善即師」之類。

十七、形象有時是形式，而形式卻可包含、結合無數的形象：畫家的素描寫生，一朵牡丹、一叢牡丹，可以是表現的形式，形式即係牡丹的形象，但經由臆構而創造出形式時，隨內涵、意象而藉由聯想結合無數的形象，成為表現的媒介，此時形象不是形式，是典型、是素材，負起了不同的表現任務。惟聲音形式除聲音形象外，別無形式可言。明瞭了這些實際，則知形象思維因藝術門類不同而有巨大的差異性；因內涵的廣狹不同，而有甚多的變化性。以文學作品為例，大別為戲劇、散文、小說、詩歌，各類之中又有千千萬萬的變化。

十八、形式的極致是有組織體，有生命力的結構，由作者依內容而開創：形式有自然的形象形式，有共同的同一形式、有個人開創的個別形式。後者是作者才能、修養等結合內涵而創出，形式與內涵凝合為一體，作者的個性、情感等移注其中，不惟是美的組成，也是有生命力的結構。所謂別開生面，即係指此。前人「二句三年得，一吟雙淚流。知音如不賞，歸臥故山秋。」（賈島〈題詩後〉）庶幾能得其仿佛。這種完美完整的表現，也是人不過數篇，篇不過數句，小說、戲劇等也不過若干部，可見其難能，因為人巧已極，達到了藝術的最高境界。所有藝術家無不希望達到這一境界，但受諸多的局限，往往內心嚮往而不能至，卻也有在「迷狂」

的天才發揮，偶然的靈感來時，而於不經意中達到的。藝術家進行
形象思維時，不可不知此一高境與高難度。

　　以上十八項雖只是原則和基於形象經驗形成的事理和歸納，但
有了原則，自有運思的導循，以致隨而開出方法。

　　此外形象和形式可涵蘊、象徵、投注藝術家的意象、情感，而
且可以寓理於景物事故的形象中，如錢鍾書所云：

> 乃不泛說理，而狀物態以明理；不空言道，而寫器用之載
> 道。拈形而下者，以明形而上；使寥廓無象者，托物以起
> 興；恍惚無朕者，著跡而如見。（《談藝錄·隨園論詩中理
> 語》）

虛無抽象的理，藉可見的事物以寓托，以表達，則所欲表明的理，
不再是抽象的概念，而是有形象的可見可感，而有其藝術性、感受
性，例如：

> 身是菩提樹，心如明鏡台。時時勤拂拭，莫遣有塵埃。
> （《景德傳燈錄·卷三·神秀示法詩》）

> 菩提本非樹，心鏡亦非台。本來無一物，何假拂塵埃。
> （《景德傳燈錄·慧能求法詩》）

> 金鴨香銷錦繡幃，笙歌叢裏醉扶歸。少年一段風流事，只許
> 佳人獨自知。（昭覺克勤〈開悟詩〉，普濟《五燈會元·卷十九》）

一葉輕舟泛渺茫，呈橈舞棹別宮商。雲山海月都拋卻，贏得莊周蝶夢長。（資壽尼〈開悟詩〉《五燈會元·卷二十》）

半畝方塘一鑒開，天光雲影共徘徊。問渠那得清如許？為有源頭活水來。（朱熹《朱文公文集·觀書有感》）

昨夜江邊春水生，蒙衝巨艦一毛輕。向來盡費推移力，此日中流自在行。（朱熹《朱文公文集·觀書有感》）

　　這六首都是說理的詩，前二首是禪宗北宗神秀、南宗慧能轟傳天下之作，神秀的「時時勤拂拭，莫遣有塵埃。」仍在明心見性的求道境界，因為尚懼污染，所以要時時拂去塵埃。而慧能大師則已超以象外，頓悟無餘，無可污染，故而已無塵埃了，所以五祖授以禪宗的祖位。三、四首則係悟道詩，並經過師資的勘驗，認為是開悟了。昭覺克勤的「少年一段風流事，只許佳人獨自知。」比喻所悟的，不可落於言說，如少年戀愛，只可自知。資壽尼則以「呈橈舞棹別宮商」表達悟道的悅樂；而「雲山海月都拋卻，贏得莊周蝶夢長」，則指不再奔走參訪，安於所達的悟境。至於朱子〈觀書有感〉，前一首是指心靈的清澈，乃是讀古人書的效果，如源頭活水，起了澄清的功效。後一首則形容讀書的先難而後易，是工夫到了，便豁然貫通，如巨艦的中流自在航行。試與邵康節的〈觀事吟〉作一比較，則差別可見：「一歲之事慎在春，一日之事慎在晨。一生之事慎在少，一端之事慎在新。」則全然是概念的釋說，不過是套上詩的押韻形式而已。便覺得前六首的寓理詩，因為透過

了景物事故的形象寓托，所說之理，已形象化了，不覺得是在說理，不礙詩的藝術性、感受性。最特殊的，是使抽象難以了然的玄微之理，能活生生地呈現在目前，有了「著跡而如見」的效果，因為已將純理性的概念，經過這種表現之後，轉變成為感性的體會，所以很多藝術作品才能寓理，如推理小說、偵探小說、漫畫等。雖然在基本上這類的作品，不是訴之於情感，但仍受激賞，因為人有理性的一面，在理性的概念，成為藝術表現之後，而無損減其感性的美感之故。

明瞭形象表現和形象思維在藝術中表現的實際之後，可見形象思維不是孤立的，不但可以寓托情感、意象，更可寓藏事理；寓藏之理，也可以起感性的感發和領悟，不是明白的概念解釋或界說，更顯其真實有味。如果不透過這種形象思維和表現，則必然不是藝術，因為虛泛的說理，不會有「著跡如見」的真實感、和待領會、體悟的感性效果。因而美感無所寄託，亦不能生起了。

伍、論無法式的形象思維

　　由我國文字以形象結構成體的長期而成功的發展，卻只有一定之理，而無一定之法，此所謂無法式，乃比較邏輯思維有一定的推理論式而言。最基本的原因，是經驗的、實際的，正如斲輪老手的故事，不疾不徐，得心應手，其法式在經驗體會之中而得，無言說傳達之可能，又有何法式可說？藝術家的作品亦大多如此者，因為藝術是合情感性的美的形象表現，而自然的、初階的形象又是來于自然的景物，所謂「比著葫蘆畫瓢」，以「自然為師」，說明了其經驗性、實際性，雖然其表現是形象的，但法式在經驗、實際之中，不斷體會、不斷改進、不斷嘗試，和接受師承指導便可完成其表現。雖然在攝取形象之時，即涉及形象思維，但係無法式的法式，如唐·朱景玄云：

> 至於移神定質，輕墨落素，有象因之以立，無形因之以生。
> 其麗也，西子不能掩其妍；其正也，嫫母不能掩其醜。
> （〈唐朝名畫錄序〉）

　　可見畫家攝取形象，如實表現，形成作品——「有象因之以立，無形因之以生。」要顯出人物的本真，西施的特質是美，嫫母

的特點是醜，畫家要忠實地表現而凸顯之。但如何才能表現其美醜？是正面、側面？全身、半身？容貌、曲線？服飾、儀態如何？其基本的要求，西施是美的，不能掩蓋其美妍；嫫母是醜的，不能改易其粗醜。首先畫家不能照單全收，在靜態、動態的諸多形象之中，要選擇最能表現之一；在諸多或笑或嗔或喜等表情中，要選擇其一；在變化無定的服飾、儀態中，要決定其一。如白居易〈畫記〉所云：

> 畫無常工，以似為工；學無常師，以真為師。故其措一意，狀一物，往往運思中與神會，彷彿焉，若歐和役靈於其間者。

正是形象思維的說明，即使是依樣葫蘆，也是形象思維之一，因為至少是經由形象認識認定如此才美。而且能明確地攝取自然界的實有形象，將實際觀察所得凝成形象記憶，作為臆構時的資料，正是藝術家創造時的主要條件，否則無以生起形象思維，正如缺乏有關資料記憶，無以進行理性思維。其無一定的法則如下：

一、自然的形象法：景物事故經攝取成為記憶時，其過程往往是斷斷續續屑屑碎碎的，所以要棄除雜亂，割捨細碎，以求統一，形象才能明確、凸顯，於是才能似而真。其次則必求有序：藝術家所表現的內涵，必然非一，景物事故由先後、大小、高低、層次的得當適宜，形成「言之有序」，或表現有序，是必然的。否則零亂雜錯之不免，何能表現美和美感？又藝術家無論表現的是個別事物，少至蘋果的寫生，或眾多的內涵，每一形象首先必求其形似，

所謂「隨物成形，萬類無失」，「以似為工」，即指此而言，這是
形象表現的基本，所謂「畫虎不成反類狗者也。」畫虎而類狗，正
係形象不似之故。形似先由外表、外觀的輪廓著手，如北齊顏之推
所記：

> 武烈太子偏能寫真，座上賓客隨宜點染，即成數人，以問童
> 孺，皆知姓名矣。（《顏氏家訓》）

這種寫真的方式，即今之素描，更近乎漫畫，「隨宜點染」，
當然只能表現其外表的大略，童孺見而知每一人的姓名，即指形似
的逼真，至於工筆畫的求形似，則及於五官、肢體髮膚、服飾等的
細部。至於小說、戲劇等，則必及言語、舉止動靜等的描述，所謂
「如印之印泥」，乃針對形象輪廓的完全、細部的逼真而言，謝赫
六法的「應物象形」，正包括此二者。任何形象的表現，往往不是
孤立的，而且要凸出時空的感覺，尤以音樂、舞蹈更為重要，所以
要求合位──各各合乎階位元、聲位元的順序高下，以至整體的律
動和諧，唐張彥遠論畫六法云：

> 至於台閣樹石，車輿器物，無生動之可擬，無氣韻之可侔，
> 直要位置向背而已。（《歷代名畫記·敘論》）

意謂無生物之物，以謝赫六法論之，無氣韻生動的問題，要注
意的是其定位──位置向背的得當。定位的重要性，不止於此，在
每一藝術品的形象表現上，形成整體結構時，無論是平頭式的一字

排開，或遞減式、遞增式的排列，以至層級式、參差式的形成，必然要求每一形象的和諧、均衡而恰當的定位，因為在實際的景物事故上，每一形象都有其一定的、必要的時空定位，雖然藝術是臆構後的形象表現，不一定要扣住實際事物的時空定位，但要滿足臆構事表現形象的定位，故而要經營布置、合乎美感，不能零亂差錯；要能反應內涵，扣合情節；要依照時空，形成順序；而台閣樹石，車輿器物等的位置向背，較之有生命的人物更形重要而已。因為台閣的定位錯失，歪了偏了，「沈」在河中，壓在木顛，尚能成為畫作嗎？所有的藝術，何以在應物象形之時，而要得其形似？雖然無生命之物，以形似之極，須達到逼真、畢肖的如實表現的目的；但有生命之物，則進一步要以形寓神，藉形傳神，而要求氣韻生動，故張彥遠又云：

> 至於鬼神人物，有生動之可狀，須神韻而後全。若氣韻不同，空陳形似；筆力未道，空善賦彩，謂非妙也。（同上）

有生命的人物，其生動氣韻，是蘊涵在形體之中，而煥發呈現於外，而在藝術表現中，是要由形象而傳達生命力——生動氣韻，漢劉安云：

> 畫西施之面，美而不可說（悅）；規孟賁之目，大而不可畏，君形者亡焉。（《淮南子·說山》）

「君形者亡」是藝術美的重要原則，但不宜誤解，以為係否決

了形似的重要，當然也是對形式主義者的針砭，形似不是惟一的、至要的極則，即畫西施之面，美而可悅；描孟賁之目，大而可畏，則形、神雙全了。然而後之論者，截然分而成二，如東坡的「看畫以形似，見與兒童鄰。」言外之意，特重傳神，乃「君形者亡」的極端解釋，實際上是要由形似以得神似，如失去了形象上的形似，何能顯出藉以寓托的形似呢？何況神似非止一端，有屬於技巧上的，有屬於藝術家修養上的。純以形象的表現而論，則形似之極，即神似之途，所謂「栩栩如生」、「花傳春色枝枝到」，乃形似已極的效果，不但由大處的外表、外觀，求其畢肖，而於顯示生命力、生動、靈活之細微處，尤須仔細體察表現；再進於情動意欲之時的形態加以摩取，鷹隼的下擊，虎踞高崗的窺伺，貓捕鼠時的動靜，西施含笑、孟賁發怒，皆有其形態的不同，不於此中留意而表現之，則求神似亦必流於空談。畫西施而不可悅，描孟賁之巨眼而不可畏，大致其失在此。在大自然的景物中，迎風嫋嫋的楊柳，露珠滾動于花瓣碧葉上，草蟲跳躍于蔬果葉脈上，如是在形象上產生動靜襯托的效果，於是顯出了形象表現的生動。以畫家的表現而言，取象於此，鴛鴦遊於碧波，蟬鳴高枝，雞飛樹上等等，於是靜物連帶而有了動感。以時間藝術的音樂而論，在流動多變的音響中，有固定的敲擊樂器如鑼鼓的節拍，亦有此動靜相形的效果。

　　以上由統一、有序、形似、定位、神似，是形象本身所顯示的，也是習焉而不覺察的形象思維，而且有一種與物俱化的養成方式，如《莊子》的庖丁解牛所云：

　　庖丁為文惠君解牛，手之所觸，肩之所倚，足之所履，膝之

所踦，砉然向然，奏刀騞然，莫不中音，合於桑林之舞，乃中經首之會。文惠君曰：「譆！善哉！技蓋至此乎？」庖丁釋刀對曰：「臣之所好者道也，進乎技矣。始臣解牛之時，所見無非牛矣。三年之後，未嘗見全牛也。方今之時，臣以神遇而不以目視。官知止而神欲行，依乎天理。……動刀甚微，謋然已解，如土委地。……」（《莊子·養生主》）

　　這是一則寓言，顯示的是藝術的境界，歷代學者的有不同的解讀，但共認是由技而進於道的層面。然而道的內涵如何？如何能以解牛之技而入道？是經驗的？還是悟解的？可能爭議無窮。但由形象的養成而言，三年解牛，所見無非全牛，是人與牛的對立；此後逐漸消除了對立，人與牛俱化相忘，由目無全牛，到了目不視牛，而牛的結構能全面掌握，而達於「官知止而神欲行」的無窒礙、無束縛的境界，如果發揮在藝術的創作上，不假思索，隨意揮灑，雕塑也好，繪畫也罷，無不是牛，無不是天然的呈現。此一在形象上涵泳，乃是與物俱化，有如清鄒一桂所敘：

　　宋曾雲去巢無疑，工畫草蟲，年愈邁愈精。或問其何傳？無疑笑曰：此豈有法可傳哉！某自少時，取草蟲籠而觀，窮晝夜不厭，又恐其神之不完也，復就草間觀之，於是始得其天。方其落筆之時，不知我之為草蟲，草蟲之為我也。
　　（《小山畫譜·卷下·草蟲門》）

　　將此與庖丁解牛合而觀之，則可見其將草蟲的形象，如庖丁般

的自然養成,與之俱化,到了人蟲不分的地步,如是而下筆即形、神俱似而無不逼真了。鄭板橋畫竹而日與竹處,胸無成竹,而隨手能葉葉、節節寫之,亦即此意。能如此,則無須有法式的形象思維,而有其妙肖,藝術上無一定之法,而有一定之妙者,其理其解如此。一如邏輯思維由數學、日常事務養成了推論判斷,便能闇與理合,非由思致,而同其理證。

二、經驗的形象法:由於形象的認識是經驗的,藝術的開創也是經驗的,形象的表現更是經驗的,故應由經驗以析論形象和進行形象思維,以求與自然的形象法相配合,方能見其全。美和美的形象表現,其屬於後天的經驗性,《淮南子》論之最善:

> 今夫毛嬙、西施,天下之美人,若使之銜腐鼠,蒙蝟皮,衣
> 豹裘,帶死蛇,則布衣韋帶之人過者,莫不左右睥睨而掩
> 鼻。嘗試使之施芳澤,正娥眉,設笄珥,衣阿錫,曳齊紈,
> 粉白黛黑,佩玉環、揄步,雜芝若、籠蒙目視,冶由笑,目
> 流眄,口曾撓,奇牙出、屬蒲搖,則雖王公大人有嚴志頡頏
> 之行者,無不憚悇癢心而悅其色矣。(《淮南子·修務》)

毛嬙、西施雖然有共認的美質或美色,但在美的事物襯映之下,可以倍顯其美而動人,苟由惡醜事物相伴,則無欣賞接納者,顯然是後天的、經驗的。形象能否表現美、顯示美,亦係如此。不是所有的景物事故皆是美,不是所有的形象都能表現美,而是美與醜形成對待,待經驗為之檢驗。而且一涉及藝術上的表現和創造,無不需要經驗,經驗是廣泛的原則,故此特限於形象的表現上加以

析論。首先是精確體察形象：任何藝術家在藝術的表現上，攝取事物形象之際，必須精密準確體察事物外表、外觀的形象，如我國文字構形時的仰視、俯視、正視、側視、透視，累積形象的經驗，由靜態而動態，由全面而細部，由外表而表情姿態，由一般而特殊，有了相當程度的形象認識和經驗，才有相當程度的切物表達，進而作生動、正確的形象思維，正如邏輯思維，如果概念不清楚，資料不準確，則推理判斷必然有誤失。例如杜甫詩：

> 黃四娘家花滿蹊，千朵萬朵壓枝低。留連戲蝶時時舞，自在嬌鶯恰恰啼。（〈江畔獨步尋花七絕句其六〉）

這首詩精確體察了花繁、蝶舞、鶯啼的形象，才能作如此切貼表現，尤其「千朵萬朵壓枝低。」花的繁多、茂密的景況有了圖畫般的效果。又如《水滸傳》、《紅樓夢》，所寫的人物，栩栩傳神，其所以能如此，是體察眾多人物的生動形象，在臆構之中，凝聚了這種種的經驗，才能虛擬出不同的人物典型，如李逵、魯智深、賈寶玉、林黛玉、薛寶釵等等，其能呼之欲出，即係作者依其經驗，化入每一典型人物之中，將自身對這一型人物的形象經驗，設想融合，才能描述成功。形象攝取較為客觀，而能達形象精確的則要經驗，則有主觀性，經過這一歷程，才能將客觀的、疏遠的形象貼上身來，在臆構、聯想的作用下，完成表現時的形象思維作用，完成其表現。藝術家運用形象，在以寓托、傳達其欲表現的情意而顯示美和美感，二者皆源於生活的實際，出於經驗，如《淮南子》所云：

且喜怒哀樂，有感而自然者也。故哭之發於口，涕之出於
目，此皆憤於中而形於外者也。譬如水之下流，煙之上尋
也，夫孰有推之者？故強哭者雖病不哀，強親者雖笑不和，
情發於中而聲應於外。

喜怒哀樂是情發於中的情感，但哭之發於口是哀的表現形態
——涕淚之出於目，是哀的表現形態，在喜怒哀樂外發之時，臉部
的表情，同一口目，而形象不同；同一哭笑的形象，卻有假真之
別。真哭者其聲哀，有了口目形象以外的聲音形象的產生。假笑者
雖笑不和——有不自然的表情。無生命的景物，亦有形象上的不
同，煙向上升，水向下流，這些都出於經驗，推而廣之，有生命
的、能動的動物，有動、靜不同的各種形象，揚蹄飛跑的牛，與低
角而鬥的牛，形象極不相同，尾的上揚，低角亦自有異。發展而至
風俗習慣的事故，如不同的顏色、款式，表示不同的悲喜，甚至顯
示不同的個性，藝術家藉形象以寓表情意之時，自必不能誤用、錯
用，上述種種，以其係出於經驗、習俗等等，故無一定的成規定則
可說，可供思考判斷。而且情意與景物事故之間，在形象思維之
時，往往發生對應作用，如花好月圓、晴空萬里、日麗花開，往往
寓托喜悅之情，是喜悅喜劇或完美的結局；反之如花殘月缺、橫風
暴雨、濁浪排空，則是悲劇或淒悲。這是小說、戲劇家根據情景對
應原則的常用法則，雖然有心理學上的理由，但絕大部分是由生活
經驗、形象與情景如此結合才好。但也有反襯的方式，如陶淵明
云：「木欣欣以榮，泉涓涓而始流。」令人興奮的三春佳景，而卻
是「羨萬物之得時，感吾生之行休」的傷感，與唐人詩「沈舟側畔

千帆過，枯木前頭萬木春。」同一用法，且看一位無名氏的春聯：

> 半間茅屋棲身，站由我，坐亦由我。
> 幾片蘿蔔度歲，菜是他，飯也是他。

　　所寓寄是無可奈何的貧乏酸楚，是生活的經驗與形象經驗的結合，眾多此類的事例，雖屬形象思維，但思維的作用，隱而不彰，以無此經驗，即不可能有此思維之故。

　　形象表現時，任何藝術家都要求，希望能得心應手，無論用筆、用刀、用樂器或墨、或彩色，都需要精湛的技巧、或專門性的技術，無論由道而生技，或由技而進於道，在作形象的表現時，無人能立即得其形似，非在「心」的指導下，由手體會經驗，積累經驗，在形象的表現上，逐漸形似而逼真，且以畫家的用筆為例，清唐岱云：

> 筆著紙上，無過輕重疾徐偏正曲直，然力輕則浮，力重則滑，徐運則滯，偏用則薄，正用則板，曲行則若鋸齒，直行又近界畫者，皆由筆不靈變，而出之不自然耳。（《芥舟學畫編·卷一》）

　　只是用筆要達到輕而不浮，重而不滑，徐運而不滯，偏用而不薄，正用而不板等等，正不知要用多少工夫，積累多少經驗；能用筆自如，則進而描摹寫生，至於能由一揮而就，要去除偏差誤失，方能逐漸得其形似，待工夫用足，經驗積累，體會多時，方能由形

似而達神似，孟子所謂大匠能誨人以規矩，不能使人巧；又俗所謂
熟能生巧，「巧」自工夫與經驗得來之故。以事物外表的形相體
察，至形象表現時的經驗累積，道路漫長而崎嶇，用一分工夫，則
多一分積累，古人所謂的筆塚墨丘，可見其工夫之純厚，如此才能
如文與可的成竹在胸，或如板橋的毋須成竹在胸，而意在筆先，意
到筆隨，得心應手而寫出，自然逼肖而生動。雖然技巧、技術不等
於藝術，但任何藝術的形象表現，無不需要此二者，除了用工夫，
不斷地、反覆地積累經驗，體會巧妙，而得熟、巧之外，實無他
途。人一能之，己百之；人十能之，己千之，只是有天分的差別而
已，熟能生巧，是不二的法門。尤其藝術精神的發揮，所謂「解衣
盤礴」，所謂「迷狂」，乃建立在此基礎之上，否則只是力不從
心，手不應心的譎狂。因為表現時不能有絲毫之失：「輕重微異，
則妍鄙革形；絲髮不從，則歡慘殊觀。」不只是繪畫如此，以音樂
演奏為例，高一音階，低一音階，長半拍，短半拍，均將導致演出
的失敗和缺陷。

　　三、嘗試的形象法：藝術家以其才情、感覺，有意無意之間，
完成其形象表現和臆構，首推嘗試的方法，嘗試的意義和實際，已
如前文所述，而嘗試實是無方法而勉強稱之為方法的方法。以其是
無意的，大多屬於直感的，而又無一定的方法，而屬於姑且一試；
且不同於現代的科學試驗，有一定的程式、試驗物質和程序。而形
象的嘗試又頗有不然。蘇東坡之〈傳神記〉云：

　　傳神之難在目，顧虎頭云：「傳神寫影，都在阿堵中。」其
　　次在顴頰。吾嘗於燈下顧見頰影，使人就壁模之，不作眉

目，見者皆失笑，知其為吾也。目與顴頰似，餘無不似者，
眉與鼻口可以增減取似也。

東坡就壁模繪燈下所映現的頰影，雖不畫眉目，識者皆知其為
東坡，這是他所謂「以燈取影」的嘗試。他得出了眉與鼻口可以在
形象表現上試作某方面的增減而更得形似的方法，是有見於顧虎頭
的「頰上加三毛」。東坡又云：

虎頭云：「頰上加三毛，覺精彩殊勝。」則此人意思，蓋在
鬚頰間也。……吾嘗見僧惟真畫曾魯公，初不甚似，一日往
見公，歸而喜甚，曰：「吾得之矣。」乃於眉後加三紋，隱
約可見，作俯首仰視，眉揚而頰蹙者，遂大似。

頰上加三毛，眉後加三縐紋，也許可能是實有，但加三毛、三
紋，顯然是嘗試所得，而益見傳神；但未必是必然的準則，如所謂
的畫蛇添足；但所顯示的，嘗試是一種方法，在某一形象易於傳
神，和特徵之處，試加添減，任何形象在表現時，均有凸出的形象
特徵，所謂「如相駿馬，毛骨權奇。」馬的凸出形象，在毛在骨，
如何表現，可在馬的毛、骨特殊之處，試作加減，以顯形、神兩
似。嘗試失敗了，不但積累了經驗，而且可再作嘗試，無任何損
失。另一嘗試方法，係於無中生有，於難取象之中，試點染取象，
如清蔣和所云：

深山窮谷之中，人跡罕到。其古柏寒松，崩崖怪石，如人之

立者、坐者、臥者、如馬者、如牛者、如龍者、如蛇者，形
有所似，不一而足。不特因旅客久行山谷，心有所疑生，亦
山川之氣，日月之華，積年累月，變幻莫測，有由然也。此
景最難入畫，須如宋恪不假思索，隨意潑墨，因墨之點染成
畫，庶幾得之，若有意便惡俗。（《覺畫雜論·畫有不可用意
者》）

其實是試用潑墨之法，就潑墨形成之形象，似牛者點染成似
牛、似馬、似龍、似崩岩裂石者等等，因而象之，而不能有意寫
實。其實潑墨法、印象派的方法，即係用此嘗試法，以得自然形成
之天趣。又諸多工具之用法，方法之開出，無不待嘗試為之先導，
以至形成一定之法者，如清方薰所云：

畫備於六法，六法固未盡其妙也。宋迪作畫，先以絹素張敗
壁，取其隱顯凹凸之勢。郭恕先作畫，常以墨漬縑綃，徐就
水滌去，想其餘跡。朱象先於落墨後復拭去絹素，再次就其
痕圖之，皆欲渾然高古，莫測端倪，所謂從無法處說法者。
如楊惠（之）、郭熙之塑畫，又在筆墨之外求之。（《山靜居
畫論》）

此所謂「從無法處說法」，乃借用禪宗之思想，推求其實際，
則嘗試之法也。任何藝術之表現，如無一定之法，必然採用嘗試之
法，如操瑟、演唱，焉有不嘗試安弦定音，試唱就譜者乎？以上特
就嘗試與形象表現之關係，而論其運用之大略而已。

四、師承的形象法：藝術家之成技成藝，大抵不外二途，一則以人為師，一則以自然為師，元湯垕云：

> 范寬名中正，以其豁達大度，人故以寬名之。畫山水初師李成，既乃歎曰：「與其師人，不若師諸造化。」乃脫舊習，遊京中，遍觀奇勝，落筆雄偉老硬，真得山水骨法，宋世山水超絕唐世者，李成、董元、范寬三人而已。（《畫鑒·論山水》）

其實在某一門類之藝術未形成之前，只有以自然為師，體察之餘，而自我開創，如唐之張璪所云：「外師造化，中得心源。」及作品既多之後，於是便形成師承、派別，范寬是已受傳承於李成，然後才以大自然為師的。自某一門類的藝術成為專門的類別後，師承傳授，即不能免，從師而學，自然是方法、技巧、入門的途徑等為主。但從師之時，因偉大有成就的藝術家，代不多見，而且有機緣條件的限制；而古代名家，已有定評，而作品又優劣已分；故而上學古人，然而徒觀其作品而無技巧、經驗的親自解說，只有從其表現之形象而學習、體會，其所得自必偏於形象的表現。一位鋼琴演奏者、歌唱者，誰能不聆聽他人的演唱呢？所以畫家的臨摹名畫，書家的描紅、臨貼等，雖然有多重的作用，但仍以摹形取象得其形象的形似為主。此外便是體會的形象經驗，所謂大匠予人以規矩，相傳係唐王維所作的山水論云：

> 凡畫林木，遠者疏平，近者高密，有葉者枝嫩柔，無葉者枝

硬勁，松皮如鱗，柏皮纏身，生土上者根長而莖直，生石上
者拳曲而伶仃，古木節多而半死，寒林扶疏而蕭森。

這是其體會的形象所得，而以告人，而五代的荊浩所傳之山水
節要，則有如何布置山水之法：

山立賓主，水注往來。布山形，取巒向，分石脈，置路灣，
模樹柯，安坡腳。山知曲折，巒要崔巍，石分三面，路看兩
歧。溪澗隱顯，曲岸高低，山頭不得重犯，樹頭莫得兩齊。

顯然是山水構圖的形象原則總結之說明。能將這些規則，巧妙
地表現，則在於技巧。又偉大之藝術家，其傳世之作，以其成就不
凡，所以形成派別，如山水畫之分南派、北派，即由於王維的畫，
筆意形象清潤瀟灑，為南派之宗；李思訓則著色而金碧輝映，子昭
道繼承發揮，於是為北派之祖。黃筌於花卉，有集大成之稱。至宋
徐熙，一變舊法，於是各成派別，都是在形象表現上有特別的成
就。這類派別形成，中外皆然，無不由形象上的大有開創和表現，
由傳形而傳神，以至意境的特出，因傳承而開出派別。各家各派當
然方法非一，技巧多門，無人能兼擅盡用，各由所知，所習的一
面，以求形象上的逼肖而能傳神，則是基本之圖。所有的師資傳
承，均必涉及形象思維，但大多出於經驗的積累和方法技巧的體會
為多為主。仍偏於無一定之法而在一定之妙的經驗和體悟範圍之
內，難有法式的思維方法以為規範。

陸、論形象思維十二法的樹立

　　依形象的形成而作二分時，可容易地發現，有自然形象和臆構形象之分；而藝術家所開創的「臆構天地」，則係依形象結合內涵，由想像而成。以其係以形象為基本，故似實而虛，在藝術家的作品表現上，則似真而假，雖係以假如真的表現世界，如某一完整的戲劇、小說、童話、或詩、詞。尤以《紅樓夢》中的「太虛幻境」，可為代表：其栩栩如生的人物、情節、景物、人物行為、對白、結局等，無一不是臆構的。不是錯亂了真假，而是假而似真，假而合理，也許不存在於真實世界，只存在於臆構中，卻可使人如歷真實世界，其人物呼之欲出，其事故情節歷歷可數。總而言之，可以用現今的攝影術，依之完成表現或演出，一如真實世界之事故。此一臆構世界，正如邏輯思維中的一個命題，一個「思想」，是理性判斷的範疇。邏輯思維中的「命題」、「思想」，是概念為主所構成，依概念所代表的名言、符號等，進行理性判斷，獲致結論；而臆構世界則以形象為主，依形象結合內涵，得出表現的形式或形象表現。例如：

　　千山鳥飛絕，萬徑人蹤滅。孤舟蓑笠翁，獨釣寒江雪。（柳
　　宗元〈江雪〉）

嫋嫋城邊柳，青青陌上桑。提籠忘采葉，昨夜夢漁陽。（張
仲素〈春閨思〉）

　　這二首詩的表現都是形象的，無一語、一詞是概念式的說明，
但在臆構上卻有程度的不同。前一首大多是自然形象的凝聚，臆構
較少，但是釣雪嗎？還是釣魚？雪可釣嗎？釣雪即釣魚嗎？這應是
作者臆構之處。而後者則幾全係臆構，詩人以假設的春閨婦人的身
份與情懷，城邊柳、陌上桑等因係顯明春天景物，但竟然「提籠忘
采葉」，只是夜裏夢見戍守魚陽的丈夫之故。表達的是此臆構的主
題和內涵，而表現的形式都是形象的。故而現出臆構的程度有「類
真實」、「半真實」，上升至於神怪小說，則「全然不真實」了。
而且真不真無礙於臆構，因為此「臆構世界」，可不同於現實世
界，只要「臆構世界」的一切，不違反形象思維，不出現形象思維
的邏輯矛盾，合乎表現準則，如陶淵明的〈桃花源記〉，是臆構成
功和表現成功的典型。因為在設想中可能，而表現又是以景物事故
形成的形象。
　　由形象思維主導成的「臆構」以及完成其表現，與以概念的理
性思維形成的命題或推論，有著極大的差異。以江雪為例，其形象
和概念，都是經驗的、現有的；如果進行概念的理性思維時，只能
是：

江邊的雪，都飄落在水中。
江邊下大雪，氣候更冷，阻止了很多活動，只有漁人仍在垂
釣。船隻仍在航行等。

可是柳宗元卻由「千山鳥飛絕，萬徑人蹤滅。」表達出大雪茫茫，飛鳥絕跡，人蹤全無，以凸顯江邊的大雪中，漁翁在雪中垂釣；作概念思維時，絕不允許「江雪」的範圍內，可遠及與之無關的「千山」、「萬徑」。在語意上也只允許漁人釣魚，不可能漁人而釣雪。在進行「江雪」的形象思維，更允許完全在「江雪」上進行，甚至縮小到雪沒入江水中——「一片一片又一片，飛到水裏都不見。」因此筆者可以確定，一千個思想家以「江雪」作命題，進行概念的說明或表達時，只會出現大同小異的判斷，如上所述。而由一千個詩人或畫家作形象表達時，除了江與雪因扣住這主題而相同外，各有不同的表現，種種的差異，可以顯見形象思維和邏輯思維的差別，最基本之處，前者是感性的、形象的、表現的；後者是理性的、概念的、判斷的。

邏輯思維的進行和完成，有待推論的法式，尤以傳統邏輯最為顯著；而形象思維亦當如此，使想像等能順利地進行，以完成作品表現中的「臆構」——即所謂「虛擬的世界」，以有法式、有規律引導想像，規範想像，因為想像可以落入現實，所謂「登山則情滿於山，觀海則意溢於海。」（《文心雕龍·神思》）除搖蕩情志之外，所起的必係山與海的形象觀照；而想像更可以脫出現實，「身在江海之上，心存魏闕之下。」（《文心雕龍·神思》）引發「江湖」、「廟堂」的感歎和相關的事物形象；更多「精騖入極，心遊萬仞」的聯想、臆構，甚至幻想，必待形象思維制其放逸、幻虛，而有以導正、凝聚，完成「臆構」，如古人所謂的「成竹在胸」和腹稿，以開創形式，完成表達或創作。所以先確定形象思維的總法則如後：

一、形象（Image）＋內涵（Intension）＝臆構世界（Fiction word）。

簡化成下面的圖示：

$$IMG＋INT＝F.W. \qquad \begin{matrix} F \\ . \\ W \\ . \end{matrix} \quad \boxed{IMG、INT}$$

就事物而言，形象是事物的外延，而內涵則為與此外延相對者，如船的外延是指各種不同形式的船，而內涵則指船為水上行駛和運載的工具等。進行形象思維時，即根據作者的意象、意趣，或確定的主題等以為內涵，而進外延的形象思考，完成其「臆構」——「想像的世界」、或「編造的世界」，以決定表達的形式和內容。這一「臆構」，簡單地說，是確定主題，融合材料、開出形式、表現感性或藝術性的美感。這一「臆構」完成了，稱之為 F.W. ——編造或想像的世界。而以 $\boxed{}$ 表示為範圍，以其係虛擬、編造，而且有其可繁可簡、可大可小的伸縮性，和可增可刪、可加變化更易的不固定性。以鄭板橋的畫竹為例，在完成其臆構時，可以是風竹、雪竹、晴竹等，也可以是小竹、巨竹、叢竹、一枝竹，甚而至於是半截竹，初生的竹筍；如嫌配合不夠完密，可另加一叢或數根，也可特意減少幾枝。主要的思維裁定，是視內涵和美的感性需要。以之和傳統邏輯作比較之後，這種可伸縮性、不固定性的性質，便昭然明白了。因為傳統邏輯是：

$$A＋-A＝1 \qquad 符示：\boxed{a\ \substack{1}\ \bar{a}}$$

除了 A 之外，就是非 A，A+－A 等於一，是一完整的命題，在此 ⬭ 符示之內，決無 A 和非 A 以外的事物，譬如，人和非人，是這一命題的全部，沒有人和非人以外的事物或意義在此 ▭ 符示之內。比較之後則 F.W. IMG、INT 和 ⬭¹ 的巨大不同便能顯見了。

▭ 在完成了臆構之後，在其中的形象和內涵，雖有可伸縮性和不固定性，但也受到基本的限制，因為形象受到了內涵的影響，此時形象已是有意味的形象，如「風竹」必然風與竹構成形象的聯繫，雪竹、晴竹亦必如此。試以荊浩論山水畫為例，可以見出臆構的意義。荊浩云：

> 運於胸次，意在筆先。遠則取其勢，近則取其質。山立賓
> 主，水注往來。布山形、取巒向、分石脈，置路灣，模樹
> 柯，安坡腳，山知曲折，巒要崔嵬，路看兩歧，溪澗隱顯，
> 曲岸高低。山頭不得重犯，樹頭切莫兩齊。在乎落筆之際，
> 務要不失形勢，方可進階。（《山水節要》）

「運於胸次，意在筆先。」正是完成了臆構的說明；標明為山水畫，則係作品的內涵，也規範了臆構的範圍，並依而進行了形象思維；「山立賓主，水注往來」，則是完成臆構後的形象思維的結果，不然自然界山不會分賓主，水也只是流著而已，無往或來的必然。其後則分別按山和水的形象如何在表現時加以安排而說明其當否，在畫山時「山」的布置要「取巒向」而安立山峰；分別顯示石的脈絡，以凸顯山和山峰；其間有人行的路灣，模寫出樹木的樹幹

樹枝等，再安排出山坡等等；在以山為主而以水為賓的情況下，是
溪澗的水流、或隱或顯於山間，水的灣曲的河岸，有高有低地呈
現，所表現的山水，是經過臆構之後，即有了腹稿而作如此的形象
表現。不然山何以要知曲折？峰何以要有崔巍？山頭何以不得重
犯？而樹頭正有兩齊的。荊浩分明是超脫了山水形象的實際，就作
品如何而感覺，表現其美而論的，而且是通觀通論山水畫的一般形
象法則。因為就每一畫家、作家進行其臆構時，因內涵的不同，而
形象思維的結果有異，如「平林漠漠煙如織，寒山一帶傷心碧。」
毋須「巒要崔巍」，「樹頭切莫兩齊」。王維的詩：「古木無人
徑，深山何處鐘？」正須不置路灣，以見山的深，寺的遠，可見進
行形象思維的臆構時，外延的形象，嚴密受著內涵的需要和限制，
故而在完成臆構之後的形象，已經不是單純的形象，而是有意味的
形象，有感性的形象等，即使模山範水的山水畫，經過臆構的過程
後，已不是單純的「模山範水」。因為其中有了此一畫家的「心營
意想」的形象「改造」，而超出了原型的事物形象，和表現此形象
時的心情、態度、技藝修養，以致生命情流，甚至達於解衣盤礴的
迷狂。所以上敘的完成臆構，和得出臆構世界，並獲得有意味的形
象，有感性的形象的重要，故而以之為形象思維的總法則或綱領。
當然更是藝術創作的總法則或綱領。有此確立之後，再反觀陸機
〈文賦〉，因缺乏了這一總法則，而流於虛空浮泛而難生效應：

> 佇中區以玄覽，頤情志於典墳。尊四時以歎逝，瞻萬物而思
> 紛。悲落葉於勁秋，喜柔條於芳春。心懍懍以懷霜，志眇眇
> 而臨雲。詠世德之駿烈，誦先人之清芬。遊文章之林府，嘉

麗藻之彬彬。慨投篇而援筆，聊宣之乎斯文。（〈文賦〉）

所云之典墳，四時可悅可感之景物等等，只能引發、刺激出創作之動機，即能以之而援筆成文嗎？再就其言運思而論，陸機云：

> 罄澄心以凝思，眇眾慮而為言。籠天地於形內，挫萬物於筆端。始躑躅於燥吻，終流離於濡翰。（〈文賦〉）

雖由於時代的不同，我們無法求其有形象思維的提出，更無能求其作有法則的形象思維。但只一「凝思」就有「籠天地於形內，挫萬物於筆端」的效果嗎？而且其所言只空泛地涉及文章的寫作，未涉入藝術創作的大範圍。劉勰的《文心雕龍》，垂傳至今，仍有孤峰獨峙的崇高地位，並有〈神思〉篇的專論，以論為文構思之道，斯篇之要旨，則如蕭子顯《南齊書·文學傳論》所云：「屬文之道，事出神思，感召無象，變化不窮……。」如果照詞義的解釋應是「思而入神」或「神而奇之思」，提出此一理念，已極可貴，其重視為文時之思，尤不待言。可是其論如何而思，也有重要的揭示，劉勰云：

> 是以陶鈞文思，貴在虛靜，疏瀹五藏，澡雪精神。積學以儲寶，酌理富才，研閱以窮照，馴致以懌辭。然後使元（玄）解之宰，尋聲律而定墨，獨照之匠，闚意象而運斤。……（《文心雕龍·神思》）

　　比之文賦，已有極大的進步，但此段的重點，虛靜只說明了運思時此一態度或心理狀況的重要。積學、酌理等項，則僅係運思者的重要修養。惟「闚意象而運斤」，確有形象思維的隱約含義，且舉近人較近於原意的譯文而加探究：

> 云「窺意象而運斤」者：意授於思，象構於意，而亦微於物，兩者皆文之實體；然其變萬殊，有如何之意象，即以如何以靈巧應之；故必窺意象而施其適當之技巧。（王禮卿《文心雕龍通解·下冊·神思》）

> 這樣，就如同一個技術獨到的工匠，根據自己的想像，去揮斧斤，製造器具一樣。（王更生《文心雕龍讀本·下冊·神思》）

　　二人自必已忠於原文而釋解了，如何而後能落實意象，完成表現，王禮卿先生提出了靈巧，王更生先生則主于技術獨到，都有根據和領會，但均未著重「思想」，因為實在難探尋其思維法則，劉勰針對神思的運用，也提出了方法：

> 夫神思方運，萬塗競萌，規矩虛位，刻鏤無形。登山則情滿於山，觀海則意溢於海，我才之多少，將與風雲而並驅矣。（《文心雕龍·神思》）

　　「神思方運，萬塗競萌」，只說明了構思之始的思緒紛雜；而「規矩虛位，刻鏤無形」。則係思慮之後所產生的作用；而「登山

則情滿於山，觀海則意溢於海，我才之多少，將與風雲而並驅矣。」顯然說明了思慮受到了山水景物的刺激，引發了文學創作的動機，不但未提出構思的方法，順著「我才之多少，將與風雲而並驅矣」主張的發展，只是描繪自然的景物，所謂的「模山範水」，如其〈物色〉篇所主張：

> 體物為妙，功在密附。故巧言切狀，如印之印泥，不加雕削，而曲寫毫芥。故能瞻言而見貌，印（即）字而知時也。

雖然劉勰是不滿於當時文人的文貴形似而發，然由其運思的主張，則不會遠離描繪自然的實際，但他傑出之處，是見識到了「然物有恒姿，而思無定檢，或率爾而造極，或精思而愈疏。」縱然是「模山範水」，由於「思無定檢」的關係，亦有工拙成敗的不同。他也認識到描繪景物，不能全然做到「曲寫毫芥」，有時更無須曲寫毫芥，所以又云：「四序紛回，而入興貴閑；物色雖繁，而析辭尚簡。」在外物內心之間，他提出了重要的主張：「物色盡而情有餘者，曉會通也。」道出了景與情相待、相合的問題，與形象思維有了關係，後人情景合一等等的論說，乃根源於此。劉勰的神思和論說之所及，其大要如此。以後的文論家，專論思而有特別貢獻和影響的實乏其人，殆因唐、宋之後隨佛禪的發展，道貴悟而詩文等創作亦貴悟，而津津樂道了。桐城派崛起，方苞提倡義法，姚鼐又助以神氣，是偏於文章的表現和風格、意境，與形象思維關涉甚少。故提出形象加內涵以形成臆構的主張，以為形象思維的總則，實為前人之所未道。

上述的臆構世界，亦可稱之為「編造的世界」，真正的意義或性質為何？簡單的回答和規則是：

二、臆構世界，只是每一藝術家經由想像所編造的，依之進行創造或表現的「可能世界」。圖示為：

F.W. $\boxed{}$ ＝pb(possible)

「可能世界」的特質，是在現實世界根本不可能形成、出現、或存在，惟有在臆構或編造之後，卻在作品中出現了，而完成了，而且經由進入作品之後，只要臆構、編造得合情理，不矛盾，新奇，生動，有趣，便接受了這「可能的世界」，如童話小說《白雪公主》、神怪小說《西遊記》，甚至舞蹈《白天鵝之死》，音樂如國樂的〈餓馬搖鈴〉、〈春江花月夜〉，經過作者不同方式的表現，不同的形象顯示，便活生生地呈現了出來，我們進入其世界時，人人都知道是遠離現實的世界，但無人質問其真假。而這臆構而成的「可能世界」，也可以是接近真實的，如畫家所畫的「半截竹」，長著翅膀的「飛人」──天使，也可以半真半假，真假雜糅，如《西遊記》中的孫悟空、豬八戒，《白雪公主》中的巫婆；也可以依託於實有，如唐僧；當然更可全然編造了，如《西遊記》中一些妖怪。由此，我們可以見出這一「可能世界」的概況和意義了。

在模態邏輯中也有此「可能世界」的開出，而且是由想像而得，不是由理性的邏輯推論而成，現代邏輯辭典中有下述的介紹：

　　可能世界：是模態邏輯的基本概念。它是一種可以想像的事
　　物狀態總和。（一一八頁·可能世界條）

　　這誠然可作臆構的「可能世界」的最佳說明，如果列入理性邏
輯中，則占奪了形象思維的地盤，但又云：

　　我們生活在其中的世界，有若干各式各樣的事物狀態，所有
　　這些狀態的總和，構成了現實世界。與現實世界不同的可以
　　想像的其他世界是可能世界。現實世界可以看作是一個特殊
　　的可能世界。在一個可能世界中，總是有或沒有某一事物狀
　　態，因而某一命題對於某一可能世界要麼為真，要麼為假。
　　在不同的可能世界中，至少有一事物狀態在一個可能世界中
　　出現，在另一可能世界中不出現。……（同上）

　　仔細思考研探，真實世界雖是與可能世界相對而建立，但真實
世界不應成為或看作「一個特別的可能世界」。因為每一事物狀態
在此現實世界中，都是真實的存在；事實上臆構的可能世界的某一
事物狀態，大都根源於真實世界而編造，以《西遊記》中的諸多妖
怪為例，在狀態上都是現實世界中某種事物的投影或改變，而且在
內涵上，具有人性──喜怒哀樂、或狡詐或善良，而且如人類社會
中的群體組織，所以此一「可能世界」，根本上不能離開現實世界
而產生，而編造。又「可能世界」的某一事物狀態，可以在現實世
界中而存在，如半截竹；又如《白雪公主》，可以由人扮演而出現
在現實世界中，不止是在一個可能世界中出現，在另一個可能世界

中不出現。所以其所謂的「可能世界」有此諸多不當理之處。而且此一可能世界，不是概念的、理性的，而是形象的、感性的，因為此一臆構的「可能世界」，基本上是由形象組成，而由形象表現，如《西遊記》全由唐僧、孫悟空、沙和尚、白龍馬和眾多的妖怪所組成，由其活動而表現出這「可能世界」的種種。更可以界定：是臆構的、編造的世界，不存在於此外的其他世界。由《西遊記》到動畫的《西遊記》，由《白雪公主》到動畫的《白雪公主》，可以充分地證明。這一「可能世界」，完全由藝術家、作家的個人所控制、所開創，根據內涵和形象相配合、相加的原則，其臆構只要是可能的，便能成立和完成。至於是否成功？是否傑出？則是另外的問題，而又牽涉廣泛，而難於一一論及，加上藝術的門類眾多，形象性質不同，也不能一一論及。

一切事物的形象，由思維的根本，從而產生、導出思維的方法。然而理性的思維，是落於形象之外的概念，如牛是能耕作、能食用的偶蹄動物；人的口，是人所言食呼吸的器官，一旦形成了概念，幾乎遠離了事物的形象。牛和口的概念形成之後，再不管牛和口的形象如何？別異如何？有關牛的大小、顏色、產地、公母、野生和畜養等形象上的差別，除非特殊的命題，如「白馬非馬」之類，都排除在外，故而「白馬非馬」認為是玩弄名詞的詭辯。人的口，自概念之外而言，不會顧及是男性的、或是女性的，形狀美不美？所以理性思維雖涉及形象，但只重形象的內涵；而形象思維則重於事物的形象的外表，這是二者的分水嶺，形成了不同的邏輯思維架構。所以在形象思維中：

三、確立了某形象即是某形象而不等於某形象：圖示如下

Img A 是 Img A ≠ Img A

　　我們於某一事物的狀態，經過感覺官能，產生了形象認識之後，便有了共見共許的形象，於是才有這形象的確立，如牛是象形字，《說文解字》析說此字形云：「像頭角三、封、尾之形也。」段玉裁說明這像形之法道：

> 頭角三者，謂上三歧者，象兩角與頭為三也。……封者，謂中畫象封也。封者，肩甲墳起之處。……尾者，謂直畫下垂，像尾也。（《說文解字注》）

　　Ψ的形象依照其簡單的形象而言，是按《說文解字》的形象方法而確立了，楷書變體作「牛」，顯然有了錯誤，段玉裁的注解更釋說明確，Ψ的形象確立之後，於是就代表了牛，「牛」是牛的形象，已無問題。但是這一牛的形象，並不等於牛的形象，因為可以在這確立的牛的形象上，有所增減。如在Ψ的角上加一劃，成為Ψ，現在的楷書的牛，是減了Ψ的一角，均不等於確定的形像，在畫家表達時，圖一的牛的形象，決不等於圖二，更不等於《說文解字》的牛。

圖一：牛

圖二：牛

　　這三者皆是牛的形象，都大有差異而不相等，決不同於傳統邏輯的同一律：

　　　A 等 A　　非 A 等於非 A　　A ＝ A　　–A ＝ –A

　　某一事物的概念確定了以後，就只能是這一事物的概念，而不是其他。例如牛的概念確立了以後，便是牛，而不是其他。非牛的概念確立了以後，便不能是牛，所以白馬非馬，不全然是玩弄名詞

的詭辯，因為白馬只是馬的一種，而不等於所有的馬。當然在形象上白馬有別於其他的馬，但沒有彩繪等之前，根本上無法作此區別，不論任何顏色的馬，都是形象上的馬。

如果不需要有色彩作區別時，無顏色、或任何單一的，複雜的色彩都是馬；馬的形象可由繁而簡作省減，如龍現一爪，馬或牛只現頭、尾任何的部分，甚至只現蹄印也就夠了，而顯了馬或牛的形象。故而馬和牛的某一種形象，不等於其他馬和牛的形象，更不等於任何畫牛的形象。何況事物的形象，往往有大小、顏色、動靜、全部和部分、成長和衰老，甚至有畸形，加上藝術家、作家加上內涵的需要，故而作形象思維時，可作種種的變化，有時求其畢肖逼真，有時求其純美可愛，有時求其神韻有趣等等，在是某形象而不等於某形象的規則中，都是容許的，可能的。以孫悟空為例，他是人？還是猴？是人也是猴嗎？以同一律 A 等於 A 而論探，是人就不能是猴，這種形象能成立、能被接受嗎？《白蛇傳》中的白蛇有時是人、有時是蛇，而未見其矛盾，其故如此。

概念是由事物經過分類和歸類之後，就其性質、作用特徵等的內涵、經過分析、歸納、比較等的理性思考而得出；而形象則基本只是事物外延的狀態的感覺和經驗等的分辨和認識所成。所以形象思維，首先要辨清形象的變化：

四、事物的自然形象，並不等於感覺形象，而小於、弱於感覺形象。圖示如下：

$$nat(natural)\ Img \neq Img$$

　　每一事物的由自然狀態，形成人的形象認識，簡單地解釋比喻，如照相機的對事物攝影，而實係複雜的生理、心理作用和過程，已於上篇的〈論外物〉、〈論內感〉、〈論形象〉等章，有頗詳明的探究。可是我們要深切而簡單地了解，人的感覺器官的功能，有照相機的作用，而所感覺得到的形象，決無照相機的纖芥不失的如實效果，加上事物動靜形態的複雜性、環境、天候、光線等的變異性，而每人的感覺器官的功能不同，心情、心理時在變化，而感覺形象時，又係「無間滅息」──剎那、剎那，不停息地有了感覺形象，而又滅息了此感覺形象，因此後繼的形象，才能感覺而進入記憶中，正如照相機的快門，在不斷地按動，如果快門不按動了，形象的感覺便停止而不再起形象的感覺了，即使凝神凝聚感覺力專注於某一形象，這一「無間滅息」的作用，仍未稍停，只是補增、強化了某一事物形象的感覺辨識，而仍在生而又滅的繼續，尤其是音響更特別，更困難。故所見的形象，永遠小於、弱於自然事物（自然事物的意義加以引伸，則包括本原事物）的形象，如感覺的不夠詳細，不能面面具到等，此一意義明白而易知。但要緊的是提醒作形象思維的人，要竭盡仔細觀察──方方面面感覺的充分體物的工夫，決不能有杯弓蛇影的錯誤；先得其全形，如大的輪廓、腔調等，以「立乎其大」，才能分辨犬不類虎，鹿而非馬；再體察其不同於其他同類事物的特殊形象，以達到虎豹可辨，兔類的雌雄可分，再進而如燈取影，某一人、某一物，立能辨識的程度；又應形象表達需要的程度，能別毫末，以形寫形而傳形，如工筆畫，毫芒雕刻，現代的動畫等；甚至要瞭解其形體和生理結構，動靜不同的姿態，饑渴寒凍，喜怒哀樂迴異的神情，如《莊子》所謂的庖丁解

牛，目無全牛的譬說，以落實這條法則，以確立、補強形象認識的
清晰。鄭板橋所謂的「眼中之竹」，深層面的意義，當係如此。

由原本事物的形象，經感覺而認識的形象，是形象思維展開的
根本，因為無論任何個體，不能直接以原本事物的實體和實有形
態，進行形象思維，正如理性的邏輯思維，是以抽離實有事物後的
概念而進行推論一樣，例如牛，其基本是牛的概念，而不是實際的
任何一頭牛。同理於是據以得出牛的形象與臆構形象的區別和進行
形象思維時的法則：

五、感覺形象不等於臆構形象，臆構形象往往超越感覺形象。
簡而言之，是臆構形象加多了內涵，和隨之而有的附加形象。圖示
如下：

$$Img \neq F.W\ Img$$

最明顯可見知的，是感覺形象乃自然事物原本狀態的反射，是
自然的、原本的；而臆構形象則是主體加上了內涵之後的想定，是
個別的，是人文的；正如鄭板橋所說，胸中之竹，不是眼中之竹的
真實意義。如果藝術品只是感覺形象的捕捉和再現，則現代照相機
所攝的照片，就是藝術品了，而且應取代相關的藝術品；何況照片
的拍成，也有一些個體的、人文的因素，所以照片才有成為藝術品
的可能。不過臆構的形象，這二種因素更為強烈。感覺形象不等同
於臆構形象，首先是在感覺形象上加多了內涵，於是臆構形象起了
變化，有了藝術家的個人、情感、人文素養的注入，因而有了意
味、意境、意趣等；即使是畫家的靜物素描或寫生，是自然的、本

原的感覺形象的再現，但也經過了一定臆構，如角度、光線、色彩等，縱然無內涵，但作者的個性，某些人文素養，如技巧等，已滲浸其中。

　　臆構形象不等於感覺形象，個性和人文素養是最普遍而又無形的，最彰顯而影響及臆構形象的是內涵，如畫家的畫什麼？作者的寫什麼？所謂確定了主題；主題要表現的是什麼？是所謂的立意；主題和題旨、題意等，構成了內涵之後，然後如何選材？如何開出形式等等，就是臆構時的形象思維了。如何而能在形象凸出主題和題旨？表現形式的、感覺的、意趣的、意境的美，是主要的著眼。此時的形象思維，恰如古代京劇中角色的臉譜和定裝，例如將關公扮成紅臉、臥蠶眉、單鳳眼，手拿青龍偃月刀，或春秋左氏傳等，就是臆構之後的形象，比照感覺中任何個體的人的形象，不但強化了，而且加多了不少的其他事物的形象，如此成就此一劇中關公的形象。復以上篇引過的鄭板橋自述的畫竹，以探明此臆構形象：

> 江館清秋，晨起看竹，煙光、日影、露氣，皆浮動於疏枝密葉間，胸中勃然，遂有畫意。其實胸中之竹，並不是眼中之竹也。因而磨墨展紙，落墨倏作變相，手中之竹，不是胸中之竹也。總之，意在筆先者，定則也；趣在法外者，化機也，獨畫云乎哉！（《鄭板橋集·題畫竹》）

　　其晨起看竹等的景象，引起了畫竹的動機。經過了構思而確定了畫竹，則是確定了主題，畫的不是單獨的竹，而是江館清秋的竹，則是進一步確定畫竹的題旨；以後依之而作臆構的形象思維：

一、以竹為主，則應是叢竹、或連排巨竹，江館只宜掩映於竹林之中，否則竹不是表現的主體形象，而是江館了。二、因為是清秋的早晨，所以有煙光、露氣、日影等浮動在竹林的疏枝密葉間，更可間接證明不是以江館為主；而且這一煙光、露氣、日影，要能顯出清秋下的竹林。三、竹林又應如何或參差、或整齊、或疏或密地布列聳立？形成整體、完美的畫面等等，大概是他「胸中之竹」的意義，正是臆構後的形象思維的結果，此一臆構世界整體和個別的形象，遂成功地出現了。也決定了形式。但在表現之時，有隨手之變，能不能表達等如臆構的實際，如劉勰《文心雕龍·神思》所云：「方其搦翰，氣倍辭前；暨乎篇成，半折心始。何則？意翻空而易奇，言徵實而難巧也。」也許板橋不會有這一作品完成之後，不如臆構時想像的美好的問題，但至少是有這類隨手之變的，因為可以臨時加些、減些事物，所以才說：「手中之竹，不是胸中之竹也。」臆構後的形象確然與感覺形象不同，其大概的原因如此。

六、經過主體的形象思維，形成了臆構的世界之後，臆構形象受到內涵的需求，形象 A，可以有 A1、A2、A3……等的形象，以至加非 A1、非 A2、非 A3……的形象。圖示如下：

ImgA、A1 A2…… ＋ 非 Img A1 A2……

以上述的鄭板橋的畫竹為例，由畫一枝竹、數根竹，到叢竹，以至巨大的排竹，也可以包括各種的竹，如果要顯示春天，可以加上竹筍，冬天可加上竹葉，所以由形象 A，可以至 A1、A2……視需要而增添。竹之外，可以加上不是竹類的形象，故而有江館、秋

色、煙光、日影、露氣等等，這是非 A1、非 A2……而是板橋認為需要的增添，此外只有如何形成美和表現美感的形象思考了。這一切合實際的形象思維法則，在理性邏輯思考時是不容許的，因 A 等 A 之後，A 不可能與非 A 同在，既是 A，就不能是非 A，二者不能同真———一真一必假之故。

七、臆構世界中已確定的形象，可以加大、可以縮減，甚至變化，而使此形象有多種不同。圖示如下：

Img A ·（或）ImgA1 > ImgA, Img A ·或 ImgA2 < ImgA

臆構已定的某形象，雖如演員中某一扮演角色的定裝，但可有不同的變化，可大於原來確定的形象，如關公的手拿青龍偃月刀，但赴敵應戰時，可騎上赤兔馬，背弓搭箭等；也可小於原來確定的形象，關公應演出時情節的需要，可以放下青龍偃月刀和《春秋》、《左傳》等，更可脫下戰袍；華容道上捉放曹的關公，與走麥城的關公，不惟在服飾裝扮上有變化，在臉容舉止上亦應大有不同。伍子胥過昭關，黑髭鬚成了白髭鬚。即使根於自然事物的本原形象，亦不例外，畫花而加上蝴蝶，畫牡丹而略去根莖，盛開的紅豔，而變為衰敗的殘紅，尤其現在的動畫，一確定的形象，有動靜、正反、全體和部份、語默、悲喜等等變化，以其栩栩如生，吸住觀賞者的神魂。比之傳統邏輯，A 等於 A，牛的概念確立了，不容許黑牛白牛、家牛野牛等一同包括在內，否則便會導致「理性的崩潰」。二者有此重大的別異。

八、臆構後的形象加背反形象，以形成反襯的效果，或反常而

合理。圖示如下：

$$A + B = 1$$

在傳統邏輯中的矛盾律，完全不同類的事物，不能同真，故不能同時存在，即 A 加 B 等於零──某一物既已確定為某物，決不可能是相反的另一類事物，此一絕對矛盾之事物，不能同時存在於同一範疇、或同一論域之內，故等於零──是否定的，不可能的。可是在臆構的形象時，卻可同時在此臆構世界之中，出現了對立而統一，矛盾而協調的呈現，如美之與醜、俗之與雅、圓滿之與缺失等，在對襯和形成凸出形象時，可以相容，所以紅花可以加敗葉，野獸可以共美女，圓月可以共殘星，可以俗的這樣雅，嬉痞裝、嬉痞士的打扮，正係如此，完整的衣服要打洞、或搞成破舊等，美西施可以粗服亂頭，鐘樓怪人可以加美女等。陶淵明的〈歸去來辭〉「木欣欣以向榮，泉涓涓而始流」的喜洋洋春景，卻搭配上「羨萬物之得時，感吾生之行休」的傷憂。有特別聳動聽聞的效果，甚至說「人可以咬狗」。其原因如此。

　　九、主要形象要加眾多的次要形象，以形成主從和層級，使形象有系統而不散漫。圖示如下：

$$M（\text{main}）\text{Img} + S（\text{secondary}）\text{Img} = 1（一致·無矛盾）$$

臆構世界的形象安排，必然要求其一致、和諧而免於雜亂，以顯示美和有次序。所有的藝術無不由形象以形成和諧而一致，如果

所有的象形，都一樣多，同樣的大、或同樣的小、同一先後；又如
音響同一長短、同一高低、同一洪細，何能構成曲調？古人已知此
理，故云：「山頭不得重犯，樹頭切莫兩齊」。即使一群野馬、野
牛，領先的永遠只有一頭，中國文字中的犇、驫、淼、屾、森等
字，早已顯示了這一道理，領先的一定是壯大的，雄健的、特殊
的。而曾國藩所說最為得要而有理：

> 故萬山磅礴，必有主峰，龍袞九章，但繫一領。否則陳義蕪
> 雜。……（〈與陳右銘太守論文書〉）

　　有主峰則雜亂的山才有統屬，繡有龍爪、龍尾的章服，振領一
提，才首、爪、尾而順以顯現，形成了群體形象和個體形象的次第
和層次。畫大山大河，可以有千巖萬壑，但要凸出主峰，歸於一
山，長江萬里，支流無數，而統於主流。即使構成形象已定，在表
現的時候，雖有隨手之變，也不能背棄這一法則。推而廣之，細小
的應在上、居前，厚大的宜在下殿后；縱然有二個以上的主要形
象，仍有大小、主從之分；有無數的次要形象，也必依大小、高
下、洪細等而形成層級和次第。所謂「物莫能兩大」，其意如此。
　　十、某種事物的形象，脫除其內涵，有不是此物而又是此物的
情況，故猛鷙有以繩為蛇而誤吞，連人也有杯弓蛇影的誤會，一朝
被蛇咬，十年怕井繩，當然不全是誤認的關係。圖示如下：

　　　-A ＝ A

　　非 A 等於 A，是就事物狀態的形象相似而言；非 A 不是 A，是就事物概念的不同而論。就藝術的形象表現而言，實際上乃非 A 不是 A，任何畫虎的作品，在內涵上永遠是塗料的色彩加紙或絹而成，自不是真虎，所以畫成了虎以後，卻不是虎而是虎──不是老虎（真的老虎）而又是虎。當然也有畫虎而不是虎──「畫虎不成反類犬」，可見由形象以至形象的表現，只求形似之極而如真虎，所謂活靈活現，決不能畫出真虎。可是純就形象而言，下圖是極混淆了象形的象形：

蜻蜓（見《新概念素描》）

　　上圖示題為「蜻蜓」，可是細察之下，是蜻蜓嗎？實乃梳子和髮簪的湊合。但誰又能說這不是蜻蜓的形象呢？所以證明了不是此物而又是此物。同書，有下面的一組圖，不觀其標題，知道是何事物的形象嗎？

《郊遊》　　　　　　　　《女人體》

　　以標明為郊遊的一圖而言，是曲線、是釣魚線、是蛇、是蚯蚓等，亦無不可，而作者題為郊遊，自有某形象上臆構的道理。另幅可以是山，是人面的側影等，作者標明為女人體，亦不能否定；可見以形寫神，是畫的一種，以不似而似之形，以顯其神似，所謂不是此詩，恰是此詩，而印象派的形象思維和表現之法，應不外如此了。下面是西方畫家克利的兩幅素描，在不著標題時，能辨別嗎？

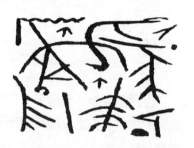

　　觀察、欣賞之後，只能以「見山不是山，見水不是水」形容其不可辨認性、或模糊性了。有了這例證方知在我國草書的表現上，

亦復如此，韓愈論張旭草書：

> 往時張旭善草書，不治他伎，喜怒窘窮，憂悲愉佚，怨恨思
> 慕，酣醉無聊不平，有動於中，必於草書焉發之。觀於物，
> 見山水崖谷、鳥獸蟲魚、草木之花實、日月列星、風雨水
> 火、雷霆霹靂、歌舞戰鬥，天地事物之變，可喜可愕，一寓
> 於書。（〈送高閑上人序〉）

　　張旭乃唐代的大書法家，韓文公稱其發抒喜怒窘窮等於作品之
中，不足為奇，至於將山川、蟲魚、風雨等天地事物之變而寓托
之，則甚為難解，正可藉前敘之畫家作品，明明不是此形象而又是
此形象之理，以得出此奧密。詩學上亦有：「不著一字，盡得風
流」；「作詩必此詩，定知非詩人」的理論和主張而同一機杼。可
見此一形象思維方法的真實，明白之後而有如此廣大的運作空間。
　　十一、「臆構世界」完成的形象，或已表現的形象和形式，可
以「無窮歸納」，例如完成了一匹馬的形象，可以無窮歸納到八匹
馬的八駿圖，類推而有八仙圖、百鳥圖、百鳥朝鳳圖等；某種形式
成立了，可以無窮歸納，例如古體詩五言絕句、七言絕句、五言律
詩、七言律詩，其四句、八句，其平仄、其押韻，每一詩人都可
用，由唐代建立，援用至今，其理如此。特圖示如下：

$$ImgA(1), ImgA(2), ImgA(3)\cdots\cdots ImgA(n)\cdots\cdots \quad （前提）$$

$$ImgA(X) \qquad\qquad\qquad\qquad\qquad\qquad （結論）$$

橫線以上是前提，橫線以下是結論。因為形象 A 可以由 A1 到
A2、到 A3……而無窮盡，以至 A（n），還可再有 A（X），所以結
論 A 是 A（X）。在藝術品的形式上，真有這種事例，國畫的古今
作品，都有留白、題字、加邊；西畫中則不留白，不題字，有簽名
和加邊；畫家各各援用不已；小說中的短篇、中篇、長篇，現在電
視連續劇的由第一集、第二集、以至若干集，都是這一方式的表現
或運用。《現代邏輯辭典》一書的無窮歸納條件云：

> 無窮歸納，歸納推理的一種極端形式。作為結論的全稱命題
> 是由包括該類的一切個別事例的無窮個前提而歸納得出的。
> 例如：
> $1+1=1+1$；$1+2=2+1$；$1+3=3+1$；$1+4=4+1$；$1+5$
> $=5+1$；$1+6=6+1$……所以，等式 $1+X=X+1$ 適用於任
> 何一個自然 X，其推理形式可以表示為：
> 1 具有性質 S
> 2 具有性質 S
> 3 具有性質 S
> 4 具有性質 S
> ……
> 因此，所有自然數都具有性質 S。這種推理也可以表示為：
> $$S(1)，S(2)……S(n)……$$
> $$S(x)$$
> 其中，橫線以上的表示前提，橫線以下的表示結論。（ ）

故而筆者將這一形式援用作為形象上的思維法則，因為 S(1)，S(2)，S(3)……S(n)……其中 1、2、3……等都具有 S，有了一致性，即無矛盾性，同理，在形象 A(1)、A(2)、A(3)……A(n)中，都有形象 A 的性質，所以可以援用而無錯誤。更值得注意的，是建立無窮歸納的學者，認識到「實際上，要列出無窮前提是不可能的，因此在實際的思維活動中，不會遇到無窮歸納的純粹形式……。」（《現代邏輯辭典》頁40）事實上，在藝術和文學作品中便遇到了，如五、七言絕句和律詩，中、西畫家共同使用的形式。不止如此，如山的形象是「山」，水的形象是「水」，形象確立之後，不但可無窮應用，而且「山」和「水」可以一同出現而成「無窮歸納」的形象出現。動畫中的任何人物的形象，得視需要而無窮無盡地出現，並因動靜的不同，而在同一作品中不斷出現，則非獨創，即使表詮藝品，仍然如此。經由藝術品所表現、所傳達的，必然是美的，也必然是形象的。縱使人人的美的感覺和欣賞的程度有異，但性質不變。所以藝術家要以此作為形象思維時和形象表達時成功與否、修正與否的決定總原則；而且是檢查、評論的總原則；更是藝術與非藝術的分界準則。藝術成就的高下，決定在創造成功的程度上，這程度雖是無一定的分界線，而顯示在美的整體表現上，在形象形式表達的前提下，內涵的配合下，而意味、境界、韻味不同。縱然與美相對的是醜，但不是絕對性的對立或背反，至少有相形、比照的作用，況且也有以醜而美的情況：例如塑一醜人的像，而能逼真、生動、栩栩傳神，能說不是美的另一方面的表現嗎？也許以上的陳述不同，表情、環境等的配合，可作形象上的某些變化。此一形象的無窮歸納與推理邏輯的「無窮歸納」顯然不

同，而且更有實質意義和運用價值。

十二、作家或藝術家，完成了形象的構思，得出了某種形象，如何確定其當否？基本的原則是意味的、開創的、美的。總括這些意義而作簡明的歸納和界定則是：藝術就是美。圖示如下：

At(Art)＝Bt(beauty)

這一程式太簡單了，然加上上述諸條件內容，以此而顯其美。總括所有藝術作品的完成，其表現必然是形象的，而非概念的解釋和說明。藝術品是藝術家所作成的，必然要求是有意味的形象和形式開創，此式嫌於簡略，但筆者要建立的，只是解決形象思維方面的問題，其惟一目的在完成美的形式表現，故而偏重於這一方面，而以此作總結。

以上十二方式，也許有些簡化，但一方面較之於理性邏輯，不可能如傳統邏輯般的法則之多，例如傳統邏輯有歸類、分類的公式，進而有全稱肯定、否定等四大命、小對當，小對當的關係等，形象思維能有用嗎？再以笛卡兒的數理邏輯為例，只有「自明律」、「分析律」、「綜合律」、「枚舉律」的四規律。然則此十二方式，也不為少了。

藝術家大多是重經驗、技巧的，而且在方法上可用嘗試錯誤法，錯了差了，再嘗試、再改進，故而不甚重其他的方法。或者認為無一定之律，而有一定之妙，嘗試錯誤之外，只有體悟了，故常見「我是這樣畫好的！」希望本篇能改變、導正這些觀念或無法之法。由一定之理、一定之法，而成一定之妙，方是正確的方面和法

則。由此十二法則，再引出更多的法則，更有必要。依十二法則，神而明之，所謂「運用之妙，存乎一心」。以成其法則，而得妙用，更有待於作家和藝術家的心靈而手巧以成其創作了。

　　本書之分成上、下兩篇，不是將緊密一體的藝術，強分硬割為兩截，而是以上篇十一論，分析研明藝術的發生，自外物而及作者的內心；由何以能合一，如何而凝集，以至如何開創而成作品，及所涉及的內涵和形式，以至表現的完成，涉及時空和才能、技巧等，而有藝術品的出現，斯為藝術的原委。或許提要鈎玄之處，超過細賦、玄微的探討，而筆者的目的，在求大要，明本源，此為本論之體，亦即藝術之體。

　　下篇探求思想的發起和根本，尤其是論析形象思維是由人類求生存而起，貫通了生活實際和生存發展，以及文化等方面，而以中國文字為形象思維之根本與結晶，並由之而歸納出形象形成的十六原則；依之導出無法式的形象思維，和十二法式的形象思維法。以十六原則為體，而以此二類六法為用。十二方法也許嫌少，但比較維柯僅有三規律——三原則，已多出甚多，其所欠缺的、未周延的，有待來者的補葺缺漏，甚至引發另類的思維和反思，則尤為筆者所期盼者。蓋如此方能促使形象思維和方法的再進步，而臻於大成。而下篇則更能形成上篇之用也。

後　跋

　　本書自脫稿排印，歷時甚久。付印之際，方得崔成宗教授貽贈之《鄭板橋書畫集》（中國民族攝影藝術出版社出版），全書分上下冊，收錄板橋之書畫作品真跡製成之圖版共四二四件，題作墨竹圖者有三十一件之多，其收錄之第二三〇之《墨竹圖》板橋題跋云：「積雨新晴，晨起畫竹，天色倩青如靛，淡雲鱗鱗作鴨腹紋，風愈輕，竹愈翠，胸中勃勃有畫意。遂構一局。胸中之竹，殊不是林中之竹也；及磨墨展墨，又心變相，手中之竹，殊不是意中之竹也；總之：意在筆先者，定法也。趣在筆外者，化機也，豈獨畫竹云乎哉。」作者本書所引，文字頗有出入。可能另件未收入此集之墨竹圖之跋，係如本書所引，而為《板橋全集》（此集所收為板橋之詩文）所收入。有待考證。然此跋分作林中之竹，胸中之竹，手中之竹，就畫竹之過程而言，林中之竹為外物，即為眼中所見之竹，二者似二而實一也。故簡釋三竹於內頁，以明此理，並與板橋所題跋之《墨竹圖》，合刊於本書之首。

<div style="text-align: right">

杜松柏 于知止齋

九六年燈節後十日

</div>

國家圖書館出版品預行編目資料

論藝術原委與形象思維

杜松柏著. – 初版. – 臺北市：臺灣學生，
2007[民 96]
面；公分

ISBN 978-957-15-1351-5(精裝)
ISBN 978-957-15-1350-8(平裝)

1. 藝術 – 哲學，原理
2. 美學

901 96004814

論藝術原委與形象思維 (全一冊)

著　作　者：杜　　　松　　　柏
出　版　者：臺 灣 學 生 書 局 有 限 公 司
發　行　人：盧　　　保　　　宏
發　行　所：臺 灣 學 生 書 局 有 限 公 司
　　　　　　臺北市和平東路一段一九八號
　　　　　　郵 政 劃 撥 帳 號：00024668
　　　　　　電　話：（02）23634156
　　　　　　傳　眞：（02）23636334
　　　　　　E-mail：student.book@msa.hinet.net
　　　　　　http://www.studentbooks.com.tw
本書局登
記證字號　：行政院新聞局局版北市業字第玖捌壹號
印　刷　所：長 欣 印 刷 企 業 社
　　　　　　中和市永和路三六三巷四二號
　　　　　　電　話：（02）22268853

定價：精裝新臺幣四○○元
　　　平裝新臺幣三二○元

西 元 二 ○ ○ 七 年 三 月 初 版

90100